Gaston LAVALLEY

LE PEINTRE

Robert LEFÈVRE

SA VIE, SON ŒUVRE

Portrait de l'artiste par lui-même, 8 phototypies d'après les originaux

CAEN
LOUIS JOUAN, ÉDITEUR
III, RUE SAINT-PIERRE

LE PEINTRE

Robert LEFÈVRE

DU MÊME AUTEUR:

Les grands cœurs. Biographies et récits, ouvrage couronné par l'Académie française, 2ᵉ édition. *Paris, Charavay;* in-8°, gravures.

Napoléon et la disette de 1812. A propos d'une émeute aux halles de Caen. *Paris, A. Picard;* in-8°.

Le duc d'Aumont et les Cent-jours en Normandie, d'après des documents inédits. *Paris, A. Picard;* in-8°.

Études sur la presse en Normandie. *Paris, A. Picard;* in-8°.

Le peintre et aquarelliste Septime Le Pippre; sa vie, son œuvre. *Caen, libr. L. Jouan;* gr. in-8°.

> L'édition, tirée à 200 exemplaires, est ornée d'un portrait et de huit phototypies. Une autre édition, tirée seulement à 15 exemplaires sur papier à la forme, est ornée de vingt et une photographies.

Caen, son histoire et ses monuments. *Caen, Valin;* in-18.

Caen démoli. Recueil de notices sur des monuments détruits, avec dessins inédits. *Caen, Le Blanc-Hardel;* gr. in-8°.

Les compagnies du Papeguay. Étude historique sur les Sociétés de tir avant la Révolution. *Paris, Dentu;* in-18.

Arromanches et ses environs, 2ᵉ édition. *Caen, Le Blanc-Hardel;* in-18.

Les poésies françaises de Daniel Huet, évêque d'Avranches, d'après des documents inédits. *Paris, Dentu;* in-12.

Insuffisance de nos lois contre la calomnie. Dangereuses équivoques de la loi sur la diffamation. *Paris, Larose et Forcel;* in-18.

Le maitre de l'œuvre, 3ᵉ édition. *Paris, Charles Mendel;* gr. in-8°, gravures.

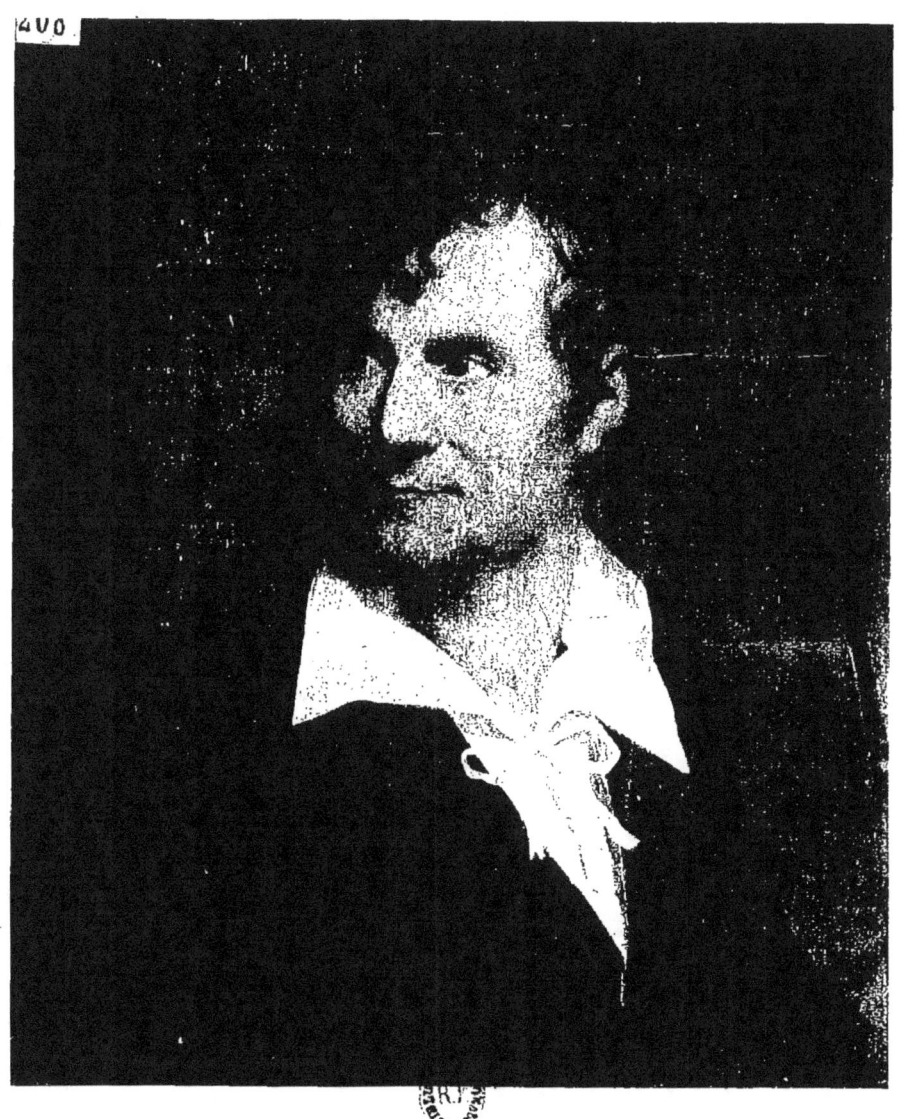

Gaston LAVALLEY

LE PEINTRE

Robert LEFÈVRE

SA VIE, SON ŒUVRE

Portrait de l'artiste par lui-même, 8 phototypies d'après les originaux

CAEN

LOUIS JOUAN, ÉDITEUR

III, RUE SAINT-PIERRE

PREMIÈRE PARTIE

LA VIE

I.

Les débuts à Caen et au manoir d'Airel. — L'entrée à l'atelier de Regnault. — Salons de 1791 et années suivantes. — La Société philotechnique.

Depuis la mort de Robert Lefèvre, le célèbre peintre bayeusain, le silence s'est fait autour de sa tombe. Dans les biographies générales, il est bien question de lui quelquefois en de brèves notices, ayant les mêmes lacunes ou répétant les mêmes erreurs. Mais une biographie complète de l'artiste, ou une étude critique de son œuvre, nous n'en avons trouvé jusqu'ici nulle trace.

Dans les trois volumes de son *Histoire des peintres* consacrés à l'École française, Charles Blanc n'en dit pas un traître mot. L'*Histoire populaire de la peinture* par Arsène Alexandre ne cite pas son nom. Et si, à la rigueur, on comprend qu'une histoire de la peinture néglige un talent, réputé de second ordre, comment s'expliquer que des

monographies, se proposant de faire une étude du portrait, paraissent ignorer qu'il ait jamais existé un portraitiste, jadis très renommé, s'appelant Robert Lefèvre ? Ce n'est que trop vrai cependant. Dans deux ouvrages portant ce même titre : *Histoire du portrait en France,* publiés, l'un par Marquet de Vasselot en 1880, l'autre par MM. Pinset et d'Auriac en 1884, nous rencontrons la même indifférence, ou le même mépris, pour l'auteur du beau portrait de Pierre Guérin, que nous avons tous pu admirer, en 1900, à l'exposition du Grand Palais.

Était-ce donc une quantité négligeable, ce talent qui honore notre *École française ?* Ses contemporains faisaient de lui le plus grand cas, au moins comme portraitiste ; et, à ce titre, il eut plus que son heure, puisqu'il fut le concurrent indiscuté des Gros et des Gérard pendant toute la durée du Consulat, de l'Empire et de la Restauration. On disait à cette époque : un *portrait de Robert Lefèvre,* comme on disait au XVIIe siècle un portrait de Largillière ; au XVIIIe un portrait de Nattier. C'était l'iconographe à la mode des personnages officiels de cette période historique ; et les particuliers se disputaient aussi l'honneur de poser devant son chevalet.

Veut-on savoir ce que pensaient de lui ses contemporains les plus en vue ? On n'a qu'à ouvrir le tome IV de l'*Histoire des Salons de Paris,* par la duchesse d'Abrantès. Dans cet ouvrage, la femme de Junot s'étonne que l'on ait reproché à l'Empire « d'avoir donné toutes les gloires,

excepté celle de la pensée ». Et, à l'appui de son opinion, elle cite quelques noms retentissants d'écrivains et d'artistes, parmi lesquels : Châteaubriand, M^me de Staël, Bonald, David, Gérard, Girodet, Gros, Robert Lefèvre.

La célébrité de Robert Lefèvre ne s'arrêtait pas aux frontières. Elle était européenne. A son dernier voyage à Paris, l'illustre femme de lettres anglaise, lady Morgan, s'empressa de visiter l'atelier du peintre (1). Cet hommage, rendu par une étrangère à son talent, ne lui fut pas non plus refusé par ses compatriotes. Les articles, que la presse lui consacra, sont là pour l'attester.

Il avait même une si grande notoriété que, dans un de ses articles (2) du *Journal des Débats,* Jules Janin pouvait écrire, à l'occasion du passage d'une voyageuse bien accueillie à Paris, cette phrase significative : « Elle a été fêtée, complimentée, entraînée et, pour comble, Robert Lefèvre a fait son portrait ! »

(1) « J'eus la bonne fortune, dit lady Morgan, de connaître plusieurs des artistes français les plus distingués, qui se trouvoient à Paris pendant mon séjour dans cette capitale, et en décorant mes pages de noms destinés à l'immortalité, Denon, Gérard, Girodet, Guérin, Lefebvre, je me trouve en état de pouvoir assurer, d'après leur autorité, que c'est à tort que quelques personnes ont prétendu que les artistes français négligeoient les maîtres italiens..... La meilleure réfutation de cette calomnie, enfantée par le préjugé, se trouve dans la *Bataille d'Austerlitz* de Gérard, la *Peste de Jaffa* de Gros, le *Déluge* de Girodet, la *Didon* de Guérin, le *Léonidas* de David, l'*Endymion* de Prud'homme (sic), les portraits de Robert Lefebvre..... ».

(*La France par lady Morgan, ci-devant miss Owerson, traduit de l'anglais.* Paris, 1817, pages 30 et 31 du t. II).

(2) Numéro du 17 octobre 1830.

Plus tard, Honoré de Balzac, notre grand romancier, très versé dans l'histoire intime des premières années du XIX⁰ siècle, rappelle, en mainte description (1), quel rang important tenait notre peintre dans le monde riche et élégant du premier Empire ou de la Restauration ; car il n'ignorait pas qu'à cette époque, il était d'usage d'avoir dans son salon une toile du fameux portraitiste, destinée à fixer les traits de quelque membre de la famille.

Comment donc se fait-il qu'un peintre de valeur, qui eut pendant un quart de siècle une vogue universelle, soit aujourd'hui si complètement effacé, ou si cruellement dédaigné ? Sans perdre notre temps à éclaircir cette énigme, nous avons essayé d'étudier, en quelques pages sincères, la vie et l'œuvre de Robert Lefèvre. Ce ne sera pas grand'chose pour la renommée de l'artiste oublié, puisque notre travail n'ira pas au gros public ; mais nous aurons goûté la satisfaction qu'on trouve à tenter de réparer une injustice.

Toutes les biographies générales — et elles sont nombreuses, — qui ont consacré une notice à Robert Lefèvre, le font naître à Bayeux en 1756. La première qui a commis cette erreur, répétée suivant l'usage par les autres, a dû confondre le peintre avec l'un de ses frères, Jacques-Étienne, né en effet en 1756 dans la capitale du Bessin. Quant au futur portraitiste, il fut présenté, le 26 septembre 1755, sur

(1) Voir le portrait du baron Hulot, dans la *Cousine Bette,* et surtout, dans le chapitre IV d'*Un grand homme de province,* la figure de Lucien, esquissée d'après le portrait de Bonaparte peint par Robert Lefèvre.

les fonts baptismaux de la paroisse de Saint-Malo, où ses parrain et marraine, trouvant insuffisants les prénoms de Robert-Jacques-François, crurent devoir y ajouter celui de Faust, bien inattendu à cette époque. Le nouveau baptisé était né deux jours auparavant, le 24 septembre, rue Franche, de Jacques Lefèvre, bourgeois de Bayeux, marchand drapier, et de Suzanne-Françoise-Marguerite Decrot (1). Les père et mère du peintre devaient être assez bien apparentés puisqu'on voit figurer comme parrains, au baptême de leur fils Robert, un certain dom Robert Delan, prêtre religieux de l'abbaye de Troarn, et à celui d'Étienne, un an après, un conseiller du Roy, Jacques Le Glinel, sieur de Lignerolle. Toutefois, bien que de bonne bourgeoisie, il leur fallait travailler pour vivre ; et ils n'avaient pas assez d'aisance pour diriger leurs enfants vers des carrières qui exigent un long et coûteux apprentissage. Ce ne fut donc pas sans une vive inquiétude qu'ils virent leur fils Robert montrer,

(1) Voici d'ailleurs un extrait des Registres de l'État civil de la ville de Bayeux, ci-devant paroisse Saint-Malo, pour l'année 1755 : « Aujourd'hui vingt-sixième jour de septembre mil sept cent cinquante-cinq, je soussigné Dom Robert Delan, prêtre, religieux de l'abbaye de Troarn, ai baptisé un fils, né du vingt-quatre du présent du légitime mariage de *Jacques Le Fèvre*, bourgeois de Bayeux, demeurant en cette paroisse, et de *Suzanne-Françoise-Marguerite Decrot*, son épouse, lequel a été nommé *Robert-Jacques-François-Faust*, par ledit sr Delan, parrain, assisté de dame Marie-Françoise Le Prevost, épouse de Me Jacques La Nièce, de Saint-Vigor-le-Grand, mareine, par permission de Mr le Curé de St-Malo et présence de Mr le Vicaire, Me Charle Guilot, acolite, et François Blanchet, custos, témoins, qui ont signé ».

dès l'enfance, un goût très prononcé pour les arts du dessin.

Comme mesure prophylactique, le marchand drapier crut bon de dépayser le dessinateur trop précoce, en l'éloignant de sa ville natale, où il courait peut-être, même dans sa famille, des dangers de contamination artistique. Car il y avait alors à Bayeux un peintre de talent, Joachim Rupalley, très renommé dans la contrée et qui savait y vivre largement de son pinceau. Sans être parent ou allié de Robert Lefèvre, comme il est cependant permis de le supposer (1), ce Rupalley, rien que par l'exemple, ne pouvait-il pas exercer sur cette jeune imagination la pire des influences ? N'était-il pas là pour démontrer, par une véritable leçon de choses, qu'à cette époque, où la province avait sa vie propre, un peintre était capable de s'y créer une clientèle suffisante pour lui assurer son gagne-pain ? Rude coup porté, semblait-il, aux arguments du père de famille, qui ne voyait dans la carrière artistique qu'un acheminement à la misère.

En admettant même que le métier de peintre pût nourrir son homme, le marchand drapier, qui ne se trouvait pas assez riche pour payer les frais de longues études, prit la résolution de mettre au plus vite son fils en état de gagner sa

(1) Dans sa très intéressante notice sur Joachim Rupalley, M. du Boscq de Beaumont fait remarquer qu'il pourrait bien y avoir parenté entre les deux peintres bayeusains Joachim Rupalley et Robert Lefèvre ; le premier avait pour mère une Madeleine Lefèvre, de la paroisse de Saint-Malo, et le second, pour père, un sieur Lefèvre, de la même paroisse.

vie. Il le conduisit donc à Caen, pour apprendre quelque peu de latin, et le plaça comme clerc dans une étude de procureur. Le brave homme croyait avoir assuré l'avenir de son fils en enterrant sa vocation sous une montagne de papier timbré. Mais les marges des dossiers fournirent au clerc malgré lui la matière première de ses croquis. Plaideurs, avocats, juges, procureurs, le patron lui-même, y passèrent, on peut le dire, à tour de *rôle*. C'était la procédure illustrée, série de caricatures et de silhouettes, avec lesquelles l'artiste en herbe prenait sa revanche des ennuis que lui causait l'apprentissage des affaires.

Très prudent ou fort habile, il parvint à dissimuler ses péchés de jeunesse, à ménager la chèvre, qui faisait des bonds d'artiste en liberté, et le chou, qui nourrissait l'expéditionnaire révolté ; car il sut à la fois contenter son patron et son père

Nous savons, en effet, qu'il resta jusqu'à dix-huit ans dans cet antre de la chicane, où il parvint à amasser, grâce à une rare sobriété, quelques économies. Quand il se trouva assez riche pour réaliser son rêve, il rompit brusquement avec la procédure. Et le voilà entreprenant à pied le voyage de Paris pour y voir les tableaux de maîtres, qu'il n'avait pu jusquelà admirer que d'après des gravures ou sur les vagues descriptions qu'on lui en faisait.

Il est vraiment regrettable qu'on n'ait aucun document sur cette singulière odyssée d'un adolescent, passionné de peinture, qui s'en allait, sans protections, presque sans

argent, à la recherche des chefs-d'œuvre dispersés dans des collections royales ou princières. Car, à cette époque, il n'y avait pas de musées, appartenant à l'État et ouverts gratuitement à tout le monde. Depuis 1750 seulement, on avait organisé au Luxembourg une galerie de cent dix tableaux et de vingt dessins, tirés du cabinet du roi, où le public était admis deux fois par semaine, pendant trois heures. Il est présumable qu'elle fut visitée par notre jeune touriste. Peut-être aussi eut-il la bonne fortune d'être autorisé à parcourir la fameuse galerie du Palais-Royal dont Louis-Philippe d'Orléans, généreux protecteur des arts et des lettres, permettait libéralement l'accès aux artistes, aux amateurs, et même aux simples particuliers.

Ce ne sont là que de simples conjectures, mais très vraisemblables, puisque l'adolescent revint de Paris, émerveillé, grisé par la beauté des toiles célèbres qu'il fut admis à contempler. Comme chez les artistes d'une vocation sincère, la vue de tant de chefs-d'œuvre, loin de le décourager, aiguillonna son ardeur. Lorsqu'il rentra à Caen, sa résolution était prise inébranlablement. Il s'enferma chez lui et se mit à l'ouvrage avec énergie, sans se laisser rebuter par les privations ou les mercuriales de ses parents. Ceux-ci, maudissant la détermination de leur fils, ne lui faisaient parvenir que rarement quelques subsides insuffisants. Aussi le jeune artiste manqua-t-il souvent du nécessaire. Mais ces petites misères tournaient au profit de sa persévérance ; car avec une volonté de fer, qui va droit au but, Robert Lefèvre

avait cette saine gaieté qui aide à triompher des obstacles en les raillant.

Il consentait à faire des portraits à bas prix et ne répugnait pas aux humbles besognes qui jetaient quelque argent dans son escarcelle. C'est ainsi qu'il exécuta, pour un barbier de la ville, une enseigne où il représenta des rasoirs et des ciseaux placés en sautoir. Ces armes parlantes du figaro bas-normand attirèrent, paraît-il, de nombreux badauds devant sa boutique. On y faisait des commentaires sur l'illusion que donnait cette peinture, traitée avec une vérité qui précédait de plus d'un demi-siècle les audaces du réalisme. Parvenu à la célébrité comme peintre de portraits, Robert Lefèvre aimait, dit-on (1), à rappeler cette anecdote. Il ajoutait même que les grands succès qu'il avait obtenus depuis, à différents salons, lui avaient été moins doux que les cris d'admiration du public naïf qui s'extasiait devant son enseigne.

L'article consacré à Robert Lefèvre, dans la *Nouvelle biographie générale*, publiée par Didot, dit que le jeune artiste, revenu à Caen, y « reçut des leçons de dessin d'un peintre médiocre ». Il est malheureux que l'auteur de ce passage se soit abstenu de donner le nom du peintre dont il

(1) Voir une « Notice historique » de six pages, qui précède le *Catalogue des tableaux, portraits, études, esquisses de M. Robert Lefèvre et des tableaux anciens et modernes, formant l'ensemble de son cabinet, dont la vente aura lieu les 7, 8 et 9 mars 1831*. Paris, imprimerie Moreau, 1831; in-8° de 51 pages. Comme nous aurons souvent à citer ce document, nous le désignerons par cette abréviation : *Catal.-vente*.

parle. A cette époque, c'est-à-dire vers 1775, Caen avait cessé d'être un centre artistique. La plupart des peintres qu'on y rencontrait étaient moins des artistes que des artisans. Ils sont même qualifiés assez irrévérencieusement, dans certaines pièces d'archives (1), de *barbouilleurs*. Parmi ces manieurs de brosses il y avait cependant deux artistes d'un certain mérite, capables de donner des conseils utiles à un débutant. C'est d'abord Jacques Noury qui peignit, en 1771, pour la paroisse de Vaucelles à Caen, une bannière représentant d'un côté la Sainte-Trinité, de l'autre, saint Michel. C'est surtout Pierre de Lesseline, peintre de portraits, qui paraissait généralement s'inspirer de Nattier. Celui-là, par sa manière, aurait bien pu être le maître du jeune Robert Lefèvre; car, avec un dessin lâché, comme on l'a remarqué plus tard chez son élève présumé, il avait quelquefois un coloris éclatant et souvent des tons d'une rare fraîcheur.

Ce n'est là toutefois qu'une supposition, et nous sommes plutôt porté à croire que Robert Lefèvre, sans ressources à cette époque, n'avait guère le moyen de payer des leçons de dessin. Il fut probablement son seul maître et dut se perfectionner en travaillant d'après nature. Portraits et peinture industrielle, ou décorative, lui permirent, dans tous les cas,

(1) « Peintres des XVIe, XVIIe et XVIIIe siècles, notes et documents extraits des fonds paroissiaux des Archives du Calvados » article publié par Armand Bénet, *Réunion des Sociétés des Beaux-Arts des départements, du 16 avril 1898.*

de vivre au jour le jour et d'apprendre son métier, en se corrigeant lui-même d'après l'observation directe du modèle.

Pendant ces années de laborieux apprentissage, le jeune artiste acquit une certaine réputation à Caen, à Bayeux, et jusque dans plusieurs localités du Cotentin. Nous lisons, en effet, dans plusieurs biographies générales qu'il fut appelé, à une époque non précisée, par le propriétaire d'un château situé aux environs de Saint-Lô, pour y exécuter une série de travaux importants. Ce manoir, nommé *La Motte d'Airel*, appartenait alors à l'un des membres de la famille de Marguerye, originaire du diocèse de Bayeux, et connue en Normandie dès le commencement du XIe siècle.

Robert Lefèvre orna de peintures décoratives en camaïeu les deux principales pièces du château. C'étaient des sujets mythologiques, principalement des danses de nymphes. Outre ces grisailles, il fit des portraits de famille, entr'autres un pastel d'un des enfants de Marguerye et quelques petits tableaux de chevalet.

Entre temps, le jeune artiste rapportait, de ses promenades dans les environs, de curieuses études de paysans. Le propriétaire actuel (1) d'un château voisin : *Le Mesnil-Visey*, a eu l'occasion de voir quelques copies de ces types campa-

(1) M. G. du Boscq de Beaumont, un lettré de beaucoup d'esprit, a bien voulu me donner quelques renseignements sur le séjour de Robert Lefèvre à Airel. Il se rappelle très bien avoir vu, dans son enfance, les grisailles exécutées par le peintre au manoir de *La Motte d'Airel*.

gnards, exécutés d'après nature; mais il ignore ce que sont devenus copies et originaux. Peut-être ont-ils été détruits, ou transportés ailleurs comme certaines grisailles (1) du vieux manoir de La Motte d'Airel, aujourd'hui transformé en ferme. Ce n'est probablement une grande perte ni pour l'art, ni pour la mémoire de l'artiste, comme semblent le prouver deux de ces peintures échappées à la destruction (2).

Robert Lefèvre n'était point encore en pleine possession de son talent; il lui manquait les leçons d'un maître expérimenté. Et il le savait si bien qu'il se préoccupait surtout d'amasser les économies qui lui permettraient d'entrer dans un des meilleurs ateliers de Paris. Aussi, profitant de la généreuse hospitalité qu'on lui donnait au manoir de *La Motte d'Airel,* il y passa de longs mois à travailler. Il dut même en faire une sorte de centre familial d'où il rayonnait, pour se créer une clientèle, dans plusieurs villes des environs, à Saint-Lô, à Coutances, à Cherbourg. Les portraits de Robert Lefèvre, qu'on trouve encore aujourd'hui dans ces villes, attestent suffisamment que le peintre y séjourna plusieurs fois. Appelé comme artiste chez certains particuliers, il y revenait aussi à titre d'ami (3).

(1) Une de ces grisailles décore actuellement le salon du château de Moon-sur-Elle (Manche).

(2) Il s'agit ici : 1° du pastel représentant un des enfants de la famille de Marguerye, que possède aujourd'hui M. G. du Boscq de Beaumont; 2° d'un petit tableau, provenant du château d'Airel et représentant un caniche, peinture en camaïeu achetée, à la vente Villers, par M. du Boscq de Beaumont.

(3) En l'an VII, Robert Lefèvre peignit le portrait du maire de Cherbourg,

D'après toutes les biographies, ce serait en 1784 que Robert Lefèvre se trouva le gousset assez garni pour entreprendre son second voyage de Paris. En ce temps-là, Jean-Baptiste Regnault, de l'Académie de peinture, que son tableau, l'*Éducation d'Achille,* avait mis au premier rang des peintres du jour, venait d'ouvrir une école qui fut longtemps rivale de celle de David. « Les principes, plus aimables, dit le baron Roger Portalis (1), étaient aussi puisés dans l'imitation de l'antique, mais avec une interprétation moins rigoureuse et moins froide ».

C'est dans l'atelier de cet artiste, connu par ses compositions historiques et ses tableaux de genre, que Robert Lefèvre entra pour achever ses études. Chose singulière ! le professeur avait un an seulement de plus que son nouvel élève. Remarquons, toutefois, que l'artiste bayeusain n'arrivait pas tout à fait comme débutant. Il avait déjà fait ses preuves, et il ne lui restait plus qu'à se perfectionner. Son maître s'en aperçut bien vite, puisqu'on lui prête unanimement ce propos, qu'il aurait tenu à la vue des premières études de Robert Lefèvre : « Je vous apprendrai à dessiner,

M. Augustin Asselin, en costume de membre du Conseil des Cinq Cents. Dans la marge de la toile, à gauche du personnage, il avait tracé cette dédicace non signée : *Amicus Amico.* Il était en effet l'ami de la famille Asselin, pour laquelle il exécuta plusieurs portraits. Il fit même deux fois le portrait de M. François Asselin, frère du maire de Cherbourg, l'un en l'an VII, l'autre antérieurement, c'est-à-dire, croyons-nous, comme le prouve la jeunesse du modèle, à l'époque où l'artiste séjourna au manoir de *La Motte d'Airel.*

(1) *Les dessinateurs d'illustrations au XVIII^e siècle,* page 553,

mais non pas à peindre; car votre coloris est celui de la nature, dont vous paraissez l'élève ».

L'atelier de Regnault, un des plus considérables de Paris, était fréquenté par de nombreux élèves parmi lesquels: Laffitte, Landon, Hersent, Pierre Guérin, qui devait débuter par un grand succès. Robert Lefèvre se lia surtout avec ce dernier, l'auteur du fameux tableau: *Marcus Sextus*. Il devint son ami et fit plus tard son portrait, un de ses chefs-d'œuvre.

Malgré les connaissances utiles qu'il put faire dans l'atelier de Regnault, nous ne voyons pas que Robert Lefèvre en ait tiré tout d'abord grand avantage. Jusqu'en 1791, son nom reste obscur, et le résultat de son long travail n'arrive pas jusqu'au public. Peut-être en cela partageait-il le sort commun. Car le système des privilèges ne florissait pas moins dans les beaux-arts qu'ailleurs. Pour prendre part aux expositions, qui avaient lieu au Louvre, il fallait appartenir à l'Académie royale de peinture et de sculpture, soit comme simple agréé, soit comme académicien.

Quelques généreuses tentatives furent essayées pour affranchir les jeunes artistes de cet odieux monopole. Ainsi, l'*Académie de Saint-Luc*, fondée sous les auspices du marquis de Paulmy, inaugura en 1751 des expositions indépendantes. Mais, vigoureusement combattue par l'Académie royale, elle succomba le 15 mars 1777. La même année vit aussi la fermeture d'une autre exposition libre, dite *du Colysée*, organisée en 1776 par Peters et Marcenay de Guy;

celle-là fut condamnée à mort, quelque douze mois après sa naissance, par un arrêté du Parlement du 30 août 1777.

Malgré ces rigueurs, un sieur Palin de La Blancherie, doué d'une vive intelligence et d'une rare activité, eut la généreuse pensée de recommencer, à ses risques et périls, une nouvelle lutte contre l'Académie royale, en faveur des jeunes artistes. Pour donner à ces débutants, sans protecteurs, le moyen de produire leurs œuvres, il établit rue Saint-André-des-Arts, dans l'hôtel Villayer, une exposition permanente et libre, sous le nom de *Salon de la Correspondance*. De plus, pour soutenir son entreprise, il fonda un journal hebdomadaire, intitulé : *Nouvelles de la République et des Arts.*

Le salon et le journal ayant vécu de 1779 à 1787, Robert Lefèvre, qui était entré à l'atelier de Regnault en 1784, aurait pu y trouver l'hospitalité pour ses œuvres de début. Mais nous ne voyons pas que son nom ait été inscrit sur la liste des peintres, dont les toiles ont figuré au *Salon de la Correspondance* (1).

Si l'artiste bayeusain n'a rien exposé à ce « Salon de la

(1) M. Émile Bellier de La Chavignerie a publié, dans la *Revue universelle des Arts* (tomes 19 et suiv.), une série d'articles sur Palin de La Blancherie et le « Salon de la Correspondance » sous le titre de *Les artistes français du XVIII^e siècle oubliés ou dédaignés ;* mais, dans son avant-propos, en parlant de la liste qu'il donne des artistes qui ont exposé au « Salon de la Correspondance », il a soin d'ajouter qu'il a dû être souvent inexact, ou incomplet. Il ne serait donc pas impossible qu'il eût oublié, par mégarde, le nom de Robert Lefèvre.

Correspondance », il est fort probable qu'il a dû donner des tableaux à l'*Exposition de la Jeunesse,* qui se tenait à Paris chaque année, le jour de la Fête-Dieu, sur la place Dauphine. Sans cette publicité, la seule qui lui restât pour se faire connaître, comment aurait-il acquis une notoriété assez grande pour qu'un des critiques du Salon de 1791 écrivît (1), à propos d'un de ses tableaux : « C'est un portrait de M. Robert Lefèvre ; c'est-à-dire qu'il est bon ? »

Voici dans quelles conditions précaires se faisait l'*Exposition de la Jeunesse.* Tous les ans, le jour de la Fête-Dieu, les élèves peintres apportaient et suspendaient leurs tableaux aux tentures et tapisseries, exigées par la police sur le passage de la procession du Saint-Sacrement. Cette exposition en plein air durait habituellement depuis six heures du matin jusqu'à midi. Quand il pleuvait, elle était renvoyée à la petite Fête-Dieu, c'est-à-dire à l'octave. Et s'il faisait encore mauvais, ce jour-là, on l'ajournait à l'année suivante. Dès que la procession se présentait, il fallait retirer précipitamment toiles et dessins. Pendant toute la matinée, une foule compacte circulait devant les murs couverts de tableaux, critiquant ou admirant les œuvres des jeunes artistes, inconnus pour la plupart.

Ce premier jugement des curieux, très écouté par les débutants, était suivi de comptes-rendus dans les journaux de l'époque. C'est l'espoir de voir leur nom publié dans les

(1) *Guide des amateurs au Salon.*

gazettes qui soutenait les jeunes peintres et leur donnait le courage d'affronter les risques d'une exposition, soumise aux caprices de l'atmosphère et aux impressions, non moins mobiles, d'une cohue qui s'étouffait, pendant quelques heures, dans une place trop étroite.

Nous n'avons pas découvert le nom de Robert Lefèvre parmi ceux des principaux artistes qui prirent part (1) à la dernière *Exposition de la Jeunesse* en 1788. Avait-il participé aux précédentes ? Cela nous paraît vraisemblable ; bien que nous n'en ayions pas la preuve écrite. Pour l'obtenir, il faudrait posséder et parcourir tous les journaux des vingt dernières années du XVIII^e siècle. Et si une telle recherche, à peu près impossible d'ailleurs, donnait un résultat négatif, serait-on même autorisé à conclure, du silence des journaux à l'égard de l'artiste bayeusain, que celui-ci, oublié ou volontairement dédaigné par la critique, n'aurait jamais accroché de tableaux aux tentures de la place Dauphine ?

Ce qu'il nous importe de savoir, c'est que, pour une raison ou pour une autre, Robert Lefèvre n'était pas un inconnu en 1791 pour les critiques qui s'occupaient de beaux-arts.

A cette date, par son décret du 21 août 1791, l'Assemblée nationale avait décidé que « tous les artistes, français ou

(1) Le *Panthéon littéraire...* année *1789* a publié, sur la dernière exposition de tableaux sur la place Dauphine, une lettre très curieuse, reproduite dans la *Revue universelle des Arts,* tome XX, pages 392 et suivantes.

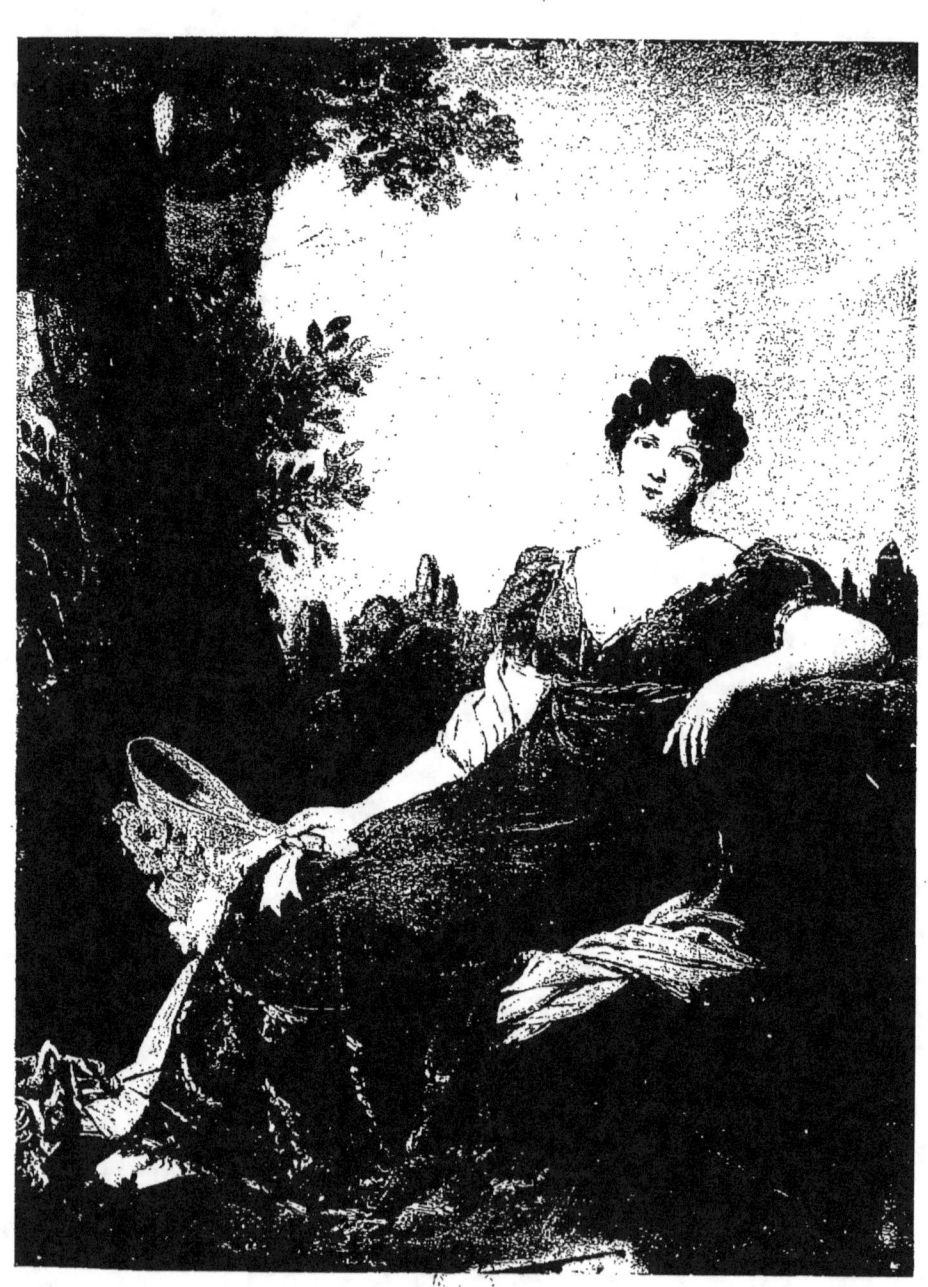

affirmation confirmée par le témoignage même d'un des critiques les plus malveillants de l'époque. Dans un dialogue entre un certain *Poinsinet,* qui se contente de consulter le catalogue des ouvrages exposés, et le sieur *La Béquille,* qui fait suivre cette lecture de son appréciation sur chaque numéro, voici en quels termes élogieux l'auteur de cette fantaisie présente au lecteur les principales œuvres exposées par Robert Lefèvre.

A propos des « Jeunes filles apportant des offrandes à Vénus » et de « l'Amour porté par les Grâces », il écrit :
« Les grâces de l'Albane et le coloris de Rubens se trouvent
« réunis dans cette charmante composition. L'air svelte et
« gracieux des jolies friponnes, qui badinent avec l'Amour,
« peut bien les faire regarder comme les Grâces peintes
« d'après nature. Il y a cependant dans ce tableau un peu
« trop d'imitation de Rubens et pas assez de la nature ; et
« ce petit fond bleu vient tout à fait en avant ».

De « Vénus embrassant l'Amour » il dit : « Jolie esquisse,
« mais couleur un peu crue ».

« Une jeune personne en bacchante » lui inspire ce jugement sur Robert Lefèvre : « On dirait que cet aimable
« peintre a dérobé aux Grâces leur coloris ».

Malgré de légères réserves, on voit que le critique, si cruel pour la plupart des exposants (1), n'a guère que des louanges pour le peintre bayeusain.

(1) Pour avoir une idée de la malice du critique, il suffira de citer cet avis de la page 60 de sa première partie : « Les Numéros suivants sont les

Celui-ci eut aussi pour lui le suffrage du Jury de quarante membres, élu par les artistes pour répartir, comme *prix d'encouragement,* la somme de 90,000 livres, votée par la Constituante, entre les auteurs des meilleurs ouvrages exposés en 1791.

Ce premier succès décida Robert Lefèvre à présenter encore des tableaux au Salon bisannuel de 1795.

A cette date (1) il en soumet neuf au jugement du public. Et l'arrêté ministériel du 9 floréal an IV, qui décide pour l'avenir l'annualité de l'exposition, n'entrave pas la fécondité de sa production ; car, en 1796, il expose une série de sept portraits dont quelques-uns, comme celui d'un *Artiste jouant la comédie,* ont l'importance d'une véritable composition.

S'il s'abstient en 1797, c'est que le Salon lui-même, pour une raison administrative que nous ne connaissons pas, resta fermé. Mais nous le voyons reparaître en 1798 avec plusieurs portraits et un tableau mythologique l'*Amour aigui-*

numéros des toiles à repeindre, mais non par les mêmes encroûteurs. Viennent aussi par ci par là les Tableaux dont on ne peut dire ni bien ni mal : ceux-ci sont simplement marqués d'un *zéro.* Les autres, étant plus ou moins croûtes, croûtons ou croûtasses, demandent plus ou moins de couches, pour ne laisser aucunes traces de leur existence : les auteurs d'iceux nous sauront donc gré de les avoir marqués d'un nombre de couches égal au degré de leur croûterie ».

(1) Dans son *Histoire de l'Art pendant la Révolution,* M. Jules Renouvier dit que l'école de Regnault ne fut représentée en 1793 que par Robert Lefèvre. C'est une erreur. Le peintre, que le livret de 1793 indique comme ayant exposé plusieurs tableaux, s'appelait Lefèvre, mais portait un autre prénom et avait un autre domicile que celui de l'artiste bayeusain.

sant ses flèches, qui lui avait déjà valu un prix d'encouragement dans un concours.

Et toutes ces toiles, qui figuraient régulièrement aux différents Salons, ne représentaient encore qu'une partie du travail exécuté par l'artiste dans l'année. Car il avait produit, en même temps, nombre de tableaux d'histoire ou de genre, qui restaient dans son atelier, ou qu'il avait vendus à des particuliers (1).

Dans le concours de fructidor an VII, Robert Lefèvre avait encore obtenu un prix d'encouragement (2). Et, après avoir été jugé favorablement, à son tour, il fut appelé à juger les autres. On lui fit en effet l'honneur de le nommer membre du Jury des Arts, où il prit place, à côté de David, Vincent et Regnault, pour la répartition des travaux d'encouragement (3).

Comme on le voit, Robert Lefèvre ne se contentait pas des succès qu'il pouvait obtenir auprès du public. Il rechercha aussi les distinctions honorifiques qui classent officiellement un talent, lui servent de réclame et le tarifent, en quelque sorte, auprès des gens qui ne sont pas capables d'en apprécier par eux-mêmes la valeur.

(1) Rapport inédit de Joseph Lavallée (en date du 21 juillet 1801) sur la candidature de Robert Lefèvre à la Société philotechnique. Ms. in-4º de la Bibliothèque de Caen.

(2) Lettre autographe de Robert Lefèvre, en date du 21 thermidor an IX (9 août 1801), adressée au Ministre des Beaux-Arts, pour réclamer un mandat sur le trésor public, afin de toucher le premier tiers de son prix. — Bibliothèque de Rouen. Collection Duportel, nº 860.

(3) Rapport inédit de Joseph Lavallée.

Dès l'année 1796, il s'était fait inscrire sur la liste des candidats qui sollicitaient la faveur d'être admis parmi les membres de la *Société philotechnique*.

Fondée l'année précédente par un groupe de huit écrivains, cette association avait eu une rapide fortune. Peut-être la dut-elle à cette heureuse pensée d'élargir ses cadres et de faire appel, non seulement aux gens de lettres, mais aux savants, aux artistes et aux hommes politiques. La deuxième année de sa fondation, elle comptait déjà dans ses rangs nombre de célébrités : Lacépède, Lamarck, le peintre Gérard, le tragédien Larive, Mehul, Pigault-Lebrun.

Outre ses réunions privées, la Société tenait, une fois par trimestre, des séances publiques qui eurent lieu d'abord dans une des salles du Louvre, plus tard, depuis l'an X, dans la salle Saint-Jean, à l'Hôtel-de-Ville, enfin, à partir de 1810, dans l'ancien couvent des Petits-Augustins. Des savants, tels que Lacépède et Cuvier, y lisaient des mémoires. Ducis, Legouvé, Boufflers, Daru, Arnault et beaucoup d'autres écrivains y donnaient les prémices de leurs vers ou de leur prose. Les principaux compositeurs de musique y faisaient exécuter aussi des morceaux inédits par des chanteurs de l'Opéra, comme eux membres de la Société.

Quant aux séances particulières, elles n'étaient pas moins bien remplies. Lorsqu'on y avait entendu d'instructives communications dues à des savants, ou à des voyageurs, on y donnait l'hospitalité à la littérature légère. C'est ainsi que Pigault-Lebrun égaya les réunions par la lecture d'épisodes

détachés de ses romans. Souvent des artistes y demandaient l'avis de leurs confrères sur les tableaux qu'ils se proposaient d'exposer. Quelquefois même, on sortait de la salle des réunions et l'on se rendait dans quelque atelier, pour voir une statue ébauchée, ou une toile encore sur le chevalet. D'autres fois on allait, sur la scène d'un théâtre, assister à la répétition générale d'un opéra ou d'un ballet. Enfin, il n'était guère de séance qui ne se terminât par l'audition des rapports relatifs aux candidats, sur l'élection desquels la Société était appelée à délibérer.

Ce fut dans une de ces séances, le 2 thermidor an IX (21 juillet 1801), que le secrétaire perpétuel de la Société, Joseph Lavallée, publiciste d'une rare fécondité, lut son rapport sur Robert Lefèvre.

Vous m'avez chargé, citoyens collègues, de vous faire un rapport sur le citoyen Robert Lefèvre, peintre, inscrit sur la liste des candidats qui prétendent à l'honneur d'occuper un jour une place parmi vous. Si des talens recommandables, si toutes les qualités du caractère et du cœur y donnent des droits, le citoyen Robert Lefèvre en possède d'incontestables. Voici la liste de ses ouvrages sur lesquels je n'entrerai dans aucun détail, parce qu'ils sont en général connus de vous.

Et, après cette énumération, le secrétaire achève ainsi son rapport :

La constance du citoyen Robert Lefèvre dans le vœu qu'il a formé de vous appartenir ne doit pas vous échapper. Voilà la sixième année qu'il s'est fait inscrire sur la liste de vos candidats, et l'attente n'a pas refroidi son empressement. Cette honorable persévérance vous prouvera l'importance qu'il attache à jouir d'un honneur que le pu-

blic est accoutumé à ne vous voir accorder qu'à des hommes d'un mérite distingué, et, sous ce rapport, il ne sera point surpris de voir le citoyen Lefèvre siéger parmi vous.

Malgré cette chaude recommandation, le peintre dut encore attendre plusieurs années, avant d'obtenir son prix de persévérance ; car il ne fut admis qu'en 1805 parmi les membres de la *Société philotechnique*. Y joua-t-il un rôle actif? Nous l'ignorons, puisque la Société n'a publié son *Annuaire* qu'à partir de l'année 1840 (1). Mais nous savons qu'il fut désigné quelquefois pour rédiger des rapports sur certains de ses confrères, qui demandaient à être admis au nombre des membres résidants. Nous avons même sous les yeux deux de ces rapports écrits, l'un le 12 novembre 1816, pour recommander la candidature de Jean-Victor Bertin, peintre de paysages, l'autre le 2 janvier 1817, pour appuyer celle de Jean-Antoine Laurent, peintre d'histoire.

On aurait pu espérer trouver dans de telles pièces la manière de penser de notre peintre sur son art. Malheureusement les documents, dont il est ici question, ne sont pas assez développés pour permettre au rédacteur d'y exposer ses idées personnelles. Ce sont de simples notes, pauvrement

(1) Dans cet annuaire et dans celui de 1841 on trouve, en tête du volume, une intéressante *Notice sur les premiers temps de la Société philotechnique*, par Depping, archiviste de la Société. Cet annuaire, qui donne des comptes-rendus des travaux de la Société, se publie encore de nos jours et atteste la vitalité d'une association vouée, depuis 1795, à la culture des lettres, des arts et des sciences.

écrites, écho banal des généralités qui avaient cours à cette époque.

Essayons cependant d'en dégager quelque chose qui pourrait ressembler à une théorie propre à l'auteur.

M. Antoine Laurent, écrit Robert Lefèvre, est né dans les Vosges au milieu des montagnes, où les arts n'étalent point leur magnificence, mais où la nature inspire aux âmes sensibles, aux esprits doués de quelque génie, ces sentiments et ces goûts qui développent si heureusement les dispositions du poète et du peintre. Frappé des beautés que les Vosges offrent aux regards de l'observateur, M. Laurent éprouva, dès sa tendre jeunesse, le besoin de reproduire les beaux sites qui charmaient son âme neuve encore, et la nature fut son premier maître......

M. Bertin, dit encore Robert Lefèvre dans son rapport de 1817 sur cet artiste, né avec un tact fin et délicat, sut apprécier et mit à profit les excellents préceptes de son maître et, en peu d'années, il se fit remarquer par le bon goût de ses compositions, par une exécution des plus faciles, qui contribue toujours à rendre la nature avec cette simplicité naïve, si précieuse dans tous les arts.

Des deux passages, que nous venons de citer, il serait permis de conclure que Robert Lefèvre, devançant son époque et pressentant les méthodes destinées à transformer le paysage, recommandait aux peintres, qui pratiquaient ce genre, de s'inspirer avant tout de la nature. Il n'en est rien. La nature, dont il entend parler, était au contraire celle que l'on arrangeait suivant les règles du paysage historique. Car, dans son rapport sur Bertin, il s'empresse de le louer d'avoir eu « le bonheur d'étudier le bel art qu'il cul-
« tive sous un maître, M. Valenciennes, qui a su, en homme

« de génie, imprimer à toutes ses productions ce grandiose,
« ce beau idéal qui distinguent si éminemment les admi-
« rables paysages du Poussin ! »

Puisque Valenciennes, aux yeux de l'auteur du rapport sur Bertin, était le maître par excellence, il nous suffira d'examiner rapidement quels étaient la manière et les principes de cet artiste pour connaître, en même temps, comment Robert Lefèvre comprenait l'art du paysagiste.

Valenciennes ne s'est pas contenté de peindre ; il a exposé ses théories dans un ouvrage intitulé : *Éléments de perspective... suivis de réflexions et conseils sur le genre du paysage.* Pour lui « l'art de peindre est un et ne devrait à la rigueur comporter qu'un seul genre, qui est la peinture d'histoire ». A son avis, Ruysdaël n'avait travaillé que pour « des hommes dont l'esprit et l'âme étaient engourdis... « L'idéal leur était absolument inconnu ». Claude Lorrain avait des qualités ; malheureusement il a eu le tort de ne pas « affecter l'imagination ; vous chercheriez en vain dans « ses paysages un seul arbre où elle puisse soupçonner une « hamadryade, une fontaine d'où elle voie sortir une naïade... « Les dieux, les demi-dieux, les nymphes, les satyres, sont « trop étrangers à ces beaux sites... » Le devoir du peintre n'est pas de nous donner « le froid portrait de la nature insi- « gnifiante et inanimée ». Il doit surtout la peupler de toutes les créations de la mythologie. Qu'il se garde de représenter « les habitants de la campagne se dirigeant à leurs tra- « vaux rustiques, pendant que leurs fidèles et innocentes

« compagnes s'occupent de la troupe intéressante des vola-
« tiles qui les suit battant de l'aile... » Il se plaira plutôt,
pour donner une idée des lueurs matinales, à peindre « les
« Heures attelant au char du Soleil quatre coursiers fou-
« gueux. A défaut de la fable, il lui sera permis de chercher
« une inépuisable source d'inspirations dans l'histoire ro-
« maine ».

Bertin, le digne élève de Valenciennes, a su mettre à
profit cette dernière leçon du maître, puisqu'il a réalisé ce
tour de force de trouver un sujet de paysage dans l'épisode
de « Tanaquil prédisant à Lucumon sa future élévation, au
« moment où un aigle lui enlève sa coiffure ».

Telle fut l'école de paysagistes qui réglementa la produc-
tion des ateliers pendant les premières années du XIX⁰ siè-
cle. Et Robert Lefèvre approuvait ses doctrines. S'il eût
peint le paysage, il se serait conformé lui-même aux prin-
cipes de celui qu'il regardait comme un maître. Car il
n'avait en lui rien d'un novateur, et il ne fut jamais, même
dans le genre du portrait, où il excellait, qu'un parfait ouvrier.

Élève de Regnault, qui avait dû ses principaux succès à
des sujets mythologiques, Robert Lefèvre s'essaya tout
d'abord dans le même genre. Mais, si l'on examine de près
la nature des envois qu'il fit successivement aux Salons, on
s'aperçoit que l'artiste se dégage peu à peu de l'influence du
maître et commence à trouver sa voie. A sa première expo-
sition, en 1791, sur six numéros, il en consacre quatre à
Vénus, à l'Amour, à une Bacchante; à sa troisième expo-

sition, en 1796, il n'a plus que des portraits. A cette date, il a donc conscience de son vrai talent. Les nécessités de la vie, s'ajoutant à cette impulsion naturelle, vont bientôt le fixer dans le genre pour lequel il était né, et qui lui rapportera désormais autant d'éloges que de profits.

Comme portraitiste, il ne se contente pas d'exploiter la place de Paris. Il voyage, parcourt la province, et travaille surtout dans plusieurs villes du Calvados ou de la Manche. Vers la fin de l'an VII, nous le retrouvons avec certitude à Cherbourg, où il demeura quelque temps chez un de ses amis, M. Jacques Martin Maurice, entrepreneur des travaux du Roi, qui construisait la digue. Il y fit le portrait de la fille de son hôte, mariée depuis 1788 à M. Edme Jolivet de Riencourt, qui fut également entrepreneur des travaux de la rade. Suivant une note que nous avons entre les mains (1) ce ne serait pas en l'an VII, mais en 1793, que Robert Lefèvre serait venu à Cherbourg pour s'éloigner de Paris où il n'aurait pas été en sûreté. Il doit y avoir là une erreur comme il s'en produit souvent, lorsqu'on se trouve en présence d'un fait qui ne s'est conservé dans les familles que

(1) Il s'agit ici d'une note très intéressante communiquée à M. Amiot, bibliothécaire-archiviste de Cherbourg, par la propriétaire actuelle du portrait de Mme de Riencourt, qui est encore conservé aujourd'hui dans la maison même où Robert Lefèvre peignit son tableau. Nous profitons de cette occasion pour adresser au très érudit et obligeant bibliothécaire l'expression de notre reconnaissance pour le service qu'il nous a rendu, en nous fournissant les plus précieux renseignements sur plusieurs portraits exécutés à Cherbourg par le peintre bayeusain.

par tradition. Tout d'abord l'examen attentif des portraits de M^me de Riencourt et des deux frères Asselin, exécutés pendant ce nouveau voyage de l'artiste, nous fournit la preuve intrinsèque qu'ils n'ont pu être peints avant la fin de l'an VI ou le commencement (1) de l'an VII. En second lieu, nous ne pensons pas que Robert Lefèvre ait eu jamais à redouter la persécution des terroristes. Indifférent en matière gouvernementale, comme il le fut toute sa vie, il n'avait rien de ce qu'il fallait pour être signalé aux vengeances du Comité de Salut public. Tout au contraire, d'après une autre tradition, il aurait, à Caen, dessiné des costumes pour une cérémonie funèbre en l'honneur des martyrs de la Liberté (2). Toutefois, si ce dernier fait, vague écho de racontars du temps, avait quelque apparence de réalité, on ne devrait pas en tirer cette conséquence que Robert Lefèvre s'était alors empreint des doctrines jacobines. Le peintre n'avait certainement vu dans les préparatifs d'une fête républicaine qu'une occasion de mise en scène. Car on

(1) Le portrait de M^me de Riencourt indique une femme de trente ans environ, ce qui d'après la date de sa naissance, permettrait de croire que le tableau fut peint vers l'an VII. Avec le portrait de M. Augustin Asselin, représenté en costume de Membre du Conseil des Cinq-Cents, la certitude est absolue, puisque la toile est signée : *R. Lefèvre fecit, an VII.*

(2) A cette fête des Martyrs de la Liberté, organisée à Caen par la Société populaire, il y eut un tel déploiement de figurantes, qu'il ne serait pas surprenant qu'on ait eu recours à un artiste pour dessiner les costumes et régler la mise en scène du cortège. Celui-ci comptait nombre de groupes formés par de jeunes citoyennes vêtues de blanc, avec des ceintures tricolores, et portant des palmes. On y voyait aussi l'*Immortalité* ayant à la main

perdrait son temps à chercher chez lui quelque conviction politique. Il n'eut, dans tous les temps, que le culte de son art et, sans se soucier de la nature des gouvernements, il se fit successivement le portraitiste de Louis XVI, du Premier Consul, de l'Empereur et des Bourbons de la Restauration.

L'important pour Robert Lefèvre c'était de peindre et de tirer un produit rémunérateur de ses tableaux. A Cherbourg, Coutances, Saint-Lô, Bayeux, Caen, et dans beaucoup d'autres localités de la Normandie, il a laissé de nombreux portraits qui témoignent de son activité laborieuse. Et, quand il revenait à Paris, il abandonnait parfois le pinceau pour faire courir sur le papier le crayon de l'illustrateur. C'est ainsi qu'il dessina, paraît-il (1), de charmantes

des couronnes de chêne, de laurier et de fleurs d'immortelles. Suivant une légende, que nous tenons de M. Alfred Le Cavelier, Robert Lefèvre, qui venait quelquefois à Caen, soit pour peindre, soit pour donner des leçons, aurait cherché à recruter, pour le cortège, des figurantes parmi ses élèves. Il s'adressa, entr'autres, à une dame de Saint-J****, dont il voulait habiller les deux filles dans le genre antique. Mais il aurait été éconduit avec indignation par la mère de famille.

(1) Dans son *Guide de l'amateur de livres à vignettes du XVIIIe siècle*, 4me édition, J. Cohen écrit (colonne 380) : « Histoire de Manon Lescaut et du chevalier des Grieux, par l'abbé Prévost. Paris, Didot l'aîné, 1797, 2 vol. in-18. 8 figures charmantes par Lefèvre, gravées par Coiny (De 150 à 180 fr.). Réimpression de cette édition, avec les mêmes figures, faite en 1860 par Leclerc et tirée à 100 exemplaires. » (Colonne 186) : « Lettres d'une Péruvienne, par Mme de Graffigny. Paris, Didot l'aîné, an V (1797), 2 vol. in-18. Portrait gravé par de Launay et 8 charmantes figures par Lefèvre, gravées par Coiny ».

Voir aussi : *Histoire de l'Art pendant la Révolution*, par J. Renouvier; page 340. — *Les dessinateurs d'illustrations au XVIIIe siècle*, par le baron Roger Portalis; pages 127-128.

figures, gravées par Coiny, pour une édition des *Lettres d'une Péruvienne,* de M^me de Graffigny, et pour une *Histoire de Manon Lescaut et du chevalier des Grieux,* publiée par Didot l'aîné en 1797. Il composa aussi les vignettes d'un *Calendrier républicain,* pièce en manière noire, qui fut payée 125 francs en 1881 à la vente de Mulbacher (1).

On comprendra qu'un producteur si infatigable, non moins commerçant qu'artiste, n'ait point été d'humeur à supporter le préjudice que lui aurait causé un de ses confrères, en présentant un des tableaux de Robert Lefèvre comme son œuvre personnelle.

L'aventure, fort extraordinaire et difficile à débrouiller, constitue une des pages les plus curieuses de l'histoire des peintres. Elle nous semble donc mériter d'être racontée par le menu.

(1) *Les estampes du XVIII^e siècle, école française,* par Gustave Bourcard, page 362.

II.

Le tableau de *Bonaparte et Berthier à la bataille de Marengo*. — Violente polémique avec la femme du peintre J. Boze.

On sait que la victoire de Marengo, commencée par une défaite, fut un des événements militaires qui eurent le plus de retentissement. A cette bataille, si laborieusement préparée par l'étonnant passage des Alpes, le Premier Consul jouait gros jeu sur l'échiquier des combinaisons stratégiques ; car il s'agissait surtout pour lui de légitimer le 18 brumaire par un succès éclatant. Aussi, quelle ne fut pas son angoisse lorsque, vers le milieu de la journée, il vit son armée reculer et commencer à battre en retraite ! Le capitaine Coignet, qui l'aperçut à ce moment, nous a conservé en ses *Cahiers* (1) un saisissant instantané de l'attitude nerveusement désespérée du général.

« Regardant derrière nous, nous vîmes le Consul assis sur la levée du fossé de la grande route d'Alexandrie, tenant son cheval par la bride, faisant voltiger de petites

(1) *Les Cahiers du capitaine Coignet*, publiés par Lorédan Larchey. — Hachette, 1894, page 107.

pierres avec sa cravache. Les boulets qui roulaient sur la route, il ne les voyait pas... »

Mais voilà le coup de théâtre de l'arrivée de Desaix avec sa division de troupes fraîches. A Bonaparte, qui croyait la bataille perdue, le jeune héros répond en consultant sa montre : « Il n'est que trois heures ; il reste le temps d'en gagner une autre ».

Et en effet il culbute l'armée de Mélas, et tombe mortellement frappé, laissant au Premier Consul tout le bénéfice de la victoire.

Celui-ci sut en profiter. Après avoir confié le commandement de l'armée d'Italie à Masséna, il s'empressa de revenir à Paris pour recevoir d'abord les félicitations officielles de tous les corps de l'État. Mais ce qui le toucha le plus, ce furent les cris d'allégresse de la foule. Partout, sur son passage, des ovations populaires. En une journée les Autrichiens avaient perdu le fruit de vingt victoires. Et la nation, voyant la France relevée, acclamait le héros auquel elle allait bientôt confier aveuglément ses destinées.

Cet enthousiasme se prolongea longtemps et fut d'ailleurs habilement entretenu avec les ressources budgétaires, dont tout gouvernement dispose pour se créer une popularité artificielle. Marengo ! Marengo !! ce synonyme de victoire, après avoir retenti sur toutes les places publiques, se trouva imprimé à satiété sous forme de discours, d'articles, ou de poésies. La province s'en mêla et le *Moniteur universel*, l'organe du Gouvernement, ne dédaigna pas d'ouvrir ses

colonnes aux vers d'un simple professeur du département des Pyrénées-Orientales, dont il publia, dans son numéro du 14 juin 1801, une ode intitulée : *Le Vingt-cinq prairial, ou la France sauvée à Marengo.* Deux jours après, le même journal annonçait que le ministre de la guerre avait célébré l'anniversaire de la fameuse journée par une fête à laquelle il avait invité le comte de Livourne.

Bals, prose et vers, parurent insuffisants. Il fallait encore parler aux yeux par l'image. Et l'on vit s'étaler, aux vitrines des libraires et des marchands d'estampes, nombre de gravures représentant la bataille qui clôturait si glorieusement cette fin de siècle. L'iconographie, même incomplète, de cette page d'histoire formerait tout un catalogue (1).

Les murailles des musées se couvrirent aussi de tableaux commandés aux principaux artistes de l'époque. David, l'un des premiers, avait dû se mettre à la besogne ; car le *Moniteur universel,* du 18 juin 1801, nous apprend qu'après la revue du 5 prairial le Premier Consul s'était rendu à l'atelier de son peintre favori, qui achevait le portrait de Bonaparte franchissant le Mont-Saint-Bernard. D'un autre côté, se conformant aux instructions données par le bureau de la guerre, Carle Vernet, sur une toile de trente-deux pieds de long, traçait le plan exact, bien que pittoresque, de la célèbre bataille. Avec peut-être encore

(1) La collection d'un simple particulier, celle de Hennin, conservée au département des estampes de la Bibliothèque Nationale, ne compte pas moins de dix-neuf numéros relatifs à Marengo.

plus de précision, le peintre Lejeune, qui avait pris part à l'action comme capitaine du génie, brossait une vaste vue du champ de Marengo prise d'après nature (1).

Comme les tableaux de grande dimension exigeaient un long travail, ils furent destinés à figurer solennellement dans les expositions bi-annuelles. Le Gouvernement comprit donc la nécessité d'en faire exécuter d'autres plus rapidement, afin de ne pas laisser à l'enthousiasme le temps de se refroidir. C'est pour cette raison que le citoyen Collet, à qui l'on devait de bons tableaux, fut chargé de peindre hâtivement *La France considérée à l'époque du 18 brumaire.* Cette composition, qui représentait « le vaisseau de l'État échappé, non sans dommage, aux tempêtes révolutionnaires » était comme la préface indispensable des exhibitions de la bataille de Marengo, qui venait consacrer, par le succès des armes du Premier Consul contre l'étranger, son coup de force à l'intérieur. Et, comme il était urgent de la proposer à l'admiration et aux commentaires du public, on s'empressa de l'exposer dans une maison particulière, à l'hôtel de Salm, rue de Lille (2).

L'administration, suivant l'usage, ne faisait que suivre en

(1) Lettre du peintre Lejeune, publiée par le *Moniteur universel* du 12 vendémiaire an X. « Le général en chef Alexandre Berthier, dit-il, dont j'étais alors aide-de-camp, a bien voulu me donner la principale idée de ma composition et me mettre à même par ses conseils de rendre avec vérité cette grande action, dont je n'avais pu voir toutes les parties. La vue du paysage est prise d'après nature... »

(2) *Moniteur universel* du 25 messidor an IX (14 juillet 1801).

cela la voie qui lui avait été déjà tracée par l'industrie privée. Comme le public se passionnait pour tout ce qui pouvait lui rappeler l'historique journée, la spéculation se hâta de satisfaire ses goûts, et elle lui servit des Marengo sous toutes les formes, et à tous les prix. Pour exploiter le plus tôt possible la mode du jour, un jeune peintre de vingt ans, Adolphe Rochu, brossa en quarante jours une bataille de Marengo, de 18 pieds de longueur sur 12 de hauteur. Pour aller plus vite, il s'était associé un autre artiste, Gadbois, qui se chargea du paysage. Et, malgré cette précipitation, il paraît, d'après le rapport d'un étranger (1), que la peinture ne manquait pas de mouvement et valait bien le prix qu'on payait en entrant pour la voir.

L'histoire de ce débutant fut un peu celle de Robert Lefèvre qui, vers la même époque, voulut faire aussi son Marengo. S'il faut ajouter foi aux affirmations du peintre, telles qu'elles ressortent de la violente polémique dont nous allons bientôt parler, Robert Lefèvre aurait vendu sa nouvelle toile à l'un de ses confrères, Joseph Boze, mi-peintre, mi-inventeur, qui se proposait de l'exposer en France et à l'étranger. Le marché fut-il conclu avant ou après l'achèvement de la composition ? Peu importe. Il s'agissait surtout pour l'artiste de battre monnaie avec la curiosité publique et, par suite, de paraître l'un des premiers, de manière à devancer les concurrents.

(1) Bruun-Neergard : *Sur la situation des beaux-arts en France, ou Lettres d'un Danois à son ami*. Paris, Dupont, 1801, page 110.

Par ses travaux antérieurs, Robert Lefèvre était peu préparé à développer, sur une vaste toile, les différents épisodes d'une grande bataille. Au commencement de sa carrière, il avait obtenu plus d'un succès avec des sujets mythologiques, ou anacréontiques, traités avec grâce. Mais son talent s'était surtout affirmé dans le genre du portrait. Sur ce point, à tous les Salons où il avait exposé, on ne le contestait plus. Si on ne le considérait pas encore tout à fait comme un maître, on le savait sur le chemin qui conduit au premier rang.

Avec un goût très sûr et une appréciation sincère de ses moyens, qui lui fait honneur, Robert Lefèvre, même dans un sujet de circonstance, où la spéculation dominait, ne voulait pas s'exposer à forcer son talent et à rester au-dessous de lui-même. Marengo ne fut qu'un prétexte, ou plutôt un cadre, où il se proposa seulement de peindre en pied le héros du jour : le Premier Consul, accompagné du général Berthier. Mais, comme il fallait donner satisfaction aux exigences de l'actualité, il dut, pour attirer le public payant devant sa toile, placer ses deux principaux personnages sur une petite hauteur, d'où l'on apercevait le panorama du champ de bataille. Pour cette partie de son tableau, Robert Lefèvre fit appel à la complaisance de son ami Carle Vernet.

Il ne pouvait choisir un meilleur collaborateur, puisque son confrère, entouré de documents authentiques, avait peut-être déjà commencé à retracer avec son pinceau l'histoire précise du mémorable fait d'armes.

L'unité de la composition n'eut pas à souffrir de ce travail en commun. Elle est très simple d'ailleurs (1). Sur la déclivité d'un terrain qui avoisine le sommet d'un coteau, le Premier Consul et le général Berthier sont descendus de cheval pour jeter un regard sur l'immense étendue du champ de bataille. Devant eux, presque sous leurs pieds, des plantes alpestres percent péniblement le sol rocailleux. Sur la droite, derrière eux, un hussard, tout en serrant sous un bras le chapeau de Bonaparte, que celui-ci lui a donné à garder, tient de la main droite les brides de deux chevaux, peints suivant le mode poncif. Ce sont bien là les bêtes classiques au large poitrail, à l'œil enflammé, aux allures de bronze, qui rappellent les lourdes statues équestres de nos places publiques. Nul doute. Ces types imaginaires et convenus, de la race équestre, ne sont pas sortis du pinceau de Carle Vernet, qui avait étudié le cheval au manège ou sur les champs de course. Ceux-là doivent être d'un artiste qui n'avait eu ni le temps, ni le

(1) Nous ne connaissons ce tableau que par l'estampe qui figure sous le n° 12,628 de l'*Inventaire de la collection d'estampes relatives à l'histoire de France, léguée en 1863 à la Bibliothèque Nationale par M. Michel Hennin.* Voici la description qu'en donne M. Georges Duplessis, l'auteur de cet *Inventaire :* « Bonaparte accompagné du général Berthier à la bataille de Marengo au moment de la victoire. *Jh Boze pinx. Anth. Cardon sculpt. Se trouve à Paris chez J. Boze. Collège des quatre Nations* ».

M. Duplessis n'a reproduit ici qu'une partie de la légende, qui se complète par la mention suivante, très importante pour nous : *London published. Dédié à Louis-Guillaume Otto, ministre plénipotentiaire de la République française près sa Majesté britannique, par Joseph Boze.*

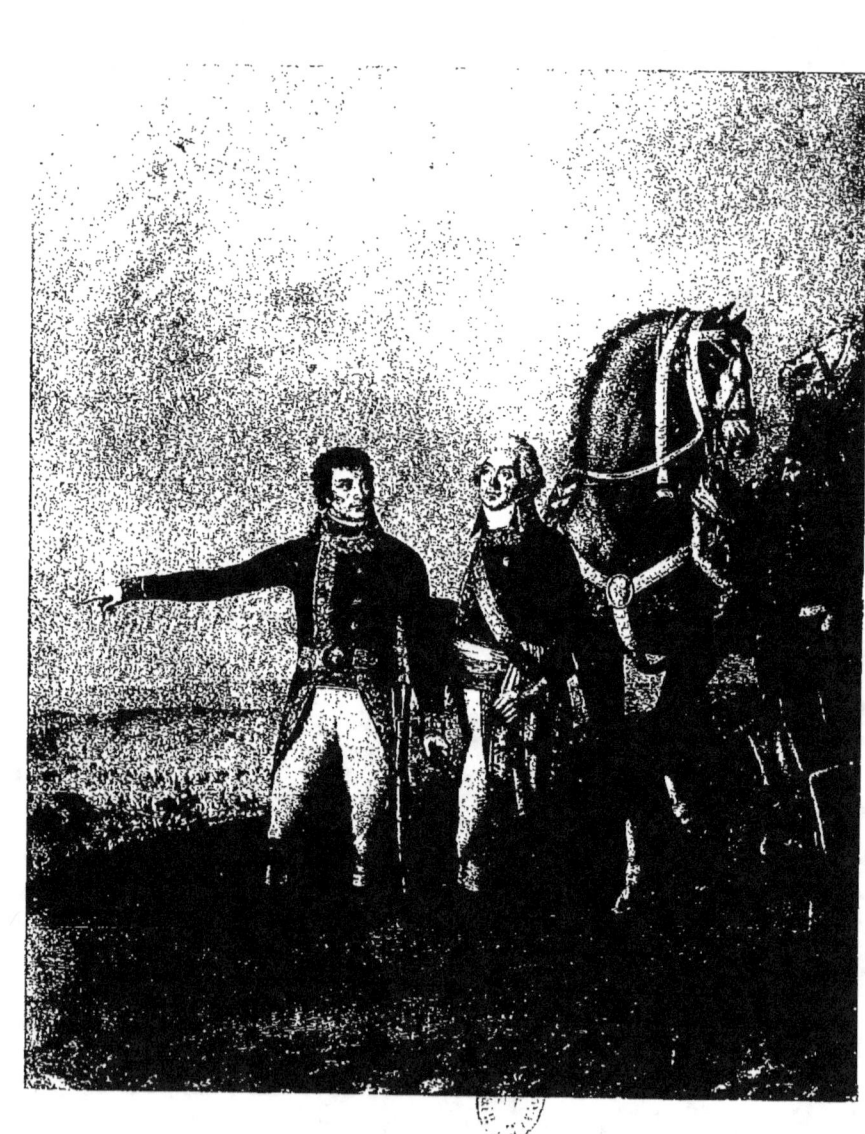

goût d'étudier les races fines que Carle Vernet excellait à peindre.

Ces chevaux sont-ils de Robert Lefèvre, ou d'un troisième collaborateur qu'il n'a pas nommé? Nous l'ignorons. Ce groupe n'est d'ailleurs qu'accessoire. Mais les deux principaux personnages de la toile sont bien dans la manière du peintre. Debout, tête nue, sa lunette d'approche dans la main gauche, Bonaparte étend le bras droit dans la direction du champ de bataille, où les cavaliers français achèvent la défaite de l'armée de Mélas. Le geste est très naturel et la main, très élégante, rappelle certainement le modelé qu'on rencontre dans la plupart des portraits du peintre. Près du Premier Consul, la main gauche appuyée sur la poignée de son sabre, Berthier écoute le maître avec recueillement.

S'il faut en croire certaines pièces de la polémique, que nous allons mettre sous les yeux du lecteur, ce portrait en pied de Bonaparte, outre la justesse de l'attitude, aurait eu le mérite d'une ressemblance qui avait frappé tous les contemporains. Si cela est vrai, cette peinture dérouterait toutes les notions iconographiques qu'on peut avoir sur la physionomie réelle du Premier Consul. Elle serait même en contradiction avec l'étude (1) dont Robert Lefèvre lui-même se servit plus tard pour exécuter ses portraits officiels de Napoléon, consul et empereur.

Cette particularité ne serait pas faite pour donner raison

(1) Portrait de Bonaparte, conservé au musée de Lisieux.

à Robert Lefèvre dans ses âpres revendications contre le peintre Boze. Et cependant, dans toute cette affaire, la bonne foi, comme nous le verrons bientôt, nous paraît avoir été de son côté. A ne considérer que la composition, objet du litige, nous croyons toutefois que Carle Vernet aurait eu plus d'intérêt que son collaborateur à entrer dans le débat. Car la meilleure partie du tableau nous semble bien lui appartenir. Les deux portraits de Bonaparte et de Berthier n'ont rien de particulièrement remarquable, tandis que le coin de bataille, exécuté par Carle Vernet, est merveilleusement traité, avec une finesse et une vigueur dans le détail qui font songer à certaines estampes de Callot.

Dans le monde artistique et dans les journaux, on parla beaucoup du tableau auquel devaient travailler Robert Lefèvre et son ami Carle Vernet. Son exposition ayant été annoncée plusieurs fois, on s'étonna même du peu d'empressement qu'on mettait à satisfaire la curiosité du public.

Vous, qui vous intéressez, citoyens rédacteurs, à la gloire des artistes, écrivait un correspondant du *Journal des Arts* (1), veuillez inviter Robert Lefèvre à se rendre au vœu des amateurs. Le bruit qui court que le citoyen Boze, peintre, est devenu propriétaire de ce tableau, ne peut être un obstacle à son exposition; il n'a pu entrer dans l'intention de ce dernier, connu par sa délicatesse, d'enlever à un confrère les suffrages du public, ni de se les approprier. Il n'est point du nombre de ces peintres, heureusement peu communs, à qui l'on doit répéter sans cesse, comme au geai de la fable : *in propria*

(1) *Journal des Arts, des Sciences et de Littérature*, n° 101, an IX.

pelle quiesce; et si des journaux mal instruits ont prétendu que cette production était de lui, soyez persuadés que, s'il ne les a pas invités à relever l'erreur qu'ils avaient commise, le silence, qu'il a gardé en cette occasion, ne peut être raisonnablement attribué qu'à l'ignorance de cette annonce.

Dans une note, qui suivait l'article de leur correspondant signé : *Durand, amateur,* les rédacteurs du *Journal des Arts* déclaraient qu'ils n'avaient eu connaissance du tableau dont il était question, que par d'autres journaux et qu'ils ignoraient complètement si la peinture était de Robert Lefèvre ou de Boze. Toutefois, l'article qu'on leur avait communiqué faisant planer un soupçon sur ce dernier artiste, ils s'étaient présentés à son domicile le surlendemain du jour où la toile avait dû y être exposée.

Déjà, ajoutent-ils, le tableau n'était plus visible. Nous ignorons le motif de cette disparition subite, et nous n'insérons la lettre du citoyen Durand qu'afin que le citoyen Boze (si cet article lui parvient) puisse se justifier du reproche très grave, mais probablement injuste, de chercher à se faire honneur ou profit des productions d'autrui.

Ici, le soupçon s'accentue et prend même les allures d'une véritable accusation. Mais Joseph Boze ne paraît pas s'en alarmer. Passé à l'étranger, il expose, à Amsterdam, le tableau représentant Bonaparte et le général Berthier sur le champ de bataille de Marengo. La foule accourt, paye et admire. C'est donc un double succès qui rapporte argent et honneur. Car Boze n'hésite pas à se donner comme l'auteur

du tableau et accepte volontiers les éloges des connaisseurs et des artistes.

Un peintre français, habitant le Louvre, que nous ne nommerons pas, disent les rédacteurs du *Journal des Arts* (1), mais dont le talent est aussi connu que la véracité, se trouva par hasard à Amsterdam à cette époque. Le ministre de la République française près la République batave lui vanta ce tableau et lui nomma celui qui s'en disait auteur. Ce peintre, qui connaissait le genre de talent du citoyen Boze, douta de la fidélité du titre qu'il prenait, fut voir le tableau et le reconnut parfaitement pour être, quant aux figures principales, du citoyen Robert Lefèvre, et, quant à la bataille qui se voit dans la perspective, pour être du citoyen Carle Vernet. Il ne put s'en taire. Le bruit de cette supercherie se répandit parmi les artistes. Quelques-uns des plus recommandables en parlèrent au citoyen Boze, qui, comme l'usage le voulait, cria à la calomnie. Un de ces artistes, le citoyen Coclers, lui représenta qu'il avait un moyen certain de la détruire; que c'était de convoquer dans son atelier quelques-uns des artistes d'Amsterdam, et là, de peindre en leur présence, soit une tête, soit une main, soit toute autre chose qui pourrait lui convenir. Le citoyen Boze parut goûter cet avis : plusieurs jours se passèrent sans que la convocation se fît : on lui en reparla; il répondit qu'il avait réfléchi, qu'il trouvait plus convenable de mépriser ces propos. Il partit.

Boze se dérobait-il, comme le veut l'auteur de cet article? Ou bien s'éloignait-il simplement d'Amsterdam, parce qu'il y avait tiré tout le parti qu'il pouvait attendre de l'exhibition du tableau de Marengo? Ce qu'il y a de certain,

(1) *Journal des Arts, des Sciences et de Littérature,* an IX, 13 et 20 thermidor [1er et 8 août 1801], n° 146. C'est dans ce numéro et le numéro 101, que se trouvent les documents les plus précis sur l'affaire Boze et Robert Lefèvre.

c'est qu'il passa de Hollande en Angleterre, où il allécha la curiosité publique par une nouvelle exposition de la peinture contestée. Celle-ci, à Londres comme à Amsterdam, attira de nombreux visiteurs et, parmi eux, des membres de la famille royale.

Dernièrement, écrivait un journal parisien (1) sous la rubrique: *Londres,* le prince de Galles, accompagné de quelques connaisseurs, est allé voir, dans Old Bond-Street, le portrait de Bonaparte et de Berthier à la bataille de Marengo. S. A. R. a donné les plus grands éloges à la perfection et à l'effet de cet ouvrage. L'auteur, M. de Boze, déjà connu par les portraits qu'il a faits de Louis XVI et de sa famille, a reçu du directeur de l'Académie de Peinture et du Muséum de Paris une lettre, où il est dit « que c'est le seul portrait de Bonaparte, où la ressemblance soit peinte à la plus parfaite exactitude ».

L'entrefilet dut tomber sous les yeux de Robert Lefèvre; car le peintre, indigné, adressa sous forme de lettre une protestation au *Journal des Débats* et au *Moniteur universel*.

Voici celle qui fut adressée à ce dernier journal le 11 thermidor an IX (30 juillet 1801) :

Lorsque je composai et exécutai pour le citoyen Boze un tableau représentant Bonaparte et le général Berthier, avec leurs chevaux tenus par un hussard, je crus que ce citoyen n'avait d'autre intention que celle de se procurer un de mes ouvrages, et j'étais loin de penser qu'il l'exposerait sous son nom en Hollande et en Angleterre. — Je cède au désir des artistes mes confrères, qui me font un devoir de relever cette imposture, moins pour revendiquer l'honneur qui peut me revenir de l'exécution de ces deux portraits, et à Carle Vernet de

(1) *Le Publiciste,* du 5 thermidor (24 juillet 1801).

celle de la bataille, qu'il a représentée dans le lointain du tableau, que pour prémunir le public contre ce nouveau genre de charlatanisme. Le seul moyen, que le citoyen Boze aurait de répondre à ma déclaration, serait de peindre, en présence de quelques artistes, une figure en pied d'après nature, où l'on retrouverait la même touche et le même coloris ; mais il se gardera bien d'en faire l'épreuve, puisque ce citoyen n'a jamais peint que des miniatures et des bustes au pastel.

Salut et considération,

Robert Lefèvre.

Cette manière de trancher le différend entre lui et son confrère avait peut-être été inspirée à Robert Lefèvre par ses souvenirs classiques de l'histoire de la peinture. Son défi ne rappelle-t-il pas en effet l'anecdote célèbre de Zeuxis et de Parrhasius? N'est-ce pas comme un écho du concours où l'un des rivaux peignit une grappe de raisins, que venaient becqueter les oiseaux, tandis que l'autre couvrait sa toile d'un rideau, prodige d'imitation qui trompa Zeuxis lui-même.

Mais le gant, jeté fièrement par Robert Lefèvre, ne fut pas relevé. Son rival, comme en Hollande, refusa d'entrer dans la lice. Ce fut sa femme, M^{me} Joseph Boze, qui se chargea de répondre à sa place et de prendre la défense de son mari. Dès le surlendemain de la publication de la lettre, adressée au *Moniteur universel* par Robert Lefèvre, elle envoya au même journal une acerbe réfutation, datée de Paris, le 13 thermidor an IX (1^{er} août 1801).

Le Moniteur a imprimé, citoyen, une lettre du citoyen Lefèvre, dans laquelle ce citoyen cherche à enlever à mon mari la propriété de ses ouvrages, et particulièrement celle de son tableau représentant Bonaparte à la bataille de Marengo. En attendant qu'il vienne descendre dans l'arène avec ses adversaires, pour obtenir réparation des injures sur lesquelles ils établissent leurs calomnies, je vous prie de rendre publiques les observations suivantes, elles s'appliquent plus particulièrement à une lettre insérée dans le même dessein au *Journal des Débats,* qu'à celle insérée dans le *Moniteur.* Je réclame justice contre toutes les deux.

1° Le citoyen Robert Lefèvre a vendu au citoyen Boze le tableau de Bonaparte à la bataille de Marengo.

R. Si mon mari a été assez riche pour acheter un tableau d'une aussi grande valeur, sans doute il a dû payer aussi le silence du vendeur.

2° A la bataille près, le citoyen Lefèvre est l'auteur du tableau.

R. Cette assertion est une imposture ; il fallait, pour lui donner quelque air de vraisemblance, escamoter les portraits originaux et le dessin que j'ai sous mes yeux, anéantir par enchantement la mémoire de plus de 50 témoins irrécusables, et ne pas attendre huit mois pour disputer à mon mari l'exécution d'un tableau qu'il a exposé pendant plus de 20 jours à Paris, à la vue de plus de 2,000 personnes.

3° Le citoyen Boze n'a peint que des miniatures et des bustes au pastel.

R. Citoyen Lefèvre, entrez à l'Institut : vous y verrez encore le portrait de Vaucanson, peint à l'huile, que mon mari donna à l'Académie des Sciences, quelque temps après la mort de ce célèbre mécanicien. — D'ailleurs qui ne connaît pas les portraits de Louis XVI, de sa famille, de Mirabeau, etc. ?

4° Le citoyen Boze a refusé, par incapacité, de peindre, en présence de Coclers en Hollande, soit une tête, soit une main, soit toute autre chose qui pouvait lui convenir.

R. Un peintre qui, depuis 30 ans, n'a cessé d'acquérir des droits à l'estime publique, qui voudrait centupler le temps pour le proportionner à son travail, ne sera pas assez petit pour sacrifier ce temps si

précieux à la vaine curiosité de quelques indiscrets. D'ailleurs ses adversaires oublient qu'ils viennent de donner eux-mêmes la preuve qu'ils exigent, en disant, avec un ton de mépris, que le citoyen Boze n'a peint que des miniatures et des bustes au pastel.

5° Le citoyen Boze a donné une nouvelle preuve de charlatanisme, en supposant une lettre d'un membre de l'Académie de Peinture, et du Musée de Paris ».

R. Parmi toutes les lettres de recommandation et félicitations dont mon mari est porteur, il en est une d'un peintre, autrefois membre de l'Académie de Peinture, et aujourd'hui l'un des conservateurs du Muséum. — Si les journalistes anglais ont mal expliqué ce fait, est-ce un motif pour que mon mari soit traité de charlatan?

Le citoyen Boze, en s'occupant des portraits de Bonaparte et de Berthier, a désiré les faire revivre sur la toile. A-t-il atteint son but? Sans doute, puisque ses ennemis prétendent s'attribuer son travail. Pressé de jouir, s'il a confié à d'autres les détails du fond, il n'est pas moins l'auteur du plan, du dessin et de l'exécution des principaux personnages. Le citoyen Lefèvre a des talens que personne ne lui dispute, mais pendant qu'il s'occupe à calomnier ses confrères, le citoyen Boze, à l'exemple de ce philosophe qui MARCHAIT POUR PROUVER LE MOUVEMENT, travaille et prouve, par ses nouveaux ouvrages, que sa réputation ne fut jamais usurpée.

J'ai l'honneur de vous saluer,

M. Boze.

Le *Moniteur universel* avait publié la lettre de M^{me} Boze dans son numéro du 17 thermidor an IX (5 avril 1801). Dès le lendemain, il recevait et insérait la réponse suivante de Robert Lefèvre :

Citoyen, Madame Boze, par sa note insérée dans votre journal du 17, me force à appuyer de preuves irrécusables la déclaration que j'ai faite, que « le tableau dont son mari se dit l'auteur, et qui repré-

sente Bonaparte et le général Berthier à la bataille de Marengo, est composé et exécuté par moi ».

J'appelle en témoignage Carle Vernet, qui a peint la bataille dans le lointain du tableau, lui, ainsi que Guérin, Landon, Mérimée, qui m'ont vu le composer et l'exécuter. Vandael, qui, dans son voyage en Hollande, l'a reconnu pour être fait par moi, et l'a déclaré publiquement, m'autorise aussi à le citer. Je pourrais ajouter un plus grand nombre de témoins, tels que les modèles qui m'ont servi et plusieurs autres personnes ; mais je préfère le témoignage des artistes, parce qu'ils n'ont pas besoin de voir peindre un tableau pour en connaître l'auteur.

Je n'ai jamais été engagé au silence par le citoyen Boze. Je lui ai reproché d'avoir fait de ce tableau une annonce infidèle dans un journal ; il me répondit que c'était une erreur de journaliste qu'il aurait soin de réparer. C'est ce refus du citoyen Boze qui m'a fait céder aux instances de mes amis, et publier ma première lettre. Au surplus, il est assez singulier que Madame Boze, pour prouver que son mari est l'auteur du tableau, s'autorise des portraits en pied de la famille royale et de celui de Mirabeau, dont aucun n'a été exécuté par lui.

Celui de Louis XVI en pied est du citoyen Landon ; ceux du frère et de la sœur de Louis XVI sont de moi, ainsi que celui de Mirabeau. Le citoyen Boze n'a fait que les bustes au pastel de ces portraits. Cela est connu de tous les artistes. Quant à celui de Vaucanson, je ne sais pas qui l'a peint, je ne l'ai jamais vu. Je ne réponds point aux injures que, faute de bonnes raisons, Madame Boze me prodigue dans sa note ; les faits que j'ai cités y répondent assez.

J'ai l'honneur de vous saluer,

Robert Lefèvre.

Nous avons tenu à mettre *in extenso* sous les yeux du lecteur les principales pièces du procès. Bien qu'il soit difficile de porter un jugement définitif en pareille matière, et à une si grande distance du débat, nous n'hésitons pas à

croire que la dernière lettre de Robert Lefèvre lui aura donné gain de cause auprès des esprits réfléchis. En effet, tandis que M*me* Boze se contente, pour principal argument, de déclarer que son mari a pour lui l'appui de *50 témoins irrécusables* et que sa toile a été exposée *pendant 20 jours à Paris,* devant *plus de 2.000 personnes,* Robert Lefèvre se garde bien d'employer des affirmations vagues, ou de produire des témoins anonymes. Il précise, nomme les gens. Ce sont des peintres connus, voire célèbres, Guérin, Landon, Mérimée, Vandael, qui certifient qu'ils le reconnaissent comme l'auteur du tableau représentant Bonaparte et Berthier à Marengo. C'est surtout le témoignage de Carle Vernet, son collaborateur pour le coin de bataille, qui écrase de son poids tout le pauvre échafaudage de raisonnements édifié par M*me* Boze pour défendre son mari.

Était-ce bien à elle d'ailleurs de relever le gant et de se jeter dans la lice à la place du peintre attaqué? Boze, qui prétend manier habilement le pinceau, aurait-il été incapable de tenir une plume? Mais, nous savons qu'autrefois il partait volontiers en guerre contre les critiques dont il pensait avoir à se plaindre. Il le prouva bien, après le Salon de 1791, en écrivant une lettre très vive (1) au directeur du *Journal de Paris,* dont l'un des rédacteurs avait eu le tort

(1) Cette lettre, intitulée: *Réclamation aux auteurs du Journal de Paris, 6 octobre 1791,* et signée: *Un amateur vraiment impartial,* se trouve à la Bibliothèque Nationale, département des estampes, Yb. 281. Tome XVII. Folio 593. N° 451.

de ne pas goûter ses tableaux exposés. Si chatouilleux dans une circonstance où son amour-propre seul était en jeu, comment gardait-il le silence lorsqu'on l'accusait de se parer de la gloire d'autrui?

De tous les échos qui nous sont parvenus de cette polémique, il semble bien résulter que l'opinion se prononça en faveur de Robert Lefèvre. Sa lettre, d'après une biographie qui n'est pas très éloignée de l'événement (1), aurait, pour les contemporains, réfuté victorieusement les prétentions de M^me Boze et mis fin à tout combat épistolaire.

Si Robert Lefèvre resta maître du champ de bataille, on peut dire cependant qu'il ne profita guère de sa victoire. Car son adversaire, sans tenir compte de ses réclamations, ne se contenta pas des éloges verbaux que lui décernaient les visiteurs qui venaient voir son prétendu tableau, exposé à Londres; il eut l'audace de le faire reproduire par le graveur Anth. Cardon, en une estampe (2), où il se donnait comme l'auteur de la peinture.

Tant d'effronterie déconcerte, et l'on se prend à regretter que Robert Lefèvre n'ait pas eu la possibilité de poursuivre le contrefacteur devant les tribunaux. Car une polémique, d'où l'on semble même sortir triomphant, ne tranche jamais définitivement un débat qui n'a pas de sanction positive. Des doutes restent dans certains esprits. Et, il faut bien

(1) *Biographie universelle et portative des contemporains,* publiée par Rabbe, à l'article Robert Lefèvre.
(2) Voir notre note de la page 42.

l'avouer, dans sa discussion avec Mme Boze, Robert Lefèvre paraît avoir, sur certains points, dépassé la mesure. Pour déprécier son rival, il ne lui rend pas toujours justice. Il lui conteste, par exemple, une série d'œuvres dont Boze est incontestablement l'auteur, et lui refuse, comme peintre, toute valeur. Il y avait donc là une exagération qui pouvait nuire à ses justes revendications.

Où est la vérité? Nous croyons, avec la plupart des contemporains de Robert Lefèvre, que sa réclamation était fondée, et qu'il fut réellement l'auteur du tableau contesté. Sans recommencer un procès, pour lequel il nous manquerait une foule de pièces décisives et, surtout, la ressource d'un débat contradictoire, examinons simplement de quel côté, d'après le caractère des deux peintres, on peut présumer la bonne foi? Ce sera une preuve morale facile à établir malgré l'éloignement, et suffisante pour entraîner une conviction.

Nous savons déjà ce qu'était Robert Lefèvre, et la suite de cette biographie ne servira qu'à le confirmer. Robert Lefèvre était un travailleur infatigable, un producteur inlassable qui, depuis sa première exposition de 1791 jusqu'à sa mort, en 1830, ne laissa passer aucun Salon sans y accrocher de nombreuses toiles qui lui méritèrent l'approbation du public et les éloges de la critique. Fournisseur de portraits officiels sous l'Empire et la Restauration, il était surchargé de commandes et vivait largement de son métier. De plus, son atelier, très renommé, était suivi par une riche

clientèle d'élèves, qui venaient grossir les revenus qu'il se faisait avec les innombrables portraits vendus, à des prix très rémunérateurs, tant à l'État qu'aux particuliers.

Quelle fut l'œuvre de Joseph Boze comme peintre? Dans le livret du Salon de 1791, il a huit numéros. Ensuite un grand silence de 26 années, puisqu'il n'expose plus qu'en 1817 un portrait au pastel du maréchal Berthier. Et c'est tout; car jusqu'à sa mort, en 1826, son nom ne figure plus à aucun Salon. Un artiste qui produisait si peu pouvait-il vivre des produits de son pinceau? Évidemment non. Aussi Boze cherchait-il des ressources ailleurs. Il s'occupe de mécanique et il est l'inventeur ingénieux de procédés pour dételer les chevaux qui prennent le mors aux dents, et pour enrayer les voitures dans les descentes rapides. Mais tout cela ne le menait pas à la fortune, et toute sa vie on le verra solliciter des sinécures ou des pensions. Sous Louis XVI il fut peintre breveté de la guerre. Le portrait qu'il fit du roi lui valut de tels compliments qu'il devint, à partir de ce jour, s'il faut en croire toutes les biographies, un farouche défenseur de la royauté. On lui donna même le surnom de *peintre monarchique.* « Fidèle à la cause royale, dit Ph. Le Bas dans son *Dictionnaire encyclopédique,* il brava la mort dans le procès de Marie-Antoinette et fut jeté en prison. Délivré après le 9 thermidor, il passa en Angleterre. A la Restauration, il refit de l'art monarchique. Il avait peint Louis XVI, il peignit Louis XVIII, et aurait peint Charles X s'il n'avait été surpris par la mort ».

Telle est la légende répétée par toutes les biographies qui se sont occupées de Joseph Boze. Laissons maintenant parler l'histoire.

Au retour des Bourbons, Joseph Boze, qui sollicita et obtint en effet une pension (1) de Louis XVIII, avait offert au roi le portrait de Louis XVI, qu'il aurait conservé, suivant lui, au péril de ses jours. Il en fit même exécuter une gravure dont il donna un exemplaire aux deux Chambres. Et, à cette occasion, le *Moniteur universel* (2) publia une note, inspirée ou, plus vraisemblablement, communiquée par l'artiste lui-même, où se lisait ce passage :

> M. Boze avait été admis à l'honneur de peindre Louis XVI. Il voulut conserver ce tableau pendant le cours de la Révolution ; on soupçonna qu'il était en son pouvoir ; il fut arrêté et détenu pendant onze mois, durant lesquels on lui présenta tour à tour la mort ou la liberté, selon qu'il céderait ou résisterait à la demande qui lui fut faite. Rien ne put l'ébranler, il conserva son précieux dépôt.

Or, voyez l'élasticité des légendes, suivant les intérêts qui les font naître. En 1826, dans un article nécrologique consacré à J. Boze qui venait de mourir, le même *Moniteur universel* (3) attribue le sauvetage du tableau à l'héroïsme de M^{me} Boze « qui trouva le moyen de conserver les portraits de la famille royale au travers des dangers de cette

(1) Le *Moniteur universel*, année 1826, page 74, publia un article nécrologique sur Boze où on lit: « M. Boze, victime de la Révolution, n'existait qu'au moyen d'une pension qui lui fut accordée par S. M. Louis XVIII pour les services rendus par lui et sa famille à la Famille Royale. »

(2) N° du 19 février 1816, p. 186.

(3) Année 1826, page 74.

époque, disant qu'ils seraient remis un jour à leur noble destination ». Il est vrai que le dévouement du peintre n'était point passé sous silence ; mais on lui attribuait un autre emploi.

« Cité en témoignage au procès de S. M. la reine Marie-Antoinette, dit le même article, Boze refusa constamment de témoigner contre cette grande et infortunée princesse, malgré les menaces du tribunal révolutionnaire. Il fut arrêté le lendemain et conduit à la Conciergerie, où il resta onze mois captif..... Il eût péri infailliblement pour la cause des Bourbons sans le 9 thermidor..... »

Avec une rare adresse on faisait ainsi aux deux époux une part égale de services rendus. De cette façon, la pension, servie au défunt, pourrait peut-être, par droit de reversion, revenir à une veuve qui avait si bien mérité des Bourbons.

Examinons maintenant ce nouveau titre de Boze à la reconnaissance de la famille royale. D'après l'article nécrologique du *Moniteur universel,* il n'aurait pas été arrêté pour avoir caché le portrait de Louis XVI, mais pour s'être refusé héroïquement à charger Marie-Antoinette devant le tribunal révolutionnaire. Or, voici quelle fut l'attitude de Boze, d'après le procès-verbal de la séance de l'an II, 23 du premier mois (14 octobre 1793), où il fut appelé comme témoin dans le procès de la reine (1).

« Joseph Boze, peintre, déclare connaître l'accusée depuis environ 8 ans, qu'il peignit à cette époque le ci-devant roi, *mais ne lui a*

(1) *Moniteur universel* de l'an II, 5 du 2ᵉ mois (26 octobre 1793).

jamais parlé. Le témoin entre ici dans les détails d'un projet de réconciliation entre le peuple et le ci-devant roi par l'intermédiaire de Thierry, valet de chambre de Louis Capet ».

Pour éviter de se compromettre en parlant de la reine, Boze avait cru en effet plus habile de s'assurer la bienveillance du tribunal criminel en rappelant une affaire d'où il était sorti autrefois avec un brevet de pur républicanisme. Le 5 janvier 1793, accusé par le député montagnard Gasparin d'avoir servi d'intermédiaire dans les négociations qui eurent lieu entre le roi et plusieurs députés girondins, le peintre comparut à la barre de la Convention. Après une longue discussion, le décret d'accusation, rendu à son égard, fut rapporté. Boze fut même admis aux honneurs de la séance ; car, il résulta de différents témoignages (1) qu'il avait « toujours parlé de la Révolution en vrai sansculotte » ; qu'il était « un patriote pur, zélé », et qu'il passait même pour « avoir contribué, par ses relations avec les Marseillais, à hâter la journée du 10 août ».

Boze comptait beaucoup sur ces garanties rétrospectives pour gagner le cœur des juges, et éluder les questions qu'on lui posait au sujet de la reine. Mais ceux-ci se montrèrent méfiants et firent arrêter le peintre.

Après avoir renié la reine, l'artiste, qu'on s'obstine à nous représenter comme un dévoué royaliste, va-t-il enfin se reprendre et se signaler par un de ces actes d'héroïsme dont il est, paraît-il, coutumier ?

(1) *Moniteur universel* du 5 janvier 1793, pages 21 et suivantes,

A peine sous les verrous, il écrit à l'accusateur public: « Je viens à l'instant d'être conduit à la Conciergerie comme prévenu d'intelligences avec la faction liberticide. Veuillez bien m'entendre le plus promptement possible. »

Il s'explique aussi dans un mémoire justificatif, rédigé en son nom le 1er du 2e mois (19 février 1794). Et voici en quels termes il y parle de Louis XVI, de son premier bienfaiteur, dont il aurait gardé le portrait pendant la Révolution au péril de ses jours : « Un roi pervers trahissait la patrie; il voulait enchaîner la liberté. Boze, animé du plus pur patriotisme et du plus beau zèle pour le bien public, veut empêcher ce grand attentat, écrit au tyran et l'avertit de la présence du peuple, etc..... »

Un tel langage méritait sa récompense. Aussi le tribunal révolutionnaire, qui n'en était pas prodigue, s'empressa-t-il d'accorder un arrêt de non lieu au détenu (1).

Ce héros royaliste, puisqu'il se dérobe et que nous le cherchons en vain dans l'homme, allons-nous enfin le découvrir dans l'artiste? Les biographies, avec unanimité, ne nous affirment-elles pas, sur la foi du Journal officiel de la Restauration, que Boze fit toute sa vie de « l'art monarchique? »

Eh bien, voyons cet art! Pendant la Révolution, où ses jours, nous dit-on, ne cessèrent d'être en danger, Boze donne au Salon de 1791 un portrait de Mirabeau au pastel,

(1) H. Wallon: *Histoire du Tribunal révolutionnaire de Paris,* tome V, page 318.

et un portrait de Robespierre. Puis il peint un portrait de Camille Desmoulins, gravé par Beisson.

Au plus fort de la Terreur, au moment où la victime de la Révolution n'aurait dû songer qu'à se cacher, Boze peint *d'après nature* Marat et inscrit lui-même, sous le portrait, ces vers :

> Peuple, vois ton ami, qui pour la liberté
> Au péril de ses jours t'a dit la vérité.

Et voici en quels termes la *Gazette nationale* ou *Moniteur universel* de la 2ᵉ sans-culottide de l'an II (18 septembre 1794), présentait à ses lecteurs ce morceau d'*art monarchique* gravé par Beisson : « Cette gravure, faite d'après le seul portrait peint d'après nature, du vivant de Marat, par J. Boze, réunit la plus brillante exécution, une manière ferme et vigoureuse, à la ressemblance la plus frappante ; ce qui doit rendre ce portrait précieux aux amateurs de l'art et de la liberté. »

Rappelons encore un autre échantillon de l'*art monarchique* de Joseph Boze.

Dans la séance du 13 thermidor an VI (31 juillet 1798) du Conseil des Anciens (1), Lenoir-Laroche fait à ses collègues la communication suivante :

Citoyens représentans, je suis chargé par le citoyen Boze, peintre distingué, de faire hommage au Conseil d'une gravure exécutée par le citoyen Beisson et représentant le portrait en pied de Mirabeau, d'après le tableau qu'en a fait le citoyen Boze. L'artiste, qui nous a

(1) *Moniteur universel* du 20 thermidor an VI (7 août 1798).

reproduit ses traits, l'a saisi dans l'attitude de cette réponse si connue, que Mirabeau adressa à l'un des envoyés du despote, lorsque la représentation nationale était menacée jusque dans son sanctuaire : *Allez dire à votre maître que nous sommes ici par la volonté du peuple et que nous n'en sortirons que par la force des bayonnettes.*

Telle fut la conduite de cet artiste qu'une tradition, dont il fut l'inspirateur anonyme, nous représente comme une victime de la Révolution. Entre ce personnage, peintre par intermittence, inventeur quelquefois, solliciteur toujours, et le travailleur infatigable que fut Robert Lefèvre, le lecteur peut désormais faire son choix. Il saura maintenant quand celui-ci affirme et celui-là nie, lequel des deux mérite sa confiance. Pour lui, comme pour nous, il ressortira de ce parallèle des deux artistes la preuve morale que Robert Lefèvre doit être considéré comme l'auteur du tableau (1) qui donna lieu à une si étrange polémique.

(1) Avant de donner le bon à tirer de ce passage, nous prenons connaissance d'un intéressant article sur Boze publié dans le *Carnet historique* (n[os] de juin, juillet, août), par M. Foulon de Vaulx. Nous y voyons que Mlle Victoire Boze, fille du peintre, a longtemps conservé chez elle le tableau contesté, signé de Boze. En 1873, il se trouvait, à Paris, dans une des salles de l'établissement des jeunes aveugles.

III.

Curieuse histoire d'un portrait de Bonaparte exécuté pour la ville de Dunkerque. — Vivant Denon, distributeur des commandes de l'État. — Robert Lefèvre, portraitiste de la Cour sous l'Empire et la Restauration.

Peu de temps après sa polémique avec la famille du peintre Boze, Robert Lefèvre eut une nouvelle occasion de donner libre cours à ses instincts de combativité. Cette fois, ses revendications eurent un ton moins acerbe. Elles se réduisirent même à l'exercice du droit de réponse dans un journal. Et, dans ce communiqué, il y avait moins de colère que d'empressement à se servir d'un incident qui permettait, sous prétexte de rectifier une erreur, d'obtenir une réclame gratuite.

L'histoire vaut la peine d'être racontée. Car David, le peintre le plus célèbre du commencement du siècle, y joua un rôle; et, commencée vers l'an XII, elle n'eut son véritable dénouement qu'au retour des Bourbons, dans les premières années de la Restauration.

A l'époque où « déjà Napoléon perçait sous Bonaparte »,

le Premier Consul fit plusieurs voyages à Dunkerque. Il y vint d'abord en juillet 1803 avec Joséphine. Après sa visite, il ordonna l'exécution de travaux importants pour améliorer le port et l'établissement d'un camp, près de la ville, à Rosendael. Dans la pensée de l'homme de guerre, la plupart de ces mesures devaient concourir au vaste plan qu'il avait conçu pour opérer, de Boulogne, une descente en Angleterre. Mais Dunkerque en profitait, et son administration prépara une réception enthousiaste à l'auguste bienfaiteur dont le retour était annoncé pour le mois de novembre 1803. Dans une proclamation aux habitants (1), elle demandait en effet que les rues, par où Bonaparte ferait son entrée, fussent non seulement « pavoisées et décorées de guirlandes et de chapeaux de roses » mais encore « jonchées de fleurs ». On traitait donc le héros comme à la Fête-Dieu, pour le passage du Saint-Sacrement. Ce n'est pas tout. Dans une adresse au Premier Consul, le Conseil municipal exprima ses vœux pour la fondation de l'Empire et l'institution de l'hérédité.

De toutes les villes de France, Dunkerque fut donc la première à deviner et encourager le rêve du Premier Consul, chez qui « le front de l'empereur brisait le masque étroit ». De telles paroles durent paraître plus enivrantes au futur souverain que le parfum des fleurs répandues sous ses pas. Il le prouva bien par l'abondance des dons

(1) *Mémoires de la Société dunkerquoise*, 17e volume, page 227.

de bienvenue, qu'il laissa tomber de ses mains à chacune des visites qu'il fit à Dunkerque.

Outre l'agrandissement de son port et la construction des forts destinés à protéger la rade, la ville obtint une sous-préfecture, un tribunal de première instance, la concession du canal de la Parme, des secours pour son hospice, des plantations et la confection de la route de Gravelines, puis une statue de Jean Bart.

Enfin, pour prouver aux Dunkerquois qu'il ne s'intéressait pas seulement à leur ville à cause de sa position stratégique, Bonaparte voulut, par un présent plus intime, attester que leurs chaleureuses acclamations avaient particulièrement touché son cœur. Et c'est alors qu'il dut faire commander au peintre Robert Lefèvre son portrait, destiné à rappeler une partie des bienfaits qu'il avait accordés à Dunkerque. C'est ce qui explique comment le tableau, inauguré le 18 octobre 1804, cinq mois après la proclamation de l'Empire, représentait cependant le nouveau César en costume de Premier Consul.

Il en fut de même, d'ailleurs, pour beaucoup d'autres portraits dont la commande avait été faite à un certain nombre d'artistes, en l'an XI et en l'an XII, pour quelques grandes villes de la République (1). Par mesure d'économie, et pour utiliser les tableaux déjà exécutés, on expédiait

(1) Gand, par exemple, qui reçut un portrait demandé aussi à Robert Lefèvre, au commencement de l'an XII, par Denon, directeur général du Musée.

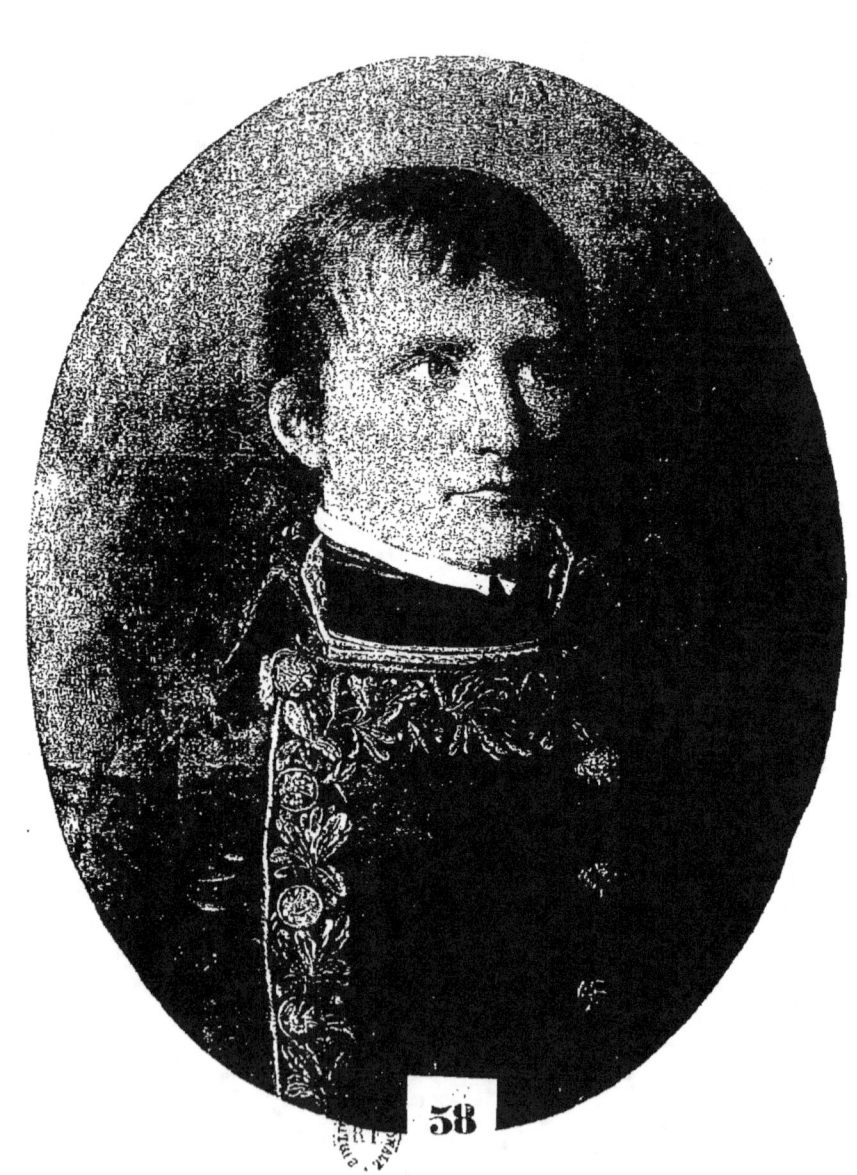

l'Empereur en costume de Premier Consul aux différentes cités auxquelles on l'avait promis. De plus, pour que chaque ville pût croire que la toile avait été peinte spécialement pour elle, on y introduisait des inscriptions rappelant quelque événement local. C'est ainsi que, dans un coin du portrait adressé à Dunkerque, on lisait sur les manuscrits, dont une table était couverte, ici : *Plantation des dunes,* là : *Exhaussement de la jetée de l'Est.*

Lorsqu'il eut découvert le portrait en pied de Napoléon, placé sur la cheminée de la grande salle de l'hôtel-de-ville, le maire de Dunkerque s'écria : « Le voilà, ce héros qui étonna l'univers, pacifia l'Europe et sauva la France... » (1).

Le discours se poursuivit sur le même ton dithyrambique, et la vérité n'y fut pas toujours respectée ; car Robert Lefèvre, l'auteur du portrait, dut y être qualifié d'élève de David. Cette erreur se propagea et fut répétée par plusieurs journaux. L'un d'eux, le *Journal du Commerce,* reçut, à cette occasion, de Robert Lefèvre, la lettre rectificative suivante :

Au rédacteur du *Journal du Commerce.*

Paris, le 20 brumaire an XIII (11 novembre 1804).

Monsieur, le n° 42 de votre journal donne les détails de l'inauguration d'un tableau que j'ai fait, par ordre du Gouvernement, pour la

(1) *Analectes et documents pour servir à l'histoire de Dunkerque,* par Dasenbergh ; 17ᵉ volume des *Mémoires de la Société dunkerquoise.*

ville de Dunkerque et qui représente en pied S. M. l'Empereur Napoléon. L'article se termine ainsi qu'il suit :

« Nous ne dirons rien de ce chef-d'œuvre de peinture : il suffit d'annoncer qu'il est du célèbre David et que c'est une copie faite par ordre de S. M. sous la direction de M. David lui-même, et par son premier élève Robert Lefèvre. »

Il y a dans ce peu de lignes trois erreurs capitales : 1° le tableau dont il s'agit n'est pas une copie ; je l'ai peint d'après nature et n'étant dirigé que par le zèle dont j'étais animé ; 2° je suis élève de M. Regnault et non de M. David. Enfin, ce portrait, par malheur, n'est point un chef-d'œuvre ; sans doute, il faudrait qu'il en fût un pour être digne du héros dont j'ai tâché de saisir les traits et la physionomie.

Être pris pour l'élève de M. David, être taxé d'avoir produit un chef-d'œuvre, sont des méprises qui m'honorent trop pour que je m'en plaigne ; mais vous devez être jaloux, Monsieur, de présenter au public les choses comme elles sont, et le but de ma lettre est de vous en fournir les moyens.....

Il ressort visiblement de cette lettre que l'artiste s'était moins proposé de relever une erreur que de saisir, avec habileté, l'occasion de donner une plus grande publicité à l'éloge qu'on avait fait de son tableau. Mais, si Robert Lefèvre avait le droit d'être fier d'une confusion qui le mettait sur un pied d'égalité avec un peintre jouissant d'une réputation universelle, David, au contraire, y trouvait un motif de se plaindre d'une comparaison qui ne pouvait que le rapetisser à ses propres yeux. Aussi s'empressa-t-il d'adresser une rectification au directeur du même journal (1).

(1) Les lettres de Robert Lefèvre et de David ont été publiées dans le tome 20 de la *Revue universelle des Arts*.

Monsieur, on lit dans votre journal du 12 brumaire, à l'article *Dunkerque,* les détails de l'inauguration faite, dans cette ville, du portrait en pied de S. M. l'Empereur Napoléon ; cet article annonce que je suis l'auteur de ce portrait.

Tels flatteurs que soient pour moi les éloges que vous voulez bien me donner ainsi qu'à mon école, je dois vous détromper et laisser à M. Robert Lefèvre l'honneur de cet ouvrage, ainsi qu'à M. Regnault, celui de son maître. Le portrait que j'ai fait de S. M. le représente à cheval, et franchissant le Mont-Saint-Bernard. Je suis bien éloigné de confier jamais à d'autres pinceaux que les miens l'honneur de transmettre à la postérité les traits de S. M. toutes les fois qu'elle m'en charge.

J'ai l'honneur d'être, etc.....

DAVID.

Qualifié de chef-d'œuvre par les journaux du temps, sans que David lui-même y contredît, le tableau de Robert Lefèvre n'échappa une première fois à la destruction, en 1814, qu'en raison de sa réelle valeur.

A cette époque, Dunkerque n'était plus la ville dévouée à l'Empereur ; car, peu de jours après l'abdication de Fontainebleau, son Conseil municipal présentait au comte d'Artois, frère de Louis XVIII, une adresse (1) où il était parlé de « la délivrance de la plus affreuse tyrannie, du délire d'allégresse des Dunkerquois à la nouvelle de la chute de Napoléon et de leur reconnaissance envers les illustres monarques alliés ».

(1) *Histoire de Dunkerque,* par Mordach, publiée dans le 16e volume des *Mémoires de la Société dunkerquoise.*

Leur commerce déchu, leur jeunesse moissonnée par la guerre, leurs ressources épuisées, avaient aigri les habitants de Dunkerque, à ce point que leur enthousiasme des derniers jours du Consulat s'était changé en une rancune exaspérée. Dès le 8 avril 1814, l'écusson royal figurait dans la salle de leur mairie, à la même place qu'avaient successivement occupée le portrait équestre de Louis XIV, l'emblème égalitaire de 1793, et le portrait du Premier Consul. Cette dernière toile aurait été certainement brûlée avec les autres *signes qui rappelaient la tyrannie,* comme on disait alors, si on ne lui eût reconnu unanimement un exceptionnel mérite artistique. On en faisait même si grand cas qu'elle donna lieu à un échange de correspondance (1) entre le maire de Dunkerque et le ministre de la police générale, le duc Decazes. Le 24 novembre 1815, celui-ci donnait des instructions pour qu'on *mît à part* le tableau de Robert Lefèvre, *attendu sa valeur sous le rapport de l'exécution.*

Si le maire de Dunkerque s'était borné à exécuter les ordres du ministre de la police, le portrait du Premier Consul, relégué dans quelque coin ignoré de l'hôtel-de-ville, y aurait été oublié; et l'on n'aurait pas aujourd'hui à regretter sa perte. Malheureusement l'administrateur, trop zélé, songea à tirer parti d'une peinture qu'on disait remarquable. Et deux fois, il eut la fâcheuse idée de demander

(1) Folios 58 et 59 du Registre des arrêtés du maire de Dunkerque, de 1814 au 19 août 1827. — *Histoire de Dunkerque,* par Derode.

au préfet de police l'autorisation d'envoyer le portrait de Bonaparte en Angleterre, pour l'y vendre au profit de la ville. La proposition fut trouvée inconvenante, et, le 3 juin 1817, le maire reçut, du sous-préfet de l'arrondissement, copie d'une lettre du ministre de la police, qui prescrivait de détruire immédiatement le portrait de Bonaparte, « resté provisoirement en dépôt d'après les ordres précédents de l'autorité supérieure ».

L'arrêt, qui condamnait Bonaparte à être brûlé en effigie, fut exécuté le 6 juin 1817.

Messieurs les Adjoints s'étant présentés à la mairie, écrit le maire dans son procès-verbal du jour, nous nous sommes transporté avec eux au local des archives, situé dans l'enceinte de l'hôtel-de-ville, où il nous a été présenté un tableau représentant le portrait en pied de Bonaparte, en costume de Premier Consul, sur lequel nous remarquons les inscriptions suivantes : *Relèvement de la chaussée de l'Est. — Plantation des Dunes. — Robert Lefèvre pinxit, 1804.* — Ce tableau étant bien effectivement reconnu pour être celui dont la lacération est ordonnée et l'identité étant suffisamment constatée, nous l'avons fait porter dans la salle de nos séances, où un valet de ville l'a, en notre présence et en celle de MM. les Adjoints, coupé en pièces et jeté au feu. — Ce tableau ayant été entièrement consumé par les flammes, nous avons levé la séance, etc.

L'art venait-il de faire une perte irréparable causée par le fanatisme politique? On pourrait le croire, s'il fallait s'en fier au témoignage des contemporains, qui avaient considéré la peinture de Robert Lefèvre comme un chef-d'œuvre. Peut-être leur admiration était-elle exagérée, mais, dans tous les cas, on ne saurait trop déplorer la destruction

d'un portrait qui, d'après l'attestation du peintre lui-même, aurait été fait d'après nature. N'eût-elle eu que ce mérite, la toile valait la peine d'être conservée; car les innombrables tableaux, qui reproduisent les traits de Napoléon, ont été brossés de mémoire, ou du moins par un miracle de rapidité, au moment où l'illustre et peu accommodant modèle passait sous les yeux de l'artiste.

Ainsi fut peint le tableau du musée de Versailles, représentant *le Premier Consul* à la Malmaison.

C'est à la Malmaison, écrit Isabey, que j'exécutai le premier portrait en pied du général Bonaparte. Du matin au soir, je le voyais se promener solitaire dans le parc, les mains derrière le dos, absorbé dans ses conceptions. Il me fut aisé de saisir son expression pensive et la physionomie de sa tournure. Ce portrait terminé, je le présentai au général. La ressemblance lui en plut. Il me félicita surtout de pouvoir travailler ainsi sans faire poser mon modèle.

Le prodigieux homme d'action qu'était Napoléon se serait-il refusé à disposer de quelques instants pour rester, inoccupé, sous le regard du peintre chargé de reproduire ses traits? On pourrait le supposer. Mais la vraie pensée du maître, celle de derrière la tête, comme on dit, va nous apparaître dans sa réponse à David auquel il avait exprimé le désir d'être représenté gravissant le Saint-Bernard, « calme sur un cheval fougueux ». Lorsque le peintre pria le Premier Consul de lui fixer le jour où il viendrait poser, Bonaparte s'écria: « Poser? A quoi bon? Croyez-vous que les grands hommes de l'antiquité, dont nous avons les images, aient posé? »

Dans son orgueil, non moins grand que sa fortune, le vainqueur de Marengo s'imaginait que le visage d'un homme, dont les exploits étaient connus de l'univers entier, devait être gravé dans toutes les mémoires et particulièrement dans celle des peintres. S'il avait repoussé la demande de David, son peintre favori, comment Bonaparte aurait-il daigné accorder une séance de pose à Robert Lefèvre, qui commençait seulement à se faire un nom parmi les portraitistes du jour?

Lors donc que l'artiste prétend avoir fait le portrait du Premier Consul *d'après nature*, il ne faut voir là qu'une manière de parler. Il entend sans doute qu'avant de commencer la toile, commandée pour la ville de Dunkerque, il s'est préparé à son travail en se postant, pour l'observer, sur le passage du futur empereur. Et c'est bien ainsi que le comprenait le *Moniteur universel,* journal officiel de l'Empire, le mieux placé de tous pour savoir qu'aucun peintre ne pouvait se flatter, même David, même Gros, même Gérard, d'avoir obtenu une pose de leur impérial modèle.

Voici en effet ce qu'il dit, dans son article du 16 janvier 1811, à propos du portrait en pied de l'Empereur, exposé au Salon de 1810 par Robert Lefèvre:

« Parmi le grand nombre de peintres qui ont eu à retracer la figure de S. M. dans leurs tableaux, M. Robert Lefèvre mérite particulièrement d'être remarqué; moins distrait par une foule de détails et d'accessoires, il ne s'est occupé que d'un seul objet; la figure est d'une noble sim-

plicité, très remarquable; l'on voit que le peintre a tout sacrifié à la ressemblance; et c'est ce qui donne un si haut degré d'intérêt à ce tableau. La tête d'étude, qui lui a servi de type pour l'exécution du portrait en pied, est d'une telle vérité et d'une expression si juste, qu'on *croirait qu'elle est faite d'après nature,* quoique l'artiste n'ait pu saisir la ressemblance que d'un coup d'œil rapide, mais qui annonce qu'il s'est profondément pénétré de son sujet. »

D'après cette note du *Moniteur,* il semble bien que Robert Lefèvre fut, de tous les portraitistes de Napoléon, celui qui saisit le plus fidèlement la ressemblance entre la copie et l'original. Il est fort probable que cette tête d'étude, dont parle le journal officiel, a servi à l'artiste non seulement pour les portraits de l'Empereur, qu'il a exposés à différents Salons, mais encore pour ceux qu'il avait donnés précédemment de Bonaparte en Général, ou en Premier Consul. La destruction de l'excellente toile, brûlée à Dunkerque lors de la seconde Restauration, ne serait donc pas tout à fait aussi regrettable que nous le pensions tout d'abord. Car il est présumable que son équivalent, en ce qui concerne la ressemblance, se trouvera peut-être dans le Bonaparte en costume de Premier Consul, peint pour la ville de Gand au commencement de l'an XII (1803), et dans le Bonaparte avec habit vert brodé et collet rouge, qu'on peut voir aujourd'hui au musée de Lisieux (1).

(1) Ce portrait (toile ovale de 0m64 sur 0m53) figura à l'exposition de Lisieux en 1838, et fut acheté par la ville, le 6 avril 1839, pour la

A quelle date fut peinte cette étude d'où sortirent tant de tableaux officiels? Nous ne saurions le préciser, mais il est permis de supposer qu'elle précéda le portrait de Napoléon consul gravé, d'après Robert Lefèvre, en 1800, par Desnoyers (1). C'est donc à peu près vers cette époque, même avant, que Robert Lefèvre dut recevoir des commandes de Vivant Denon, qui fut le véritable ministre des Beaux-Arts du Consulat et de l'Empire.

Diplomate sous Louis XV et Louis XVI, Denon, qui appartenait par sa naissance à l'ancien régime, avait réussi à traverser sans encombre la période révolutionnaire. Sceptique en politique, passionné pour l'art, il avait su s'attacher de bonne heure à la fortune de Bonaparte, qui le nomma directeur général des musées et administrateur des manufactures d'art impériales. Son métier de diplomate lui avait appris la souplesse, et, dans ses rapports avec l'Empereur pour tout ce qui concernait les beaux-arts, il eut l'habileté de laisser croire au maître que celui-ci avait eu l'initiative des idées que lui suggérait son conseiller.

Comme il avait beaucoup d'esprit, une intelligence très vive, et une compétence technique, que Napoléon était le premier à apprécier, Denon, sans oser contredire son sou-

somme de 700 francs, à Souty, marchand de tableaux à Paris. Voir *Inventaire général des richesses d'art de la France, Province, monuments civils*, tome VI.

(1) Catalogue d'estampes de la collection de M. P. D. Vente du 4 avril 1859.

verain, avait le doigté assez fin pour le diriger sans qu'il s'en aperçût. Il le prouva bien le jour où le nouvel empereur, dans un accès de mécontentement, avait condamné au feu un certain nombre de toiles du musée.

Napoléon, écrit J. de Bausset dans ses *Mémoires anecdotiques* (tome IV, page 204), fit lui-même le programme des fêtes de son mariage, et ordonna tous les préparatifs qui se faisaient dans le palais. Il alla plusieurs fois s'assurer par lui-même de leur effet; il y mettait une chaleur, une activité et une volonté si prononcées, que l'administration du musée, ayant exprimé l'embarras où elle était de déplacer les grands tableaux du salon où l'on construisait la chapelle pour la cérémonie nuptiale : *Eh! bien*, dit Napoléon, *il n'y a qu'à les brûler!* Cet avertissement, donné dans un moment d'humeur, fit une telle peur à M. Denon, que toutes les difficultés furent levées : les tableaux furent détendus et roulés, et les vides qu'ils laissèrent donnèrent la facilité de construire un deuxième rang de tribunes.

Ces emportements de l'Empereur, devant qui tout devait plier, n'étaient heureusement qu'une exception dans la vie du directeur du musée. Mais c'était dans les nombreuses commandes officielles qu'il lui fallait une perspicacité toujours en éveil. Car il ne se contentait pas de transmettre au peintre, ou au sculpteur, les volontés du souverain concernant le sujet imposé, les dimensions de la toile ou du marbre, et le temps accordé pour la livraison de l'œuvre, puisque Napoléon entendait décréter l'inspiration (1);

(1) A propos du Salon ouvert le 15 août 1808, Napoléon avait décrété « que les artistes qui, à cette époque, et sans motifs plausibles, n'auraient point ter-

il devait, en psychologue pénétrant, descendre dans l'âme du maître et en rapporter ce qui pouvait flatter ses plus secrets désirs.

En voici un exemple mémorable. Après avoir donné des instructions très détaillées à Gérard, qu'il avait chargé de peindre un tableau, où Napoléon figurait au centre d'un brillant état-major, Denon a soin d'ajouter: « En tout (1), mettez beaucoup de magnificence dans le costume des officiers qui entourent l'Empereur, attendu que cela fait contraste avec la simplicité qu'il affecte, ce qui le fait tout à coup distinguer parmi eux. »

Un courtisan, assez habile pour deviner les faiblesses de son souverain, et lui servir les mets capables de satisfaire son appétit des grandeurs, était certain de se rendre aussi cher qu'indispensable. C'est ce qui arriva à Denon. Administrateur des manufactures d'art impériales, membre de l'Institut et baron de l'Empire, il eut la haute main sur les rapports de l'État avec les artistes. C'est lui qui organisait les Salons, faisait les commandes et les achats, présidait à la distribution des récompenses. Sûr à l'avance de l'approbation de l'Empereur, il choisissait les sujets de tableaux, la légende des médailles. A la veille de la proclamation de l'Empire, le Premier Consul le chargeait déjà

miné leur ouvrage, seraient considérés comme inhabiles aux travaux que le gouvernement pourrait ordonner dans la suite ».

(1) Lettre à Gérard, datée de Berlin le 2 novembre 1806 et publiée dans les *Archives de l'art français, documents;* tome 3, page 144.

du soin de dessiner le plan des monuments à ériger sur les champs de bataille d'Italie (1). Et plus tard, devenu empereur, Napoléon, qui voulait avoir l'œil sur tout, donnait pourtant à Denon, pour ce qui concernait les beaux-arts, une sorte de blanc-seing, comme dans ce billet, daté de Schœnbrunn, le 23 septembre 1809: « Monsieur Denon, j'approuve que vous donniez des travaux, tant en peinture, qu'en sculpture, à tous les artistes..... »

Soutenu par Bonaparte, qui avait apprécié ses talents de dessinateur et de collectionneur, Denon, grâce à sa finesse, parvint donc à conserver la confiance du grand homme pendant toute la période du Consulat et de l'Empire. Sous les auspices du maître, il exerçait, dans le domaine des beaux-arts, une autorité presque souveraine. Et les artistes ne se contentaient pas de solliciter auprès de lui des commandes. Ils lui demandaient des conseils, ou un appui, dans des questions qui concernaient uniquement leur vie privée. Tel Prudh'on qui, logé gratuitement par l'État dans les bâtiments de la Sorbonne, craignait de voir sa situation compromise par les violences de caractère d'une femme intraitable. Dans une lettre du 7 vendémiaire an XII (30 septembre 1803), le peintre supplie en effet Denon de le délivrer d'une mégère (2) qui, par son humeur exécrable, « nuit à la tranquillité de ses voisins, à son repos, à

(1) Note pour le citoyen Denon, datée de Paris, 7 ventôse an XII (27 février 1804). Correspondance de Napoléon ; tome 9, pages 329-330.

(2) *Archives de l'art français, documents;* page 127 du tome IV.

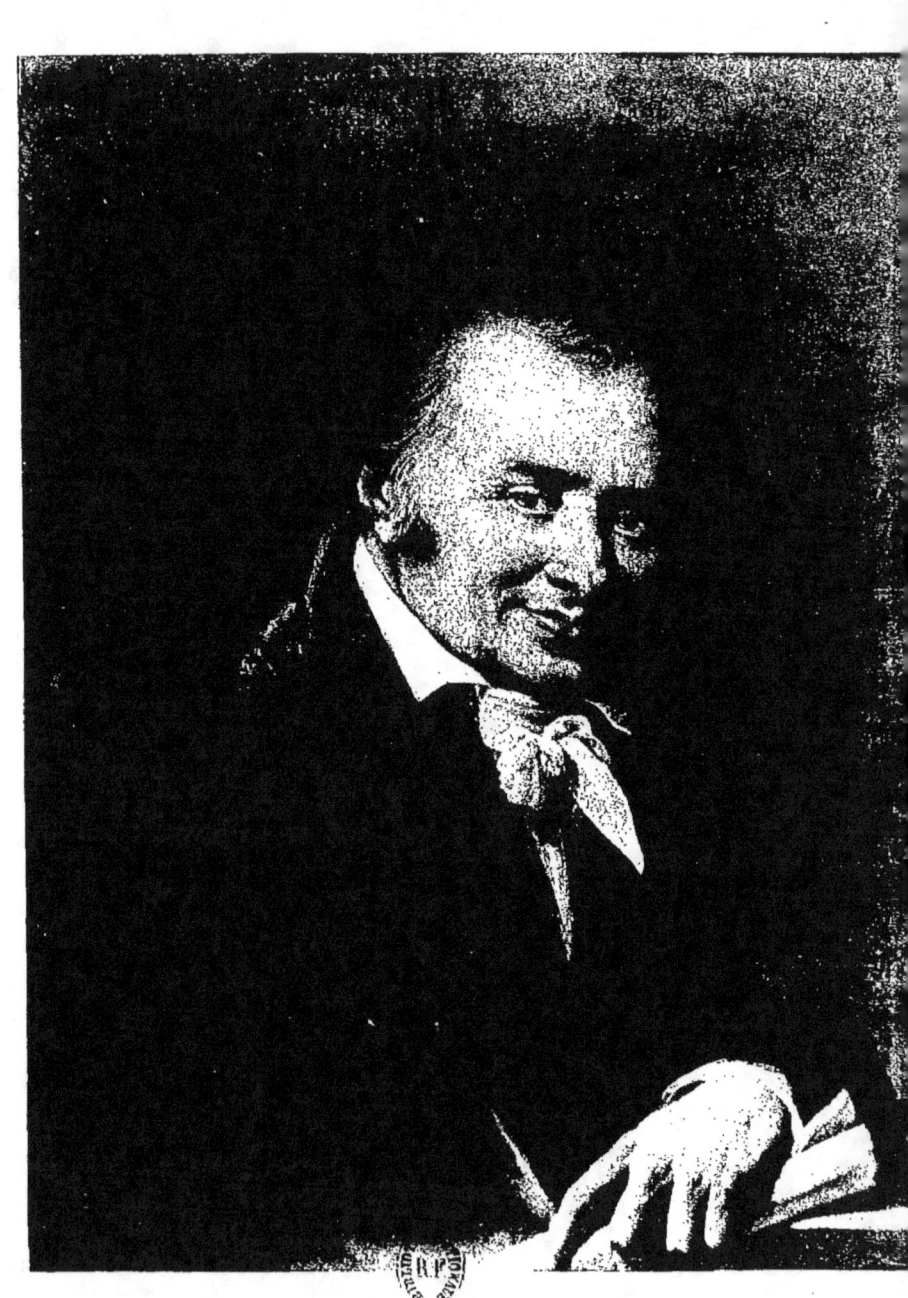

l'exercice de ses talents et à l'éducation de ses enfants ». L'administrateur des beaux-arts réussit-il à éloigner du logement de la Sorbonne la triste compagne qui empêchait le développement du génie de l'artiste ? Il est permis de le croire, puisque Prud'hon, pour témoigner sa reconnaissance au directeur général du Musée, exécuta plusieurs fois son portrait.

C'est de la même manière que Robert Lefèvre prouva sa gratitude à Denon pour les commandes qu'il en avait reçues. A quel moment notre peintre avait-il fait exactement la connaissance du célèbre directeur? Leurs rapports durent commencer vraisemblablement avec la première année du Consulat. Jusque-là le peintre bayeusain avait surtout pratiqué ce qu'on appelait alors le « genre historique ». Mais ses tableaux de *Vénus désarmant l'Amour,* d'*Andromède*, de l'*Amour aiguisant ses flèches*, et autres sujets, empruntés à la mythologie ou à l'histoire grecque, ne lui rapportèrent que peu d'éloges et encore moins d'argent. Un tel métier n'était pas fait pour nourrir son homme, et l'artiste avait épousé une très jolie femme (1), dont la toilette entraînait sans doute quelque dépense. Puis des enfants étaient venus (2). Ce n'était pas avec le produit de

(1) Mme Charles Dupont d'Aisy, sœur de M. Michel d'Annoville, possède un portrait sur bois de Mme Robert Lefèvre, peint par son mari. La femme du peintre, très jolie, est représentée en costume grec, avec le péplum.

(2) Robert Lefèvre avait deux fils, dont l'un, capitaine, s'était retiré du service vers 1840 ; ils sont morts tous les deux sans laisser de postérité.

quelques prix d'encouragement, obtenus de temps à autre aux Salons, que Robert Lefèvre, dépourvu à peu près de fortune personnelle, aurait pu faire entrer quelque bien-être dans son ménage. Le seul gain sérieux qu'il eût déjà réalisé avec ses pinceaux, il le devait aux portraits des particuliers qu'il allait peindre à domicile. Seulement que de mal, que de démarches, que de temps perdu ! Il fallait que l'artiste se doublât, en quelque sorte, d'un homme d'affaires pour se créer une clientèle sérieuse.

Pour obtenir des commandes de l'État, l'heure politique n'avait jamais été plus favorable. Car le Premier Consul commençait à se servir de la peinture comme d'un agent indispensable à sa popularité. Les grandes compositions empruntées, non plus à l'histoire grecque ou romaine, mais aux événements contemporains, aideraient, suivant lui, à fixer dans les esprits le souvenir de ses victoires. Après l'épopée, on mettrait le héros sous les yeux du public. Et ce serait une façon rapide de rendre sa figure légendaire.

Avoir sa part dans cette distribution de peintures officielles, qui tombaient comme une manne nourricière des mains du directeur général du Musée, dut être certainement le but que se proposa Robert Lefèvre. Très heureux, eut-il la bonne fortune d'être remarqué de Denon, ou, très fin, eut-il l'habileté de faire naître le hasard qui pouvait le mettre en rapport avec lui ? Toujours est-il que, dès le commencement de l'an XII, en 1803, il fut chargé par Denon de peindre un portrait de Napoléon en costume de Premier Consul pour

la ville de Gand (1). Était-ce la première commande que Robert Lefèvre avait reçue? Nous ne le pensons pas. Car, déjà en 1800, l'artiste avait exécuté un tableau où Bonaparte était représenté à côté du général Berthier sur le champ de bataille de Marengo. Cette composition, qui donna lieu à une vive polémique, fut-elle la cause occasionnelle des relations qui s'établirent entre Denon et Robert Lefèvre? Cela ne serait pas impossible. Dans tous les cas, quelle que soit la date, pour nous incertaine, de ces relations, ce qui est bien établi, c'est qu'à partir de 1803 les commandes affluèrent à l'atelier de Robert Lefèvre. Elles furent même si nombreuses que, pour y satisfaire, il dut, pendant quelque temps, renoncer à la peinture historique et se consacrer presque exclusivement au genre du portrait.

Ce fut, dans sa vie d'artiste, un moment décisif qui fixa sa voie et le classa définitivement parmi les portraitistes du commencement du siècle. Déjà les portraits de ses amis: Pierre Guérin, Carle Vernet, Van Daël, et surtout son tableau connu sous le nom de la *Dame au velours noir*, exposés au Salon de 1804, avaient préparé le succès de vogue, que vinrent bientôt confirmer les innombrables toiles, la plupart de grandes dimensions, sur lesquelles il reproduisit les traits du chef de l'État et des personnes de sa famille.

Grâce aux commandes que lui valait la protection éclairée

(1) Landon: *Annales du Musée*, 1804, tome VI, page 145.

de Denon, une large aisance lui était désormais assurée. Peintre d'histoire, il marchait autrefois à pied; peintre de portraits, il allait maintenant en carrosse.

Voici, en effet, d'après les archives du Louvre, quel était le taux de la rémunération qui lui était accordée pour ses peintures officielles. Les portraits impériaux de grand apparat lui rapportaient 12,000 francs. Un portrait de l'Empereur, pour les préfectures et mairies, lui était payé de 3,000 à 3,500 francs. Quant aux portraits en pied de maréchaux et de ministres, ils étaient tarifés 4,000 francs (1).

Il ne s'agit ici que des prix accordés au peintre pour un original. Mais, à ce premier profit, venaient s'ajouter les sommes importantes qu'il recevait pour des copies, ou *répétitions*. Et Dieu sait si celles-là furent nombreuses. « Les portraits de Napoléon et de Joséphine, dit la *Nouvelle biographie générale* de Didot, avaient eu une si grande vogue que vingt-sept copies en furent demandées à Robert Lefèvre par les corps constitués, les princes, les grands dignitaires, les cours impériales et les villes. Le portrait de Napoléon en costume impérial, exposé en 1806, lui fut même redemandé trente-sept fois ».

Les villes ne se contentaient pas toujours d'une simple copie. Ainsi, en 1808, il y eut une supplique du Conseil municipal de Caen à l'Empereur « pour obtenir la permission de faire faire son portrait, de le posséder et de le placer

(1) *L'Art français sous la Révolution et l'Empire*, par Fr. Benoît, p. 165.

dans le Muséum que la ville devait à ses bontés ». Et ce fut Robert Lefèvre que l'on choisit pour l'exécution de ce portrait en pied (1).

Le peintre était alors à son apogée de fécondité et de réputation. Napoléon lui-même l'avait remarqué, et ce qu'il appréciait le plus dans son talent, c'était la ressemblance qu'il savait donner à ses portraits ; car l'esthétique de l'Empereur se bornait à admirer ce qui se rapprochait le plus, dans les arts, de la vérité d'imitation. Toutes ses préférences allèrent à Gros, Gérard, Vernet, Robert Lefèvre.

Celui-ci pouvait donc désormais se passer de toute protection étrangère. Il avait maintenant pour lui l'œil du maître. Quand Napoléon devait se rendre au Louvre avec l'Impératrice, pour visiter le salon d'exposition, Robert Lefèvre était un des peintres convoqués par le directeur

(1) Ce portrait, inauguré avec enthousiasme en 1809, fut, comme celui de Dunkerque, détruit en 1816 avec non moins d'acclamations. « Hier, dit le *Journal du Calvados* du 17 janvier 1816, on a brûlé et brisé, en présence de plusieurs détachements de la Garde nationale et d'une grande affluence de citoyens de toutes les classes, plusieurs bustes et plusieurs portraits de l'usurpateur et tous les autres signes propres à perpétuer le souvenir de nos malheurs et de son despotisme..... « L'avenir détrompé brisera tes images ». Ce vers d'un grand poète à un tyran, qui, pendant sa vie, s'était fait ériger des autels, est l'histoire de tous ces *ravageurs de la terre*, qui ne savent qu'opprimer les peuples et verser du sang..... »

Le susdit portrait, commandé à Robert Lefèvre en 1809 par la ville de Caen, n'était probablement que la répétition de celui que le peintre avait exécuté, la même année, pour la ville de Paris. Cette toile figurait, sous le n° 414, dans le *Catalogue illustré de l'Exposition centennale de l'art français en 1900.*

général du Musée pour se trouver à l'arrivée de Leurs Majestés. Et lorsque la promenade officielle était terminée, il recevait avec David, Gros, Girodet et autres, les témoignages directs de satisfaction de l'Empereur (1).

Après avoir exécuté à satiété le portrait de l'Empereur, Robert Lefèvre se vit chargé par le souverain de faire une série de portraits de la famille impériale, destinés à orner la galerie du château de Fontainebleau (2). C'est ainsi qu'il reproduisit, en buste ou en pied, l'impératrice *Joséphine*, la princesse *Pauline*, le roi d'Espagne *Joseph*, *Lucien Bonaparte*, *Louis*, roi de Hollande.

Quant aux portraits des officiers généraux et des grands dignitaires de l'Empire, peints par l'artiste bayeusain, il faut renoncer à en donner la nomenclature, même approximative. Nous nous contenterons de citer, parmi les plus remarquables, celui de l'archi-trésorier Lebrun, duc de Plaisance (3), aujourd'hui au musée de Coutances, et celui du marquis de Barbé-Marbois dans son costume de premier président de la Cour des comptes.

A ces commandes officielles venaient s'ajouter les innombrables portraits de célébrités, ou de particuliers, que Robert Lefèvre exécutait comme en se jouant. Car il était doué non seulement d'une étonnante facilité, mais d'une

(1) *Moniteur universel* du 23 octobre 1808.
(2) La plupart de ces toiles ont été conservées à Londres au musée Tussaud. Voir Marmottan : *L'École française de peinture*, p. 420.
(3) Ce portrait lui aurait été payé 15,000 francs.

mémoire prodigieuse qui lui permit, en mainte occasion, d'obtenir une ressemblance complète sans avoir le modèle sous les yeux. C'est ainsi qu'il reproduisit de souvenir, après leur mort, et avec une fidélité remarquable, les traits du chansonnier Désaugiers et du duc de Berry.

Quand il obtenait une pose des grands personnages, soit chez eux, soit dans son atelier, mieux que ses concurrents les plus illustres, les David et les Gérard, il savait leur éviter les ennuis et la torture de l'immobilité. En 1805, par exemple, lorsque Pie VII vint à Paris pour le sacre de l'Empereur, Robert Lefèvre exécuta en six heures son portrait en buste, aussi ressemblant que celui de David, à qui le pontife avait donné plusieurs séances (1).

Malgré cette course vertigineuse du pinceau sur la toile, le portraitiste ne se contentait pas d'être exact; il faisait circuler la vie sous le masque de ses modèles et enlevait brillamment les accessoires d'une brosse pleine de verve et de coloris. Aussi avait-il pour lui l'approbation des articliers de salons. Dès l'an IX, le critique du *Moniteur universel* le classait, à côté des Gérard et des Vincent, parmi les peintres qui doivent fixer l'attention publique. D'après le critique du même journal, en 1814, sa supériorité dans le genre du portrait était incontestable. On ne le discutait plus; il occupait toujours le premier rang. Et, si l'on trouvait suspectes les louanges adressées par un journal officiel à l'au-

(1) *Biographie universelle* de Michaud, à l'article Robert Lefèvre.

teur de peintures commandées par l'État, il serait facile de répondre qu'auprès des écrivains indépendants, le talent de Robert Lefèvre obtenait un brevet « d'excellence » motivé (1) par « l'étonnante fidélité de ses images, la noblesse et le naturel de leurs poses, la saillie de leur relief, la vérité et la vigueur d'un coloris lumineux, la puissance et l'harmonie des effets ».

En raison même de sa vogue, comme peintre officiel, Robert Lefèvre éprouva plus d'un déboire. Car il eut à lutter contre la concurrence déloyale des contrefacteurs. Ce genre de peinture, avec ses nombreuses copies ou répétitions, ressemblait en quelque sorte à une entreprise commerciale. Et l'artiste lui-même, par la façon négligée dont il traita, pour aller plus vite, certains sujets, dut avoir lui-même conscience des facilités que son exécution relâchée donnait aux imitateurs. C'est là, il faut bien l'avouer, le côté peu digne de sa vie laborieuse. Capable de faire un chef-d'œuvre, comme le portrait de Denon ou celui de son ami Pierre Guérin, comment pouvait-il se résigner à brosser lui-même jusqu'à trente-sept copies de la même toile? Ce n'est plus le travail d'un artiste, mais celui d'un manœuvre. Et cependant il revendiquait ce droit avec une telle âpreté que l'on croirait volontiers qu'il avait des besoins secrets d'argent, ou que sa passion du gain était poussée jusqu'à l'avarice. Car, dès qu'il apprenait qu'on avait porté atteinte à ses privilèges

(1) Fr. Benoît: *L'Art français sous la Révolution et l'Empire*, p. 334.

et compromis son entreprise de portraits officiels, il jetait les hauts cris. Rien ne l'arrêtait, ni la qualité du contrefacteur, ni la haute situation de celui qui pouvait avoir été mêlé, de près ou de loin, à l'affaire.

Permettez-moi, écrivait-il le 30 juin 1811 au duc de Rovigo, de découvrir à votre Excellence un abus qui se fait sûrement à son inçu *(sic)*. Je suis informé qu'un peintre a fait et vendu des copies du portrait de l'Empereur que j'ai cédé à votre Excellence. Vous connaissez trop bien, Monseigneur, les lois sur les contrefaçons, pour ne pas défendre cette espèce de fraude, et j'ose réclamer votre justice à cet égard, persuadé que votre Excellence se fera un plaisir de protéger mon droit de propriété contre tout artiste qui peut avoir l'indélicatesse d'y attenter. Car il n'est pas plus permis de copier un tableau d'un artiste vivant que de contrefaire un livre, une gravure, une partition, etc., jusqu'à ce que, par la mort de l'auteur, sa propriété soit devenue celle du public ; autrement, ce serait lui enlever tous les moyens de tirer parti de ses ouvrages.

S'il se trouve des personnes qui désirent comme vous, Monseigneur, posséder des copies du portrait que j'ai fait de Sa Majesté, elles ne peuvent s'adresser qu'à moi, et j'ose réclamer votre protection à ce sujet.

Je suis, avec un profond respect, de votre Excellence, Monseigneur, le très humble et très obéissant serviteur.

30 juin 1811. Robert Lefèvre.

Nous voudrions voir, dans les termes de cette réclamation, la preuve d'une fierté indépendante. Mais l'étude plus approfondie des habitudes du peintre nous empêche d'y trouver autre chose qu'un appel intéressé. Ce n'est pas ici la conscience de l'artiste qui se révolte en apprenant qu'on

a fait une copie, peut-être maladroite, de son œuvre ; c'est le marchand de portraits qui s'irrite du préjudice causé par un faussaire.

La peinture officielle était devenue en effet pour Robert Lefèvre une véritable industrie, et, en homme d'affaires pratique, il ne se contentait pas seulement des demandes ; il faisait lui-même des offres, dût-il aller quelquefois, comme nous le verrons bientôt, au-devant d'un refus humiliant.

Sa vogue, en tant que fournisseur de portraits de souverains, s'était si solidement affirmée, qu'il n'eut jamais à souffrir des changements de gouvernement. Après la chute de l'Empire, son commerce d'effigies ne subit aucun chômage. Au contraire, par une douce transition, sans effort, le même pinceau, qui avait tant de fois reproduit la face césarienne de Napoléon Ier, fixa sur la toile, avec la même fidélité, le nez bourbonnien de Louis XVIII. Sans perdre de temps, au lendemain de la première Restauration, Robert Lefèvre exposait, le 1er novembre 1814, au musée royal des arts, le portrait du roi fait sans séance et entièrement de mémoire. Ce fut comme une improvisation destinée à saluer le retour du royal exilé. Cette flatterie délicate dut être appréciée ; car, au commencement de la deuxième Restauration, le *Moniteur universel,* dans son numéro du 15 octobre 1816, informait ses lecteurs que M. Robert Lefèvre avait été nommé premier peintre de la Chambre et du Cabinet de S. M. ; et, quatre ans plus tard,

le même journal annonçait, le 20 juin 1820, que l'artiste bayeusain venait d'être fait chevalier de la Légion d'honneur.

Au point de vue des distinctions honorifiques, Robert Lefèvre avait donc été mieux traité par le nouveau régime que par le gouvernement impérial, puisque, en 1815, il avait en vain posé sa candidature à la quatrième classe de l'Institut. Il est vrai qu'il aurait pu se consoler d'un échec qu'il avait partagé avec Prud'hon, auquel les électeurs de la section de peinture avaient refusé leurs suffrages pour les porter sur le nom de Meynier (1).

Vivant surtout des commandes qui lui venaient de l'État, Robert Lefèvre, sans aller jusqu'à la basse flatterie, ne négligea jamais l'occasion de faire l'éloge du gouvernement dont il obtenait du travail. Pour lui, c'était, en quelque sorte, une dette de reconnaissance dont il s'acquittait.

Dans son rapport, lu à la *Société philotechnique* le 12 novembre 1816, pour appuyer la candidature de Jean-Victor Bertin, peintre de paysages, il regarde comme un de ses principaux titres d'avoir su mériter les faveurs du duc de Berry. « Mgr le duc de Berry, dit-il, juste appréciateur des talens qu'il encourage si dignement, a fait l'acquisition d'un tableau de M. Bertin, qui figure aujourd'huy dans la magnifique collection de son Altesse Royale. »

(1) *L'Académie des Beaux-Arts,* par le comte Henri Delaborde, p. 147.

Ajoutons cependant que l'année suivante, en 1817, dans un autre rapport concernant la candidature de Jean-Antoine Laurent, peintre d'histoire, Robert Lefèvre ne craint pas, sous la Restauration à son aurore, d'adresser des compliments analogues au premier Empire. « Le Gouvernement, écrit-il, toujours attentif à découvrir le vrai mérite, lui décerna, il y a déjà 8 ans, un prix d'encouragement. »

Notre artiste n'est donc pas, à vrai dire, ce qu'on peut appeler un courtisan. Dans sa répartition d'éloges, il y a bonne mesure entre les différents régimes dont il a reçu des bienfaits, et, quand il les prodigue, c'est moins pour encenser le pouvoir du jour que pour lui témoigner sa reconnaissance. Fabricant de portraits, il a un mot aimable pour chacun de ses clients couronnés, et, quand ceux-ci paraissent l'oublier, il va frapper lui-même à la porte des administrations qui sont à même d'alimenter son infatigable production. Dans cette recherche de commandes, comme un commis voyageur importun, il ne craint pas de s'exposer à être congédié avec une brutalité, dont le fond est adouci seulement par la courtoisie de la forme.

C'est ce qui lui arriva lorsqu'il fit des offres de travail à la ville qui l'avait vu naître. La lettre qu'il écrivit, en cette circonstance, au maire de Bayeux, mérite d'être citée; car elle nous prouve qu'il ne manquait pas de finesse et qu'il savait, au besoin, jeter sur la déplaisante nudité d'une requête mercantile, le voile d'un désintéressement patriotique.

Le premier peintre de la Chambre et du Cabinet du Roi, chevalier
de l'ordre royal de la Légion d'honneur,

A Monsieur le Maire de la ville de Bayeux.

Monsieur le Maire,

Dans ma jeunesse, ayant passé quelques années dans la ville de Caen pour mes études et m'étant fait par la suite un nom dans la peinture, cette ville a bien voulu me considérer comme un de ses concitoyens et me demander comme tel, en l'an 1809, le portrait en pied du chef du Gouvernement d'alors. La ville de Saint-Lô, m'ayant aussi fait l'honneur de me regarder comme un compatriote, m'a demandé à posséder de ma main le portrait en pied de Louis XVIII. Il décore maintenant la grande salle de la préfecture. Je viens d'exécuter encore pour la ville de Caen le portrait en pied du poète Malherbe, dont le nom se place avec éclat dans les fastes de la Normandie, et ce m'est un titre bien glorieux, en accolant mon faible nom à ce nom si fameux, d'aller ainsi à son aide me montrer à la postérité. Mais au milieu de ces marques de bienveillance, que j'ai reçues de mon pays, j'éprouve le vif regret de n'avoir rien fait pour Bayeux, ma ville natale, dont je semble être ignoré jusqu'à ce jour. J'avoue qu'il manque à ma satisfaction d'avoir été chargé par elle de quelque ouvrage qui puisse l'intéresser.

Me serait-il permis, Monsieur le Maire, de vous exprimer mon vœu à ce sujet et de vous prier d'en donner connaissance, dans une de vos assemblées, à mes concitoyens. J'aurais l'honneur de leur proposer, par votre digne organe, l'exécution soit d'un portrait en pied de Louis XVIII, soit de celui de Mgr le duc de Berry. Ce bon prince a laissé des souvenirs bien chers à la ville de Bayeux. Il doit lui être bien doux de les perpétuer en plaçant sous ses yeux l'image vivante de S. A. R.

Une souscription à cet effet pourrait être ouverte parmi les habitans, pour l'exécution de cet ouvrage, jusqu'à la concurrence de 3 à 4,000 francs, et, pour garant d'une ressemblance exacte, je ne citerai

qu'une phrase de la lettre officielle que M. le comte de Pradel, directeur général du Ministère de la Maison du Roi, m'a fait l'honneur de m'adresser. *Personne n'a fait ni ne fera plus ressemblante l'image de notre infortuné prince.* J'ajouterai que le Roi et les Princes ont daigné s'exprimer de la même manière, lorsque j'ai eu l'honneur de mettre ce portrait sous les yeux de S. M. et de leurs Altesses Royales.

Au surplus, Mrs les Députés de notre ville pourraient encore mieux vous éclairer, Monsieur le Maire, s'ils voulaient se donner la peine de venir dans mon atelier juger la chose par eux-mêmes, et, sur leur rapport, vous me trouveriez disposé à faire ce qui pourrait vous être le plus agréable. Mais ce serait un regret très vif que j'éprouverais si ma ville natale ne possédait rien de moi, lorsque beaucoup d'autres villes du Royaume m'ont mis en œuvre, sans que je les en aye requises. Plein de confiance dans vos vues bienveillantes, j'attendrai, Monsieur le Maire, votre décision sur les deux choses que j'ai l'honneur de vous soumettre, ou sur tout autre sujet que je pourrais traiter, s'il y avait lieu, comme tableau d'église, etc., dans l'exécution desquels le désir de me faire connaître, et de me rendre recommandable à mes concitoyens, l'emporterait sur tout autre motif d'intérêt.

C'est dans ces sentimens que j'ai l'honneur d'être, avec une haute considération,

Monsieur le Maire,
votre très humble et très obéissant serviteur.

Robert LEFÈVRE,
quai d'Orsay, n° 3.

Paris, ce 20 septembre 1820.

Robert Lefèvre en fut pour ses frais d'habileté, car le maire de Bayeux, dans sa réponse, sembla vouloir lui rappeler, non sans dureté, que nul n'est prophète en son pays.

Monsieur, lui dit-il dans une lettre du 26 septembre 1820, j'ai communiqué au Conseil municipal les propositions que vous lui faites par votre lettre que vous me fîtes l'honneur de m'adresser le 20 de ce

mois. Le premier mouvement du Conseil a été de les accepter; la ville possède bien un buste de S. M., mais elle désirerait beaucoup avoir le portrait du prince infortuné dont elle ne perdra jamais la mémoire. Ce tableau aurait fait d'autant plus de plaisir aux habitans qu'il aurait été de la main de leur compatriote, de vous enfin, Monsieur, dont les succès les ont toujours fortement intéressés; mais le prix de cet ouvrage est au-dessus des moyens actuels de la ville, obligée de reconstruire ses hospices et ses casernes; la proposition d'une souscription ne pourrait davantage réussir, n'ayant aucun commerce dans cette localité.

Ces considérations, Monsieur, m'empêchent d'accepter vos offres, en vous témoignant tous mes regrets et le désir bien sincère que j'aurais eu de recevoir, au nom de la ville, un ouvrage qui l'aurait intéressée.

S'il eut à se plaindre des administrateurs de sa ville natale, Robert Lefèvre trouva un meilleur accueil auprès d'un certain nombre de ses concitoyens, puisqu'il orna, paraît-il, de peintures décoratives, plusieurs hôtels de Bayeux. Il dut aussi y faire nombre de portraits, parmi lesquels nous citerons une toile importante représentant les trois enfants de M. Langlois, fondateur et directeur d'une manufacture de porcelaine devenue célèbre (1).

Pour solliciter ainsi les administrations municipales, Robert Lefèvre manquait-il de commandes? Nullement. La Restauration lui donna autant d'ouvrage que l'Empire. Après les portraits de Louis XVIII, de Charles X, du duc et de la duchesse de Berry, de la duchesse d'Angoulême,

(1) Nous ferons plus loin, dans la partie de notre livre consacrée à l'œuvre, l'historique de cette toile curieuse.

en un mot, de toute la famille royale, il eut encore à faire ceux des grands dignitaires de la Cour. Il avait autant de besogne que son concurrent Gérard, auquel il arriva de peindre trois têtes couronnées dans la même journée (1).

Il ne se contentait pas d'exécuter les originaux qu'on lui demandait, il se chargeait aussi d'en faire les copies. Il reproduisit par exemple pour 2,000 francs, prix fixé par le Directeur général des Beaux-Arts, le portrait de M. de Lescure qu'il avait peint pour le roi (2). Il ne dédaignait pas non plus de spéculer sur les lithographies tracées d'après ses tableaux. Car c'est lui qui livra à M. d'Acher, à raison de dix francs chaque, vingt-cinq épreuves du portrait qu'il avait fait de la Dauphine (3).

Nous le voyons, il y avait chez le même homme, à côté de l'artiste, un commerçant très âpre au gain. Sans être absolument avare, comme sembleraient l'indiquer les lèvres minces de son portrait, Robert Lefèvre aimait à tirer le plus grand parti possible de son talent. Il souffrait même

(1) « Trois souverains, dit lady Morgan, posèrent le même jour pour M. Gérard. A midi, il se rendit chez le Roi de France aux Tuileries; à deux heures, l'Empereur de Russie vint chez lui; et à trois, le Roi de Prusse prit la chaise que l'Empereur venait de quitter. C'est un incident curieux dans la vie du peintre et dans l'histoire du temps. » *La France,* par lady Morgan, tome II, page 32.

(2) Lettre autographe de Robert Lefèvre au comte de Forbin, du 19 janvier 1819, *Bulletin de la Société des Beaux-Arts de Caen,* tome IX, page 54.

(3) Quittance autographe de Robert Lefèvre, du 19 février 1825. Id., p. 55.

avec peine — nous l'avons déjà constaté — qu'un autre vînt glaner quelque profit sur le terrain qu'il avait exploité. Très pratique, en bon normand qu'il était, il ne renonçait pas facilement à un avantage qui se présentait avec la séduction de la gratuité. Un exemple. C'est un rien, mais un de ces riens qui jettent un rayon dans les pénombres d'un caractère.

M. de Beauchesne, secrétaire particulier du vicomte de La Rochefoucault, lui avait envoyé, du Ministère de la Maison du Roi, des billets de loge pour une représentation. Aussitôt Robert Lefèvre de lui répondre, pour le remercier du gracieux envoi et lui assurer qu'il en profiterait « malgré la chaleur ». Mais, au moment de fermer sa lettre, le peintre y découvre une date erronée et ajoute ce post-scriptum : « Les billets de loge sont datés du 5. C'est une erreur, mais du 5 on peut faire un 6 et je rectifierai cette inadvertance » (1). Donc, ni la perspective d'être surchauffé par une température excessive, ni la nécessité de recourir à une sorte de petit faux en comptabilité théâtrale, ne l'empêchèrent d'aller à un spectacle qui ne lui aurait rien coûté.

Ce n'est pas là tout à fait l'avarice ; c'est seulement péché véniel, rien de capital. Mais ce qui est plus grave, c'est que l'amour du gain l'entraîna trop souvent à travailler hâtivement. Plus d'une fois aussi il fit des concessions au

(1) Lettre autographe de Robert Lefèvre, datée du 16 juillet, sans le chiffre de l'année. Mss. de la Bibliothèque de Caen.

mauvais goût, et ne recula pas devant les ridicules exigences de clients vaniteux. Tel ce tableau, avec raison relégué dans les greniers du musée de Caen, qu'il consentit à brosser pour satisfaire quelque paysan parvenu.

Au premier plan d'un paysage aux tons bleus de paravent, une jeune femme, assise sur le rebord d'un fossé taillé à souhait comme un banc, tient sa fillette sur ses genoux. Celle-ci, avec un air poncivement attendri, lève les yeux vers son père, qui se tient debout devant elle, tout botté, le chapeau sur la tête. Le chef de famille, aux traits communs de fermier enrichi, reste impassible et roide dans sa longue redingote. Il ne semble préoccupé que de mettre bien en vue la cravache qu'il tient de la main droite. Passant par-dessus le groupe des deux femmes, son regard s'arrête sur un cheval, tout sellé, qui attend son cavalier avec la patience figée des chevaux de bois de nos manèges forains des premiers âges. Toute la pensée du tableau est là. C'est le poème, pauvrement exécuté, sauf la toilette empire des deux femmes, d'un campagnard très fier de montrer, par un témoignage peint, qu'il est le plus cossu de l'endroit, et qu'il a le moyen de se payer un cheval de selle à l'écurie.

Lorsqu'il consent ainsi à fournir des portraits médiocres, Robert Lefèvre oublie qu'il fut capable autrefois d'aborder, non sans succès, le genre dit historique, dont la fausseté ne pouvait être imputée du moins qu'à la mode du jour. Il n'y revient que rarement, parce que cela rapporte peu, et si l'on en excepte ses toiles d'*Héloïse* et d'*Abélard*, qu'il pei-

gnit pour sa propre satisfaction (1), il n'entreprend désormais ces sortes de travaux que sur commande.

Son *Phocion* fut en effet exécuté pour la galerie de Compiègne, son *Assomption* pour l'église de Fontenay-le-Comte, son *Apothéose de saint Louis* pour la cathédrale de La Rochelle.

Quant à son *Christ en Croix*, l'un de ses tableaux religieux les plus connus, il a couru sur son origine la plus singulière et invraisemblable histoire que puisse imaginer la malveillance.

(1) *Dictionnaire de la Conversation*, à l'article: Robert Lefèvre.

IV.

Le tableau du *Christ en Croix* et les missionnaires du Mont-Valérien. — Prétendue avarice de Robert Lefèvre. — Caractère de l'artiste. — Son suicide.

C'est au Salon de 1827 que Robert Lefèvre avait exposé cette toile. Importante par ses dimensions, elle parut et devait paraître inférieure par le mérite de la composition. Il était difficile en effet d'introduire quelque chose de bien neuf dans un sujet tant de fois traité par tant de peintres, de valeur inégale. Mais là n'est point ce qui doit nous préoccuper actuellement. Plus tard, nous rechercherons quelle part d'originalité revient à Robert Lefèvre dans la mise en scène de cette vaste machine à réminiscences.

Pour l'instant, nous nous contenterons de faire l'historique des déboires qu'elle valut au peintre.

A cette époque, parmi les critiques d'art que l'on comptait sur la place de Paris, il y avait un certain Augustin Jal qui fut élève de l'école navale de Brest en 1811. En 1815, après avoir fait partie d'une troupe d'aspirants de marine, formée pour la défense de Paris, il avait recruté à Lyon, dans le même but, les éléments d'une compagnie d'artillerie.

Pour ce fait il fut exclu, en 1816, du corps des aspirants par la Restauration. Cet acte de rigueur du nouveau gouvernement le jeta dans l'opposition libérale; car, il n'en faut pas souvent davantage pour décider d'une direction ou d'une vocation. Voilà donc Jal collaborateur des journaux qui faisaient la guerre à Louis XVIII. De plus, à côté de la presse politique, il publiait divers opuscules de critique d'art. Et là encore il exerçait sa verve aux dépens des fonctionnaires, ou des partisans du gouvernement royaliste.

Nommé premier peintre de la Chambre et du Cabinet du Roi en 1816, membre de la Légion d'honneur en 1820, Robert Lefèvre était, par ces marques de faveur, une victime désignée d'avance à la malignité de l'écrivain d'opposition. Aussi Jal ne se contenta-t-il pas d'égratigner le peintre à propos de son *Christ en Croix;* il s'attaqua surtout à l'homme et essaya de le couvrir de ridicule, en faisant courir sur son compte une histoire aussi perfide qu'invraisemblable.

On la trouve, sous forme de dialogue, dans un volume de Jal, intitulé: *Esquisses, croquis, pochades, ou tout ce qu'on voudra sur le Salon de 1827.*

Le père Chonchon. — Robert Lefèvre! attendez donc, oui, c'est lui. Oh! l'aimable homme, le bon chrétien! Avez-vous su ce qui lui arriva, il y a dix-huit mois environ?

La Baillive. — Non vraiment, contez-moi donc cela, monsieur l'abbé.

Le père Chonchon. — Nos pères du Mont-Valérien avaient besoin,

pour orner leur église, de belles peintures religieuses. Ils les voulaient gratis, car ils ne sont pas bien riches. Ils frappèrent à tous les ateliers; mais semblables aux frères quêteurs des capucins, qui se voient repoussés par les voluptueux qui donnent tout au diable et rien aux pauvres moines, ils n'essuyèrent que des refus. M. Robert Lefèvre fut le seul à penser que les bénédictions de notre Général valent tout l'or donné par un Colbert; il fit le *Christ en Croix* que vous voyez là-bas. Un peintre m'a assuré que cela n'est pas bon, que le dessin, la couleur..... Que sais-je moi? Bref le tableau plut beaucoup; vous savez le proverbe : à cheval donné on ne regarde pas la bride. Le supérieur voulait témoigner toute sa reconnaissance au peintre dévoué; il ne savait que lui offrir pour le satisfaire et il lui dit un jour: « M. Robert, demandez ce qui de nous pourrait vous être agréable; nous avons quelque crédit, mettez-nous à l'épreuve; les décorations du mérite vous les avez obtenues; vous avez fait les portraits de nos deux rois aussi souvent que vous avez fait celui de l'Empereur (je ne vous rappelle pas vos anciens ouvrages pour vous les reprocher, mais pour énumérer vos récentes productions officielles); que voulez-vous, dites, Monsieur? — Mon père, je vous rends grâces, je suis trop payé si j'ai pu être agréable à Messieurs les Missionnaires. — Le ciel m'inspire une idée, M. Robert, voici là-bas notre cimetière; les personnes pieuses de la cour et de la ville briguent une place dans cette enceinte sacrée autant qu'une charge au Palais ou une fortune à la Bourse; eh bien, permettez que nous vous offrions GRATIS six pieds carrés de notre terrain. Je ne veux pas vous dire combien se vend d'ordinaire le petit espace que nous vous prions d'accepter, ce serait malséant; mais prenez et croyez que vous n'avez pas fait une mauvaise affaire. » Le peintre ne put refuser; il possède à perpétuité un emplacement qu'il a choisi, et il sera enterré en fort bonne compagnie, je vous assure.

La Baillive. — Cette anecdote a beaucoup couru et je l'avais traitée d'invention ridicule, mais puisque votre révérence.....

Imaginée pour discréditer un adversaire, cette légende

nous est une nouvelle preuve de la puissance de la calomnie. Il n'en resta pas seulement « quelque chose », comme dit Beaumarchais, mais tout. Bien accueillie par la méchanceté publique, elle se grossit même en chemin et prit bientôt les proportions d'un fait historique. Tout d'abord simple fantaisie de journaliste, elle se fixa dans la mémoire de ceux qui la répétaient comme une aventure indiscutable. Si bien que, peu de temps après, nous la voyons s'introduire, à l'état de document, dans une biographie de Robert Lefèvre, publiée par un homme qui se disait le « condisciple et ami » du peintre.

Voici en effet ce qu'on lit dans un article du *Dictionnaire de la Conversation,* consacré à Robert Lefèvre par le célèbre archéologue : Alexandre Lenoir.

« Lefèvre peignit pour le Mont-Valérien un calvaire qui fut exposé en 1827..... Le tableau livré, au lieu d'argent, on proposa à notre peintre une place dans le cimetière de l'église, terrain alors fort en vogue et recherché des gens que l'on nomme comme il faut..... Après quelques réflexions, Lefèvre, flatté de se trouver en si bonne compagnie quand il serait mort, accepta et ne tarda pas à remplir l'engagement qu'il venait de contracter..... Après sa mort, son corps fut transporté au *Calvaire* et déposé dans le terrain que lui avait procuré son talent. »

Il ne nous sera pas difficile de prouver qu'il y a dans ce passage autant d'erreurs que de mots. Mais avant de démontrer, par l'examen des faits, la fausseté de ces assertions,

nous pensons qu'il serait très simple de tirer un premier argument du caractère même de la victime, de propos aussi stupides que malveillants. Pour croire que Robert Lefèvre ait jamais eu la faiblesse de conclure un tel marché, il faudrait lui supposer une vanité confinant à la bêtise. Or, l'artiste n'était pas seulement un peintre de talent; c'était un homme intelligent, voire même un homme d'affaires très fin, un normand mieux fait pour rouler que pour être roulé. S'il rechercha les honneurs, comme beaucoup d'autres artistes, il ne leur sacrifia jamais le côté positif des choses. Sans être précisément avare, il aimait l'argent. Et il le prouva bien, lorsque, au tournant de sa carrière, après avoir montré, dans différentes expositions, qu'il était capable d'aborder le genre historique, il renonça aux grandes compositions, qui rapportent peu, pour se livrer exclusivement au portrait qui fait vivre plus largement son homme.

Il était donc vingt fois absurde de le représenter comme assez sottement ambitieux pour préférer de vains honneurs posthumes à la rétribution que lui aurait valu un tableau important. Mais la calomnie raisonne-t-elle? On ne l'accueille pas pour sa vraisemblance, mais pour le méchant plaisir qu'on y trouve.

Cherchons donc le véritable mobile qui décida Robert Lefèvre à travailler gratuitement pour l'église du Mont-Valérien.

Cette colline, qui s'élève à 161 mètres au-dessus du

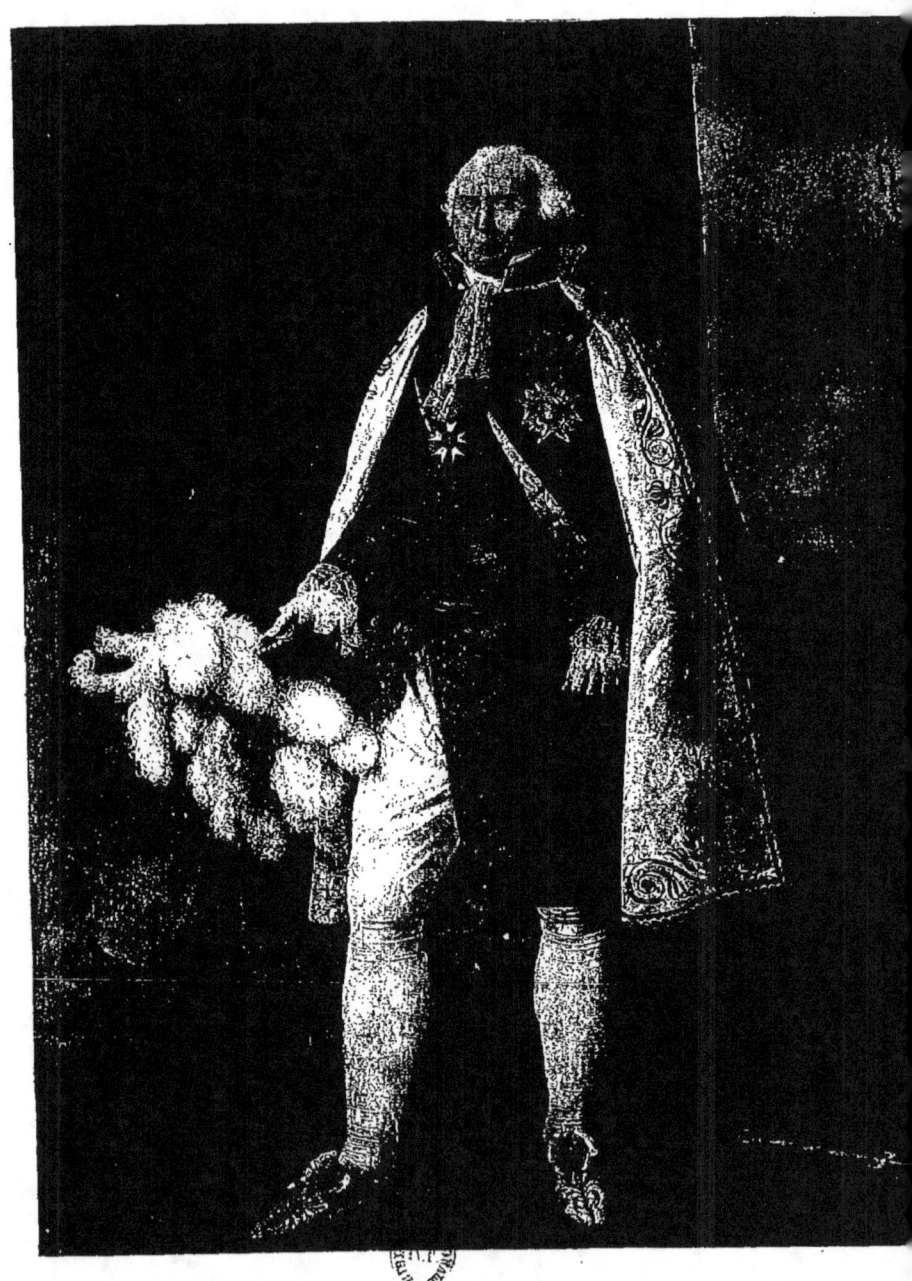

niveau de la Seine, est le point le plus élevé des environs de Paris (1). De temps immémorial ce lieu fut le but d'un pèlerinage en l'honneur de la Croix et de la Passion de Jésus-Christ. Quelques auteurs font remonter cette dévotion au temps de sainte Geneviève. Cela commença modestement par la construction de quelques cellules de cénobites, qui n'attirèrent d'abord qu'un petit nombre de pèlerins isolés. Mais l'affluence de ces derniers devint considérable à partir de l'année 1633.

A cette date, un licencié de Sorbonne, Hubert Charpentier, qui avait déjà formé dans le Béarn une congrégation de *Prêtres du Calvaire,* avait été invité par Louis XIII à fonder un établissement semblable au Mont-Valérien. Sur le sommet de la colline il fit planter trois croix, et, dans leur voisinage, s'élevèrent bientôt un monastère et une église.

Pour y parvenir on traça dans les flancs du mont des sentiers en lacets, avec des terrasses, où des chapelles, figurant les stations du Chemin de la Croix, étaient décorées de statues de grandeur naturelle, qui offraient aux regards des fidèles les principales scènes de la Passion.

A partir de ce jour, le Calvaire du Mont-Valérien attira

(1) Sur le Mont-Valérien et ses pèlerinages on trouve des détails intéressants dans les ouvrages suivants: DULAURE: *Histoire des environs de Paris*, tome II, pages 47 et suiv. — ÉMILE DE LABEDOLLIÈRE: *Histoire des environs du nouveau Paris*, pages 69 et suiv. — MIGNE: *Dictionnaire des pèlerinages*, tome II.

une foule énorme. Ce n'étaient constamment que pèlerinages et processions, surtout dans la nuit du Jeudi au Vendredi-Saint.

Mais, en 1791, un décret de l'Assemblée Constituante supprima la congrégation du Calvaire, dont les bâtiments demeurèrent inoccupés.

Cependant l'église et le monastère reçurent, au mois de juin de l'année 1811, des hôtes bien inattendus. C'étaient des évêques de France et d'Italie, convoqués en concile au nombre de quatre-vingt-quinze par Napoléon. Gênés dans leurs délibérations par la présence du Ministre des Cultes et de certains émissaires, chargés d'instruire l'Empereur de tout ce qui s'y passait, plusieurs des prélats eurent l'idée, pour échapper à cet espionnage, de tenir, la nuit, des conciliabules dans les constructions abandonnées du Mont-Valérien. Napoléon, déjà indisposé par la résistance des évêques, en conçut une grande colère. Comme au 18 brumaire, il ordonna à ses grenadiers de se rendre au Mont-Valérien et d'en expulser les nouveaux conspirateurs. De plus il enjoignit de raser l'édifice. Mais l'Empereur, se ravisant, fit construire plus tard, sur le sommet du mont, un nouveau corps de logis, avec deux ailes, destiné d'abord à recevoir une succursale de la maison d'Écouen. On allait le transformer en caserne, lorsque l'Empire fut renversé.

Au fronton de l'édifice, à peine achevé, la Restauration s'empressa de planter une croix, et, dans les nouveaux bâtiments, elle réinstalla les Pères de la Foi. Un calvaire colossal

fut rétabli sur une éminence factice. On déposa dans l'église un morceau de la vraie Croix, qui avait appartenu à Manuel Comnène, empereur byzantin, et les pèlerinages recommencèrent régulièrement, le 3 mai et le 15 septembre de chaque année. Les curés de Paris et des environs menaient processionnellement leurs ouailles au sommet du Mont-Valérien où, au pied des trois croix, un prédicateur montait sur un rocher pour prononcer un sermon en plein air. Tous les jours, il y avait messe solennelle et un évêque officiait pontificalement. M. de Forbin-Janson, évêque de Nancy, qui avait fait lui-même le grand pèlerinage de Jérusalem, se mit à la tête de la nouvelle maison. Il entreprit la reconstruction de l'église et y fit reproduire une exacte imitation du sépulcre de Jésus-Christ, qu'éclairaient plusieurs lampes suspendues.

En encourageant ces travaux et ces solennités religieuses, le gouvernement des Bourbons semblait prendre sa revanche des actes de destruction ordonnés par Napoléon Ier. Tout ce qui pouvait contribuer à enrichir ou à embellir la communauté des Pères de la Foi avait, à ses yeux, le caractère de représailles exercées contre l'autorité de celui qu'il flétrissait du nom d'*usurpateur*. On ne se contenta pas de rétablir sur les pentes du mont les petites chapelles qui rappelaient, avec leurs groupes de statues, les différentes phases de la Passion. On créa dans le voisinage du *Calvaire* un cimetière, où il fut de bon ton de se faire enterrer. On lança même à ce sujet, dans un but de pieuse réclame, des

prospectus qui se distribuaient chez les principaux fonctionnaires et dans les familles les plus recommandables. Il y était dit, entre autres choses, que ce nouveau lieu de sépulture était « la terre sacrée des nobles, et qu'il fallait regarder le cimetière du Père-Lachaise comme un *terrain profané par l'athéisme* ».

On songea aussi à orner l'église de statues et de tableaux ; mais, comme on manquait d'argent, les dames du meilleur monde et les femmes de la Cour organisèrent une propagande ardente, afin d'obtenir le concours gratuit de certains artistes.

Un article du *Moniteur universel* (1ᵉʳ février 1828) nous apprend que Madame la Dauphine, « portant un grand intérêt à cette nouvelle Jérusalem », prit, en quelque sorte, la direction des zélés courtiers féminins qui furent dépêchés dans les ateliers de Paris. Et, quand on lui soumettait la liste des artistes nouvellement recrutés, elle s'empressait de la faire connaître au roi.

Les premiers noms, qui figurent sur cette note du *Moniteur*, sont celui de Robert Lefèvre, avec son *Christ en Croix*, et celui du peintre Lair, avec une *Résurrection de Lazare*.

Rien d'étonnant à cela. Premier peintre de la Chambre et du Cabinet du Roi, auteur des portraits officiels de Louis XVIII, de Charles X, du duc de Berry, des princes et grands personnages de la Cour, Robert Lefèvre devait, l'un des premiers, recevoir la visite des solliciteuses, qui se pré-

sentaient sous les auspices de la Dauphine, la duchesse d'Angoulême.

Sur la simple invitation des *dames pieuses du Calvaire,* comme les appelait le *Journal Officiel,* Robert Lefèvre se serait empressé de promettre son concours à l'embellissement de l'église du Mont-Valérien. Puisqu'il lui était impossible de refuser, ne valait-il pas mieux accepter avec grâce la demande qui lui était faite de travailler gratuitement? S'il eût montré la moindre hésitation, il n'eût pas seulement mécontenté la Cour et compromis sa situation officielle, il aurait certainement perdu encore une de ses principales sources de revenu. Car le portraitiste à la mode ne se contentait pas des produits de son pinceau. Il donnait des leçons, et son atelier était devenu le rendez-vous des mondaines du faubourg Saint-Germain. L'usage s'établit, comme une obligation de la vie aristocratique, de passer une heure ou deux, l'après-midi, au cours de Robert Lefèvre, avant l'excursion au bois de Boulogne. Que serait-il arrivé si ces jolies désœuvrées, affiliées la plupart à l'œuvre du *Calvaire,* avaient appris que leur maître s'était refusé à travailler pour l'église du Mont-Valérien? C'eût été une désertion générale.

Robert Lefèvre avait donc un véritable intérêt à accepter la carte forcée qu'on lui imposait. Nous ajouterons même que, tout bien pesé, en livrant gratuitement une toile de grande dimension aux Pères du Mont-Valérien, il ne dut pas faire une mauvaise affaire.

Avant de figurer au Salon de 1827, son *Christ en Croix* eut en effet l'honneur d'être exposé dans l'église de Notre-Dame, en face de la chaire. « Cette composition, dit le *Moniteur universel* du 3 avril 1827, nous a paru fort belle et les groupes bien disposés. Le Christ mourant est remarquable par une grande expression de souffrance mêlée de calme et de résignation. Ce nouveau travail d'un artiste déjà si avantageusement connu ne peut qu'ajouter à sa réputation. »

Le tableau fut ensuite présenté solennellement au roi, comme nous l'apprend un entrefilet du même journal, à la date du 26 octobre 1827.

Lorsqu'on fait ainsi le compte des avantages que l'artiste retira du sacrifice, qu'il avait consenti pour satisfaire Charles X et son entourage, que reste-t-il de cette fable d'un marché ridicule, contracté, avec les Pères de la congrégation du Calvaire, pour en obtenir une concession gratuite dans leur cimetière? Cependant la puissance du mensonge est telle que, dans son article du *Dictionnaire de la Conversation* sur Robert Lefèvre, Lenoir n'hésite pas à écrire que le corps du peintre « fut transporté au Calvaire et déposé dans le terrain que lui avait procuré son talent ».

Cette affirmation n'est pas moins fausse que l'insinuation imaginée par Jal dans son Salon de 1827. Robert Lefèvre est mort dans la nuit du 2 au 3 octobre 1830. Or, à cette date, il ne restait plus que le souvenir de l'œuvre des Pères de la Foi. Leur *Calvaire* avait été détruit; eux-mê-

mes avaient été chassés du Mont-Valérien, à la fin de juillet, par une bande d'insurgés des journées de 1830.

Le fameux tableau du *Christ en Croix* fut-il même jamais livré aux missionnaires par l'artiste? Il y a plus d'une raison d'en douter. Car, au moment des journées de juillet, cette toile, restée dans l'atelier du peintre, fut trouée par une balle, qui traversa une des fenêtres de l'appartement qu'occupait Robert Lefèvre au n° 3 du quai d'Orsay.

D'ailleurs, si ce tableau était devenu la propriété des Pères de la Foi, il aurait dû rentrer en leur possession. Or il n'en fut rien, puisque les héritiers du peintre en disposèrent, en 1831, en faveur de la ville de Caen qui le possède aujourd'hui dans son musée.

Enfin, s'il fallait ajouter foi à l'anecdote imaginée à propos du *Christ en Croix,* Robert Lefèvre aurait été une sorte de bourgeois gentilhomme, gonflé de la plus sotte des vanités. Comment alors faire concorder cette invention avec cette autre légende qui le représentait comme un Harpagon? La vérité, c'est que la seconde de ces imputations n'est pas moins fausse que la première.

Certes le peintre bayeusain recherchait les commandes et se les faisait bien payer, mais il ne dépassait pas en cela les légitimes prétentions d'un artiste arrivé. Tout au plus pourrait-on lui reprocher d'avoir trop entrepris, bâclé nombre de portraits, sacrifié souvent l'art au métier. Cela, c'est un autre point de vue. Ce que nous savons pertinemment, c'est qu'il n'aimait pas l'argent pour l'argent, et qu'il n'était

pas de ceux qui ont la passion de thésauriser. Il vivait largement et occupait depuis longtemps, à l'angle du quai d'Orsay et de la rue du Bac, un riche appartement situé au-dessus du célèbre café où se réunissaient, sous Charles X, les *ultras*, attirés par la proximité du *château*, et les savants de l'Institut.

Il se plaisait à l'orner de meubles de Boulle et de bibelots précieux, comme en témoignent certains numéros du catalogue de la vente qui fut faite après son décès. Il y avait aussi formé une bibliothèque où se trouvaient, non seulement de beaux livres illustrés, des recueils d'estampes, des eaux-fortes de Rembrandt, mais encore des manuscrits sur parchemin, parmi lesquels il convient de citer celui (n° 202) qui était orné d'un grand nombre de dessins allemands, à la gouache, représentant des sujets de la vie de Jésus-Christ.

Il y avait réuni surtout une riche collection de tableaux, dessins et miniatures, où figuraient des originaux de maîtres tels que Rubens et Van Dyck, ses peintres favoris, Véronèse, Largillière, Greuze, etc. Il savait même, à l'occasion, payer généreusement ces toiles, sans marchander, en grand seigneur. C'est ce qui lui arriva pour une des meilleures peintures de son ami Carle Vernet.

Un riche amateur avait commandé ce tableau et en avait fixé le prix à l'avance; mais, tandis que l'artiste travaillait, l'acheteur, qui assistait aux séances, demanda à Carle Vernet de donner plus d'importance à la composition. Ce qui

fut exécuté selon ses désirs. Seulement, quand vint le quart d'heure de Rabelais, l'acquéreur ne voulut verser que la somme convenue auparavant. De là une vive discussion entre lui et le peintre qui, ayant élargi son sujet, prétendait aussi en augmenter le prix. C'est alors que Robert Lefèvre intervint et trancha le différend en payant à l'auteur du tableau ce qu'il en demandait (1). C'était une bonne leçon donnée, à un riche de mauvaise foi, par un artiste qui ne vivait que de son pinceau.

L'anecdote est caractéristique, et nous aimons à croire qu'il ne viendra plus à l'esprit de personne d'accorder quelque crédit aux bruits malveillants, qu'on a fait courir sur la prétendue avarice de Robert Lefèvre.

Abordons maintenant l'autre reproche, et voyons ce qu'était réellement ce vaniteux, qu'on aurait volontiers représenté comme une sorte de malade atteint de mégalomanie.

Sa modestie, la vraie, celle qui consiste à se bien connaître, va se révéler à nous, dans toute sa parfaite sincérité, en une correspondance où nous trouverons l'écho non frelaté des pensées les plus intimes de l'artiste.

L'atelier de Robert Lefèvre, nous dit la *Revue de Paris* (2), était fréquenté par les dames de l'aristocratie « que l'enthousiasme des arts portait à sacrifier quelques heures de leur temps aux silencieuses études de la peinture. Ce cours

(1) Voir le n° 70 du catalogue-vente.
(2) Année 1830, tome XX, page 260.

devenait en quelque sorte un intermède fort agréable entre les affaires sérieuses de la matinée et l'excursion obligée au bois de Boulogne dans l'après-midi. On en sortait pour se jeter dans sa voiture, la tête remplie de Rome, de Raphaël, de souvenirs poétiques, avec une sympathie prononcée pour l'école florentine. La vie d'artiste faisait fureur au faubourg Saint-Germain ».

A côté de ces mondaines, qui ne séjournaient dans l'atelier du peintre que pour obéir aux exigences de la mode, il y avait des élèves sérieuses, dont quelques-unes peut-être se destinaient à une profession artistique. Pour celles-là, Robert Lefèvre réservait la meilleure part de son enseignement (1). Et il ne se contentait pas de surveiller leurs études. Septuagénaire, il mettait à leur service son expérience de la vie, et ajoutait aux leçons du maître des conseils de père. Avec plusieurs d'entre elles il eut même un échange de lettres remplies d'affection.

Sa correspondance avec l'une de ses élèves préférées, Mlle Fanny Defermon (2), fille d'un directeur des contributions à Blois, est particulièrement touchante. On y pénètre aisément jusqu'au fond le plus intime de sa pensée, qui

(1) Cet enseignement ne coûtait pas cher puisque le peintre, malgré sa grande notoriété, ne recevait des élèves, qui fréquentaient son atelier, que vingt-quatre francs par mois. Voir la lettre de Robert Lefèvre à Fanny Defermon, du 24 septembre 1818.

(2) Cette correspondance, qui fait partie de la « collection de la Sicotière », a été publiée dans les *Nouvelles archives de l'Art français*. Troisième série, tome XVI, année 1900.

semblait mettre les qualités du cœur bien au-dessus des dons les plus séduisants de l'esprit.

« Avec votre caractère et votre esprit, lui écrivait-il le 1ᵉʳ novembre 1819, je vous crois destinée à faire des heureux ; c'est le moyen de l'être soi-même. »

C'est bien encore la bonté qu'il préconise dans ce passage d'une lettre du 14 janvier 1824.

Vous êtes bien heureuse, chère Fanny, d'avoir une aussi excellente mère, et si vous lui ressemblez, c'est qu'elle a formé votre cœur à tout ce qu'il y a de digne, de bon et de précieux dans ce monde. Je vous assure que je ne sais pas laquelle de vous deux j'aime le plus, quoique ce dût être vous, puisque j'ai le bonheur de vous voir plus souvent. Mais votre maman a une sensibilité si expansive, une bienveillance si vraie, qu'il est impossible de n'être pas subjugué en la voyant. N'en soyez pas jalouse pourtant, car vous la touchez de si près par toutes vos qualités aimables que si vous différez, ce n'est que par l'âge et ce qu'il donne d'aisance et de liberté.

Il y a aussi une émotion vraie dans sa lettre du 4 octobre 1827, où il regrette de ne pas avoir eu de fille :

Vous savés (sic) payer de retour tout ce qui vous aime ; à ce titre j'ai quelques droits à votre amitié, puisque j'ai conservé pour vous la tendresse d'un père pour sa fille chérie ! J'aurais été si heureux d'avoir une fille ! Une fille douce et tendre ! Que ses caresses auraient eu de charmes pour mon cœur ! Vous avés trouvé le secret, chère Fanny, de me faire illusion. Je trouve en vous cet être que j'avais désiré et qui devait remplir mon âme de si douces émotions..... Je me plais à croire qu'entre vous et moi, il y a quelque chose de sympathique ou d'instinct qui nous avertit lorsque l'un des deux s'occupe de l'autre, et d'après cette idée n'avés-vous pas pensé le 2 de ce mois que je pensais beaucoup à vous ? J'ai remis sur le chevalet votre

Christ que j'avais déjà retouché, et je l'ai reglacé et revu d'un bout à l'autre, et tout en y travaillant, je me disais: elle verra que j'ai travaillé pour elle, et cela lui fera plaisir! Elle me voit peut-être en imagination dans ce moment même. Oui je la vois sourire à tous ces traits qu'elle apprécie mille fois plus qu'ils ne valent. Il est bien doux d'être ainsi payé de son travail; encore quelques touches, et méritons le prix qu'elle veut bien y mettre. C'est donc avec un plaisir vivement senti, chère Fanny, que j'ai fait ces retouches, sans cependant faire disparaître ce que vous aviez fait de très bien dans cet ouvrage. Nos travaux s'y trouvent confondus comme nos âmes lorsqu'il s'agit des choses les plus délicates et les plus aimables.

Comme il entourait son élève d'une tendresse toute paternelle, c'est en père aussi que le vieux maître savait mêler à ses éloges de bonnes leçons de morale pratique, qu'il donnait d'une touche légère. Quoi de plus délicat que ce rappel à la modestie dans le passage d'une lettre du 18 août 1824, où il la remercie d'avoir copié pour lui un portrait de Madame de Sévigné!

Votre copie me charme par tout plein de motifs; c'est vous, chère Fanny, qui l'avez peinte et fort bien, je vous assure; puis tout étant le portrait de Madame de Sévigné que je suis aise de posséder, je trouve que c'est un peu le vôtre, et je ne suis pas le seul à voir dans ce portrait tous vos traits et beaucoup de votre physionomie. Je serais presque tenté de croire que le costume n'est qu'une tromperie pour voir si je ne vous reconnaîtrais pas. Au moins, il y a des rapports remarquables entre les traits de cette femme célèbre et les vôtres, et je pourrais étendre cette similitude jusqu'aux agréments de l'esprit sans craindre de me tromper. Je ne veux point cependant faire naître en vous aucun sentiment de vanité; il gâterait cette aimable modestie qui sert de parure au vrai mérite, et j'aime à vous voir beaucoup d'esprit sans vous en douter. Ce que j'apprécie davantage,

ce sont les qualités du cœur et je vous les vois toutes ; chère Fanny, vous pouvez y prétendre, et cette vanité, si c'en est une, n'est qu'un véhicule pour devenir meilleure et plus généreuse encore s'il est possible.

Et l'excellent professeur en modestie ne se contentait pas de la didactique du genre. Il mettait lui-même en action son enseignement. C'est en effet à sa jeune et bien-aimée confidente qu'il confessa, avec une naïveté attendrie, son inhabileté comme dessinateur. Dans une de ses lettres (1), lui, le maître, il n'hésite pas à s'excuser, auprès de son élève, du *gribouillage* qu'il a tracé sur son album.

Je regrette beaucoup, lui dit-il, de vous envoyer un dessin aussi mal exécuté, mais je ne sais point laver au bistre et vous serez plus flattée sous ce rapport de tout ce que vous ont fait mes élèves.....
Vous aurez de l'indulgence pour votre pauvre maître, chère Fanny, et lui tiendrez compte au moins de la bonne volonté et du sentiment qui l'ont animé dans ce petit opuscule....

Et, insistant sur un défaut, dont l'aveu aurait dû être arraché à beaucoup d'autres, il ajoute :

Si vous vous occupez de peindre ce croquis très informe (car il faut vous dire que je ne sais pas dessiner sur le papier) vous y mettrez plus de perfection. J'ai fait pour vous ce que je ne fais pour personne. Ne sachant point laver, ni finir des dessins au crayon, j'ai refusé cent dessins dans les albums ; mais je n'aurais aucun mérite auprès de vous si je ne faisais pour vous, chère Fanny, une exception qui vous est bien chère pour l'amitié que vous avez pour moi, et dont à mon gré je ne saurais être assez reconnaissant.

(1) Voir *Archives de l'Art français*, tome II des *documents*, pages 173 et suivantes.

Une telle franchise est si rare qu'on serait peut-être tenté d'y soupçonner quelque subtile hypocrisie de l'amour-propre, qui ne concède une faiblesse, quelquefois volontairement exagérée, que pour s'assurer le bénéfice d'une supériorité plus flatteuse. Tels les gens qui se reconnaissent peu de mémoire, faculté dite secondaire, pour qu'on leur fasse honneur de dons mieux cotés.

Ici, le peintre était profondément sincère. Il se servait de son pinceau avec maîtrise, mais il ne fut jamais sûr de son crayon. Comme dessinateur, ses études avaient été insuffisantes ou mal dirigées; et il se ressentit toute sa vie de cette lacune.

Il avait sur ce point le sentiment de son infériorité, et, comme nous l'avons vu, ne craignait pas de le reconnaître sur le ton de la plus incontestable franchise. C'est quelque chose d'étonnamment méritoire, pour un artiste surtout, de savoir se juger soi-même avec impartialité. Et Robert Lefèvre fut de ceux-là. Par ce qu'il aimait le plus chez les autres, on peut d'ailleurs apprendre ce qu'il estimait le plus chez lui-même.

« Croyez, écrivait-il à une de ses élèves (1), que vous me trouverez disposé à vous donner les soins que commandent vos qualités personnelles, que j'apprécie davantage chaque fois que je reçois une lettre de vous. Elles sont animées de

(1) Lettre du 12 septembre 1820. Ms. in-fol. 178 de la Bibliothèque de Caen, tome I, page 152.

quelque chose de vif et de *naturel* que j'espère retrouver dans vos ouvrages de peinture. »

Être naturel, ne pas se surfaire, dire ce qu'on pense, savoir admirer le talent chez les autres, telles étaient les qualités charmantes qui valurent à Robert Lefèvre de précieuses amitiés.

« Passionné pour la peinture, disait de lui un journal (1) quelque temps après sa mort, Robert Lefèvre eut le bon esprit de reconnaître, non seulement le mérite de ses anciens maîtres, mais encore celui de ses confrères, ou plutôt de ses amis; car, parmi les peintres, ses contemporains, et les plus distingués, il trouva toujours l'amitié et l'affection dues à son aimable et généreux caractère. Il s'entoura de leurs ouvrages. »

C'est ainsi qu'il fut l'ami de Pierre Guérin, de Carle Vernet, de Bertin, de Vandael, de Steuben, de Vèze, et de beaucoup d'autres artistes moins connus, tels que Élouis, Nourry, Fleuriau. Il avait aussi des relations très suivies avec des écrivains célèbres. Intime de Désaugiers, il en fit, de mémoire, un portrait très ressemblant, à son retour de l'inhumation du fameux chansonnier (2).

A la cour, et dans les grandes administrations, il connaissait de hauts fonctionnaires dont la protection lui était acquise. Mais il ne s'en servait pas égoïstement pour lui

(1) *Pilote du Calvados* du 27 février 1831.
(2) *Moniteur universel* du 18 août 1827.

seul. Sans crainte d'épuiser son propre crédit auprès d'eux, il mettait volontiers leur influence au service des infortunes qui méritaient d'être soulagées (1). Ses rapports avec les journalistes étaient courtois sans être obséquieux (2).

En un mot, de tous les documents émanés de lui, ou de tous les échos qui nous sont parvenus du jugement de ses contemporains (3), il semble bien résulter que Robert Lefèvre possédait au plus haut degré les qualités sociables qui font aimer l'homme chez l'artiste. Et ce n'est pas là un petit mérite, car bien peu d'hommes supérieurs peuvent supporter l'épreuve d'une analyse qui pénètre jusque dans leur vie intime.

Grâce à d'heureuses dispositions naturelles, Robert Lefèvre eut donc l'art de se rendre cher à ceux qui l'approchaient. Et il n'était pas de ceux qui se font un visage aimable pour les étrangers et négligent leurs devoirs de famille. Car nous le voyons refuser les invitations les plus séduisantes pour rester auprès de sa femme malade (4). Il trouva aussi dans les ressources d'un caractère enjoué la force de supporter, avec une humeur vaillante, les infirmités qui lui

(1) Lettre autographe de Robert Lefèvre, du 15 août 1821, sollicitant pour une veuve un secours du duc d'Angoulême. Bibl. de Caen, mss.

(2) Lettre autographe, du 16 mai 1827, au directeur du journal *Les Tablettes des Artistes*. Bibliothèque de Caen, mss.

(3) Article nécrologique dans le *Moniteur universel* du 20 octobre 1830.

(4) Lettre du 1er novembre 1819 à Fanny Defermon.

vinrent avec la vieillesse. Au milieu des souffrances les plus vives (1), il garda une fraîcheur d'esprit et une sérénité d'âme qui faisaient l'étonnement et le charme de son entourage.

Malgré les douleurs physiques qu'il endurait, le laborieux artiste ne renonça pas au travail. Peu de temps avant sa mort, au moment où l'insurrection de Juillet éclatait, il était assis devant son chevalet pour terminer son dernier ouvrage: *L'Apothéose de saint Louis*. Sous les fenêtres de son atelier, situé au n° 3 du quai d'Orsay, des bandes armées passaient bruyamment pour prendre part à l'attaque du Louvre et des Tuileries. Le 29 surtout, le combat fut terrible et des coups de feu retentissaient sur les deux rives de la Seine. Une balle perdue brisa l'une des vitres de la pièce, où le vieux peintre travaillait, et vint trouer le grand tableau du *Christ en Croix* (2), qui n'avait pas encore été livré aux missionnaires du Mont-Valérien.

Déjà prédisposé au délire de la persécution, l'infortuné Robert Lefèvre, dans cet incident qui tenait au hasard de la bataille des rues, crut voir une attaque dirigée contre sa personne, une vengeance peut-être. Si elle ne fut pas la cause occasionnelle de son mal, cette aventure aggrava l'état cérébral du vieillard.

(1) Depuis 1824 jusqu'à 1827, dans sa correspondance avec son élève, Fanny Defermon, il se plaint fréquemment de douleurs de goutte ou de rhumatismes.

(2) M. Ravenel, artiste peintre, nous a dit que le tableau du *Christ en Croix*, donné au Musée de Caen par les fils de Robert Lefèvre, porte encore la trace du passage de la balle.

A cette impression douloureuse s'ajoutèrent bientôt les regrets et le chagrin que lui causèrent les suites de la Révolution de 1830. Car, avec le départ de la famille royale pour l'exil, il perdait tous les titres et tous les avantages qu'il tenait du gouvernement de Charles X.

C'en était trop pour ce pauvre corps, miné par la maladie, et pour ce cerveau cruellement ébranlé. Le 3 octobre 1830, le pinceau s'échappa pour toujours des mains du peintre infatigable.

Le 5 octobre, les journaux (1), en annonçant les obsèques de Robert Lefèvre, apprirent à leurs lecteurs, dans des termes identiques, que « le premier peintre du Cabinet du roi Charles X était décédé dans sa 75^{me} année, après une *longue et douloureuse maladie* ».

C'était une note, communiquée probablement par la famille, pour masquer la triste vérité. Car il n'est que trop certain (2) que Robert Lefèvre avait mis fin lui-même à ses jours, dans un accès de désespoir. Il s'était coupé la gorge, commençant ainsi la série rouge, qui devait se continuer, peu de temps après, par les suicides de deux autres peintres célèbres, Léopold Robert et Gros.

(1) Voir les *Débats* et la *Quotidienne* du 5 octobre 1830.
(2) Parmi les biographies qui ne doutent pas du suicide de Robert Lefèvre, nous citerons : BOISARD : *Notices biographiques sur les hommes du Calvados*; le *Dictionnaire de la Conversation*; la *Nouvelle biographie générale*, publiée par Didot. — M. Léon de la Sicotière parle aussi de la *catastrophe* qui devait terminer la vie de Robert Lefèvre : *Archives de l'Art français*, tome II des *documents*, page 172.

DEUXIÈME PARTIE

L'ŒUVRE

I.

Le peintre de genre et d'histoire.

COMME sa contemporaine, M^{me} Vigée-Lebrun, Robert Lefèvre, par sa longue existence, appartient à deux siècles. Ses véritables débuts se firent surtout dans la deuxième partie du XVIII^e siècle, époque où les Vénus et les Cupidons sortaient tous les matins, comme une croissance de champignons roses, de la palette aux tons fardés des Boucher, des Carle Vanloo, des Le Moyne et des Natoire. Il n'est donc pas étonnant que le jeune artiste ait tout d'abord sacrifié au goût du jour. Son professeur lui-même, Regnault, faisant de nombreuses infidélités au genre réputé historique, qui lui avait valu le succès de son *Éducation d'Achille*, donnait des toiles intitulées: *Mars désarmé par Vénus*, *Mars et Vénus désarmés par les Grâces*, *Les Trois Grâces*, *L'Amour Jardinier*.

Dans ce milieu contaminé de mythologie, Robert Lefèvre devait subir les atteintes du mal d'autant plus facilement qu'il y était prédisposé par son tempérament de peintre. Son pinceau était souple; sa couleur, d'une clarté brillante, avait tout à la fois quelque chose de chaud et d'harmonieux. Diderot n'y eût point rencontré les rougeurs érysipélateuses qu'il reprochait durement à Boucher; car ses chairs étaient vivantes et naturelles. Avec de telles qualités, il pouvait donc aborder la mythologie et les sujets anacréontiques, qui exigent avant tout de la grâce et de belles carnations.

Il réussit, mais n'eut qu'un succès d'estime. Bien que sorti de l'atelier de Regnault, il resta toujours, en ce genre du moins, l'élève qui donne des promesses. Ce fut un imitateur habile ou un aimable copiste; car rien de personnel ne se dégagea de ses prétendues compositions. Il n'eut pas l'art, comme l'Anglais Reynolds, de rajeunir de vieux sujets avec *L'Espoir soignant l'Amour*, les *Dames décorant une statue de l'Hymen*, ou *Lady Sarah Bunbury sacrifiant aux Grâces*. Comme tout le monde, il attacha son *Andromède* au rocher; il fit sa *Psyché abandonnée* ou *suppliante*, *Flore et Zéphyre*, *Borée enlevant Eurythée*, les *Grâces*, des quantités d'*Amour* et de *Vénus*. Dans toutes ces toiles, qui ne sont qu'un prétexte à études de nu, il y a certainement de la grâce, de jolies carnations et, la plupart du temps, un dessin assez pur. Mais on y chercherait vainement la note originale. Rien d'assez neuf pour donner le relief de l'imprévu à des lieux communs. Il y règne même

une certaine confusion ; au hasard même du pinceau, et sans que son choix soit justifié, l'artiste nous présente tantôt des Vénus ayant le type conventionnel des lignes antiques, tantôt des déesses qui ressemblent étrangement aux modèles qui posaient dans les ateliers du XVIII^e siècle. Défaut plus grave : dans beaucoup de ses tableaux, où il représente Vénus et l'Amour (dans celui notamment du Musée de Bayeux), Robert Lefèvre ne sait pas trouver les traits caractéristiques qui conviennent à la déesse de la volupté. Cette femme, qui tient un enfant sur ses genoux, pourrait aussi bien figurer, comme madone, dans une église, que dans le temple de Cythère.

Essayons donc de reconstituer l'état d'âme de l'artiste lorsqu'il se plaçait devant son chevalet avec l'intention, un peu vague, de fixer sur la toile quelque sujet emprunté à la mythologie. Le jour, par exemple, où il peignit les *Trois Grâces*, que l'on conserve au Musée de Caen, il dut se demander comment il s'y prendrait pour ne pas répéter les poses de tableaux trop connus. Dans le groupe célèbre de Raphaël, entre deux Grâces, vues de face, celle du milieu est vue de dos. Celle-là, Robert Lefèvre la représente de face, levant les yeux vers un amour qui voltige au-dessus de sa tête avec des ailes si petites qu'on dirait des épaulettes. Pour éviter que son Cupidon rappelle celui de Rubens couronnant les Déesses, il lui fait soutenir le milieu d'une guirlande de fleurs qui descend et serpente, avec des enroulements, très intentionnellement placés sur les corps

nus des Déesses. Le groupe est en mouvement, les pieds sont agités, le bras d'une des sœurs se relève en s'arrondissant avec un geste de danseuse. Pourquoi? Cela s'explique dans les *Grâces* de Boucher; mais ici? Ah! voilà! Robert Lefèvre reproduit inconsciemment la saltation cadencée du tableau de Boucher, qui se comprenait avec le petit Cupidon porté en triomphe, mise en scène qu'il a modifiée pour ne pas être accusé d'imitation. Dans toute sa composition, en s'efforçant de faire autre chose que les Grâces de Rubens, de Boucher, de Natoire ou de Carle Vanloo, dont il avait la cervelle pleine, il n'est arrivé qu'à l'incohérence. Que ne s'est-il contenté tout bonnement de nous peindre trois femmes nues? Aujourd'hui nos artistes ne se donnent pas tant de mal; ils en mettent partout, au bord d'un étang, d'une route, dans un champ de foin, comme si ce déshabillé était aussi fréquent chez nous que sur les rives de l'Albert Nyanza.

Robert Lefèvre n'était pas homme à prendre une telle initiative; quand il n'imitait pas ses contemporains, il s'inspirait des anciens maîtres. Sa *Vénus désarmant l'Amour* n'est en réalité qu'une sorte de copie de l'*Amour désarmé* du Corrège. C'est le même arc enlevé par la mère, le même geste de l'enfant pour le reprendre. Seulement la Vénus du peintre italien, avec sa grâce toute spontanée, n'a pas la sotte figure, rigidement classique, que Robert Lefèvre avait sans doute rapportée de l'atelier de Regnault.

Dans une de ses toiles consacrées à des sujets mytholo-

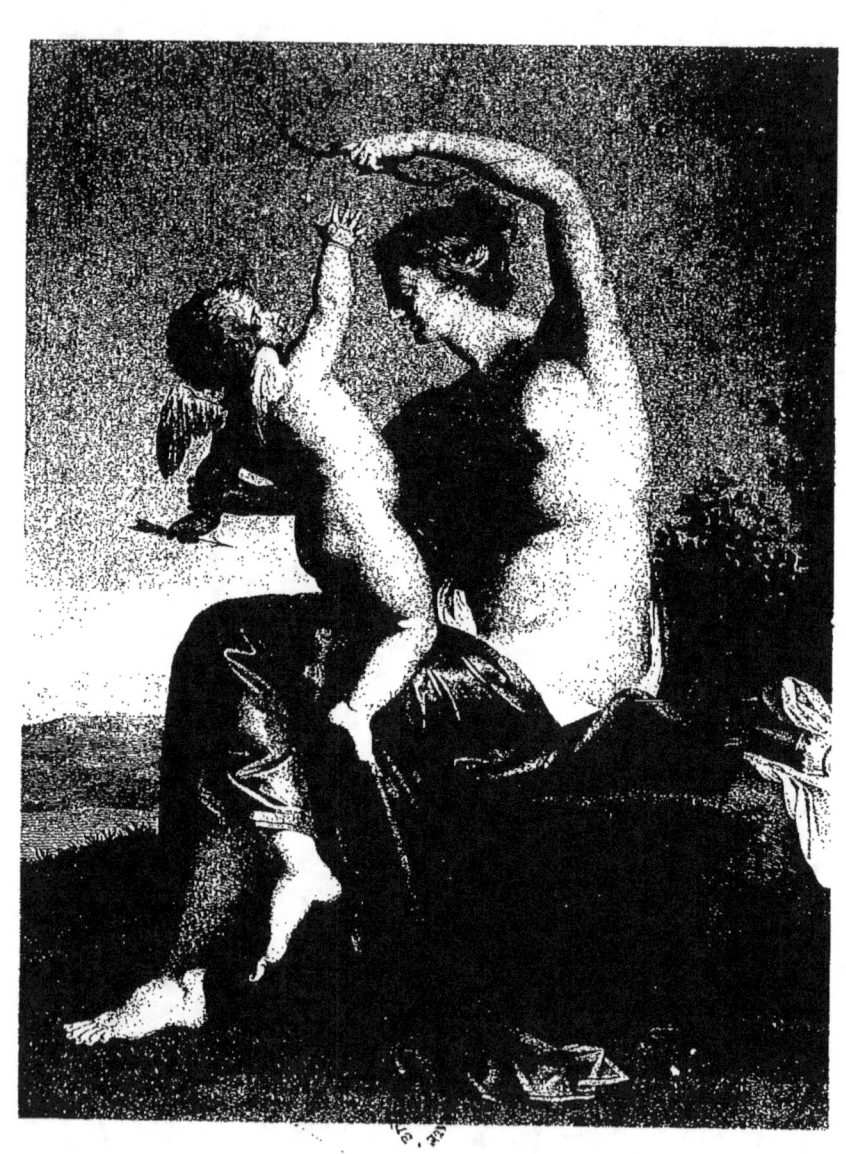

giques, notre peintre bayeusain découvrit cependant le moyen de sortir un peu de l'ornière anacréontique. Son maître Regnault, dans l'*Amour Jardinier*, avait montré le petit Dieu ailé dissimulant, derrière son dos, le trait dont il s'apprête à blesser une jeune grecque sans défiance. Robert Lefèvre, dans son petit tableau : *L'Amour aiguisant ses traits,* nous représente l'adolescent aux boucles blondes préparant ses armements. Avant de partir en guerre, comme les rémouleurs d'un genre plus réaliste, il repasse le fer de ses flèches sur une pierre plate, qu'arrose une cascatelle tombant d'un rocher. Genou en terre, il se distrait de sa besogne en tournant la tête, dans la direction du spectateur, comme pour chercher, d'un regard malicieux, sur quelle victime il va essayer ses traits fraîchement aiguisés. Dans cette composition, il y a de la finesse et un certain charme de coloris. Avec un peu plus de sentiment poétique et un esprit plus alerte, Robert Lefèvre aurait pu s'y révéler comme une sorte de prédécesseur de nos peintres néogrecs. Mais, dans ce genre où les Picou et les Hamon poussèrent la puérilité spirituelle jusqu'à l'afféterie, notre artiste ne sut pas affirmer sa personnalité par l'excès de défauts qui ne sont, la plupart du temps, que l'envers d'une qualité.

De même, lorsqu'il tenta d'aborder certains sujets, où un artiste habile laisse percer une pointe de sensualité à travers de gracieuses résurrections de l'antique, il se montra lourd et maladroit. C'est ainsi qu'il s'attira le blâme sévère du *Journal des Débats,* lors de son exposition des *Callipyges*

grecques au Salon de l'an X. L'auteur de l'article (1), trouvant ses figures peu décentes, aurait souhaité qu'on leur passât une chemise, comme l'avait fait la femme de Louis XV à la petite Vénus Callipyge des jardins de Marly. En un mot, il lui manquait la légèreté de touche qui permettait à Fragonard de pratiquer, sans offenser les yeux, la polissonnerie à sous-entendu galant.

Trouvera-t-on plus d'invention dans les compositions religieuses exécutées par Robert Lefèvre? Là encore, il ne sera qu'un reflet. Sa *Descente de Croix*, du Musée de Bayeux, n'est qu'une étude-copie d'après Annibal Carrache. Les ébauches ou esquisses de la *Sainte Famille*, qu'il a laissées en assez grand nombre, procèdent toutes du tableau de Rubens. Son dernier ouvrage, l'*Apothéose de saint Louis*, qu'il peignit pour la cathédrale de La Rochelle, n'offre rien d'assez saillant pour le faire émerger de la marée montante de tableaux analogues, qui inonda les Salons de la Restauration.

Ce fut alors comme une revanche picturale du gouvernement royaliste contre l'iconographie napoléonienne. On mit en peinture toute l'histoire, anecdotique ou religieuse, du pieux monarque. Il y eut des Saint-Louis *plaçant dans l'église de Saint-Denis les tombeaux des rois ses prédécesseurs, touchant un pestiféré, portant la sainte couronne d'épines, médiateur entre le roi d'Angleterre et les barons,*

(1) N° du 18 fructidor an X.

prisonnier. Dès le Salon de 1824, Bodem exposa une *Apothéose de saint Louis,* qui recevait d'un ange la couronne des bienheureux. Dans le tableau de Robert Lefèvre, c'est un Christ tenant sa croix, qui attend dans un nuage l'arrivée du roi ; mais le groupe d'anges, qui enlève saint Louis au ciel, rappelle le mouvement de la toile précédente.

Dans l'*Assomption de la Vierge,* exécutée antérieurement pour l'église de Fontenay-le-Comte, notre artiste n'avait pas dépensé beaucoup plus d'imagination. Il s'était contenté d'imiter Rubens, qui lui-même avait imité Titien. Mais il y a une manière de « prendre son bien où on le trouve », qui n'est connue que des grands écrivains comme Molière, ou des maîtres comme Rubens. Et Robert Lefèvre ignorait ce secret. On le lui fit cruellement sentir. Après lui avoir reproché d'avoir « suivi toutes les vieilles coutumes », un critique (1) du Salon de 1827 ajoute : « Voyez cette *Assomption de la Vierge,* froide et pâle imitation d'un tableau de Rubens ! Dites-moi ce que vous pouvez aimer là dedans ? Est-ce le Père Éternel, blanc, mou, inexpressif ? Les archanges qui l'accompagnent, ou bien cette fricassée d'anges, de trônes et de chérubins qui encadrent Marie, et qu'on pardonne à Rubens parce que, dans la *Vierge aux Anges,* tous ces petits corps sont largement modelés et d'une charmante couleur ? Quelle peinture ! Soyons justes pourtant : dans tout ce tapage de figures molles et sans

(1) *Salon de 1827,* par Jal, pages 313 et 314.

ragoût, il y a un petit ange renversé, dont le dos et les ailes sont d'un ton très agréable. »

Au même Salon, Robert Lefèvre avait exposé son tableau du *Christ en Croix,* peint pour l'église du Mont-Valérien. Comme cette composition est une des plus importantes parmi les sujets religieux, qui furent traités par le peintre, nous croyons qu'il ne sera pas sans intérêt d'en faire ressortir avec impartialité les qualités et les imperfections.

Tout d'abord, avant de prêter à l'artiste, comme on le fait trop souvent, des intentions qu'il n'a peut-être jamais eues, voyons ce qu'il en dit lui-même dans le livret des toiles exposées au Salon de 1827.

« Le Sauveur, écrit-il sous le n° 889 de l'*Explication des ouvrages de peinture,* vient de rendre le dernier soupir. La Vierge, soutenue par sainte Marthe, succombe à sa douleur. Saint Jean, rempli de foi, ne voit dans sa mort qu'un triomphe et l'accomplissement des mystères de la rédemption. Madeleine prosternée embrasse le bois sacré, et saint Pierre, confus d'avoir renié son Dieu, exprime son repentir. »

Les critiques mal disposés, comme Jal, trouvèrent l'œuvre détestable. Un ancien ami de l'artiste, plus indulgent en apparence, lui accorda un brevet de médiocrité. « Ce tableau *d'estime,* écrit-il à l'article Robert Lefèvre du *Dictionnaire de la Conversation,* dans lequel on admirait une couleur fraîche dans les carnations et forte dans les autres parties, a paru être la répétition d'un sujet semblable que Van Dyck avait peint dans la force de son talent. »

Le bon petit camarade veut sans doute parler ici, ou du *Christ en Croix* du Musée d'Anvers, ou du *Crucifiement* de l'église de Termonde, ou de celui de Malines. Il se trompe. Dans ces toiles du maître flamand, on rencontre bien les personnages secondaires, comparses habituels du drame répété à satiété, tels que le Saint-Jean ou la Madeleine, affaissée au pied de la croix. Mais, c'est d'un autre tableau de la même école, que Robert Lefèvre s'est inspiré. Son Crucifié et sa Madeleine sont en effet la reproduction, bien inférieure, du *Christ en Croix*, de Rubens, qu'on voit au musée du Louvre. Dans le tableau de Robert Lefèvre la tête du Christ est molle, insignifiante; ses jambes, mal modelées, ont la plénitude de chairs d'un homme en bonne santé. Quant à sa Madeleine, elle n'entoure pas, avec passion, comme dans le modèle, les pauvres pieds sanglants du divin maître. Son corps, démesurément long, s'incline avec gaucherie et, dans son profil, fade et pointu, il y a plus de niaiserie que de douleur.

Le désespoir de la Vierge, dans sa pâleur livide, est bien rendu, et l'angoisse compatissante de sainte Marthe, qui la soutient, mériterait presque sans réserve des éloges si l'on n'y découvrait une vague réminiscence ou de Rubens, ou de Van Dyck, puisque celui-ci, dans son *Crucifiement* de Malines, s'est souvenu des types de celui-là.

Nous ne dirons rien des deux anges qui planent dans le ciel, ni des soldats romains, ni des teintes tragiques de nuages traversés d'éclairs, personnages ou accessoires obli-

gés des scènes de la Passion. Nous n'admirerons pas non plus, comme certains critiques du temps (1), « le mystique transport de saint Jean », qui nous paraît rendu par un geste bien académique. Mais ce qui nous semble vraiment digne d'être remarqué, c'est le Saint-Pierre qui, agenouillé près de la Madeleine, se cache le visage dans les mains.

D'autres artistes, comme Van Dyck, dans son *Crucifiement* de Malines, ont pu introduire le grand apôtre dans des compositions analogues. Mais nous ne croyons pas qu'ils lui aient donné ce rôle émotionnant. Dans son accablement, il y a tout un poëme de confusion et de repentir. Cette figure est pour nous le point central du tableau. Il en est toute la vie, toute l'originalité, et le fait sortir du rang des pastiches. Ce que nous regrettons seulement, c'est que ce personnage, quoique assez bien traité, ne soit que la reproduction affaiblie d'une étude, magistrale et puissante, que possède le Musée de Caen. Ce premier jet de l'artiste devrait y être exposé dans le voisinage de la grande toile, qu'il ferait peut-être oublier.

Jusqu'ici, dans les compositions mythologiques ou anacréontiques, et dans les tableaux religieux, Robert Lefèvre s'est montré quelquefois l'égal des *pasticheurs* les plus habiles. Il y fut bon ouvrier, ingénieux imitateur. Mais c'est tout. Va-t-il enfin, dans le genre dit historique, faire preuve d'un talent original ?

(1) Article sur le Salon de 1827 par Antoine Béraud, page 48 des *Annales de l'École française des Beaux-Arts.*

Sur ce point il nous serait difficile de nous prononcer, car nous ne connaissons que le titre de plusieurs de ses tableaux. Nous savons, par une note du *Moniteur universel* (1), qu'il brossa une toile représentant *Socrate buvant la ciguë,* qui fut exposée, en 1816, dans le salon bleu des Tuileries. Mais qu'est devenu ce tableau ? Nous l'ignorons. Nous ne sommes pas non plus mieux informé relativement à son *Archimède,* ainsi décrit sous le n° 100 du *catalogue* dressé en 1831 pour la vente, après décès, des tableaux laissés par le peintre : « Archimède, sortant de l'eau, vient de trouver la solution du problème de la pesanteur spécifique. Jolie esquisse à l'effet du soleil couchant. T. h. 12, l. 9. »

Même pénurie de renseignements sur son *Baptême du duc de Bordeaux.* Cette cérémonie, célébrée le 1er mai 1821, donna lieu à de nombreuses publications de lithographies, ou de gravures sur bois, parmi lesquelles nous citerons les épreuves coloriées de Ach. d'Hardiviller, de Marlet, de Fleuret. Mais, pour un tel événement, Louis XVIII ne pouvait se contenter d'une imagerie populaire; et le peintre du Roi, Robert Lefèvre, se trouvait tout naturellement désigné pour exécuter le tableau officiel destiné à en perpétuer le souvenir. Seulement, où cette toile est-elle conservée, si toutefois elle n'a pas été détruite? Nous ne la connaissons à présent que par cette courte notice, insérée

(1) Année 1816, page 886.

sous les numéros 90 et 91 du précédent catalogue: « *Le Baptême du duc de Bordeaux*. Cette cérémonie, à laquelle assistent Louis XVIII, les princes, les princesses et les personnages de la cour, se passe dans la cathédrale de Paris. Cette esquisse, importante par sa composition, est intéressante par la ressemblance des personnages et par l'exactitude du lieu et de ses détails. »

L'éloge paraît médiocre, surtout quand on songe qu'il est contenu dans un catalogue-réclame. Une telle réserve nous permet donc de croire qu'il n'y a pas trop à regretter la perte, ou la disparition, d'une esquisse, qui ne se composait que d'une série de portraits déjà connus.

Malgré tant de lacunes et grâce à deux compositions, qui eurent un certain retentissement, il sera aisé de se faire une idée de ce qu'on pouvait attendre de Robert Lefèvre comme peintre d'histoire.

Au Salon de 1795, notre artiste avait exposé « une Tête d'Héloïse en pleurs tenant une lettre d'Abélard ». Plus tard il se décida à compléter cette étude. Seulement, au lieu de réunir dans un même cadre les deux amants du cloître de Notre-Dame et du Paraclet, il représenta, dans un pendant, Abélard au moment où celui-ci venait d'achever la lettre qui devait causer le désespoir d'Héloïse. Ces deux toiles, exposées au Salon de 1819, furent très remarquées (1). Landon, dans ses *Annales du Musée,* leur consacre une

(1) Elles furent même gravées par Aug. Desnoyers.

notice, accompagnée d'une planche. Toute la critique en parla, et l'auteur des *Lettres à David sur le Salon de 1819*, en fit le plus grand éloge (1). Son article se terminait ainsi :

> Je ne crains pas de vous le dire, mon cher Maître, Robert Lefèvre s'est surpassé dans ces deux tableaux. Il n'avait rien produit encore qui leur fût comparable pour l'expression; un pinceau large, un beau choix de draperies, des plis bien calculés. Les vêtements religieux d'Héloïse accusent le nu d'une manière gracieuse. Une étude approfondie du costume vient ajouter au plaisir que font ces deux tableaux. L'artiste a vêtu Abélard comme il l'était et des mêmes couleurs; il a retracé jusqu'à son propre fauteuil, qui existe encore et dont il s'est procuré un dessin. Lefèvre n'a point été chercher en Grèce le caractère de cette tête; elle est française.

Après les marques, à peu près unanimes, d'approbation de la presse, l'artiste eut le plaisir de recevoir les félicitations du roi. « Hier, dit le *Moniteur universel* dans son numéro du 27 août 1819, S. M. est sortie de ses appartemens et est entrée dans la grande Galerie du Muséum..... S. M. s'est arrêtée devant les portraits d'Héloïse et Abélard par Robert Lefèvre. Son heureuse mémoire lui a aussitôt rappelé quelques-uns des beaux vers où Collardeau peint avec tant de chaleur et la passion et l'infortune des deux amans. S. M. n'a pas quitté ces tableaux sans exprimer sa satisfaction à M. Robert Lefèvre. »

Le lecteur aura remarqué, comme nous, l'expression dont s'est servi le rédacteur du *Journal Officiel* pour qualifier les

(1) Pages 22, 23, 24.

deux compositions de Robert Lefèvre. Pour lui, ce sont les *portraits* d'Héloïse et Abélard. Le même mot se retrouve sous la plume de l'auteur des *Lettres à David*, qui, à propos du tableau d'Abélard, loue le peintre d'avoir donné « à ce beau *portrait* un caractère et une importance tout historiques ». Avec malveillance, Léon Thiessé, dans ses *Lettres normandes* (1), avait posé ce point d'interrogation ironique : « M. Robert Lefèvre aura-t-il, cette fois, le talent de faire prendre au gouvernement ses *portraits en pied* d'Héloïse et d'Abélard pour des tableaux d'histoire? »

Il semble donc bien résulter du témoignage des contemporains que Robert Lefèvre n'avait exposé, sous la rubrique d'*Héloïse et Abélard*, que deux belles têtes d'expression, tout empreintes d'une douleur profonde, mais qu'il n'avait pas enrichi d'un nouveau document l'iconographie déjà bien touffue des deux célèbres amants.

Avec le *Phocion prêt à boire la ciguë*, exposé au Salon de 1812, Robert Lefèvre va-t-il décidément se révéler comme peintre d'histoire, doué de qualités vraiment personnelles? Son tableau causa un si grand scandale que l'on pourrait supposer que notre artiste, habituellement peu audacieux, avait eu alors son heure de farouche inspiration. Mais ce fut, comme nous le verrons, beaucoup de bruit pour peu de chose; car Robert Lefèvre n'avait pas le tempérament d'un révolutionnaire. Dans cette circonstance, s'il

(1) Page 90 du t. VIII.

échappa un tantinet à l'empreinte académique, ce fut moins pour se jeter dans l'intransigeance géniale des novateurs que pour obéir tout simplement aux conseils du bon sens. Il faut toutefois lui en tenir compte, et raconter comment il arriva à se mettre inconsciemment en révolte contre les idées reçues.

Le sujet, qu'on l'avait chargé de peindre pour la galerie de Compiègne, avait été précédemment mis au concours, par la classe des Beaux-Arts de l'Institut, en l'an XII. Il s'agissait de la *Mort de Phocion* condamné, avec quatre de ses concitoyens, à boire la ciguë.

Quand tous les autres eurent bu, disait le programme, il se trouva que le poison vint à manquer, et qu'il n'y en avait plus pour Phocion. L'exécuteur dit qu'il n'en broierait pas davantage si on ne lui donnait douze drachmes, qui était le prix que chaque dose coûtait. Comme cela emportait du tems et causait quelques retardemens, Phocion appela un de ses amis et lui dit que, puisqu'on ne pouvait pas mourir gratis à Athènes, il le priait de donner ce peu d'argent à l'exécuteur. (*Vie des Hommes illustres de Plutarque*, traduction Dacier.)

Le grand prix fut décerné à Joseph-Denis Odevaere, élève de David. Plaçant Phocion au centre de sa toile, entre ses codétenus mourants, le jeune peintre nous le montre étendant le bras, avec le geste à angle droit classique, pour ordonner à un de ses amis de verser au bourreau le prix du poison.

Robert Lefèvre, qui connaissait naturellement le tableau couronné, ne voulut pas s'exposer, en peignant la même scène, à être accusé ou soupçonné de s'en être inspiré.

Avec intelligence, il renonça à l'épisode dramatique et chercha, dans Plutarque, un motif d'une émotion plus douce et qui prêtait à un développement psychologique. Et il le trouva en effet dans cet autre passage du biographe relatif à la mort de Phocion. Quelqu'un de ses amis lui ayant demandé s'il n'avait rien à faire dire à son fils Phocus : « Sans doute, répondit-il ; j'ai à lui recommander de ne conserver aucun ressentiment de l'injustice des Athéniens. »

Une fois son sujet adopté, au lieu de le compliquer, Robert Lefèvre se contenta de grouper trois personnages sur une grande toile de 10 pieds sur 8. Au premier plan, dans l'intérieur d'un cachot, Phocion, assis près d'une table, avant de vider la coupe au poison, accompagne d'un geste sobre de la main gauche les dernières recommandations qu'il fait à l'ami qui l'écoute, debout, triste et résigné. Derrière le condamné, l'exécuteur, les bras croisés, assiste indifférent, avec une impassibilité de brute, à cette scène émouvante.

Voilà une belle tentative de peinture d'histoire, et l'on ne saurait trop louer l'artiste d'avoir choisi un drame dont l'action se passe dans l'âme même des personnages. Avec de telles conditions, le peintre devait être fatalement conduit à s'éloigner du type grec, froid et rigide. Comme il ne pouvait plus rendre ici la situation tragique par de grands tours de bras à la façon de l'ancien télégraphe, il fut naturellement amené, par les exigences du sujet, à se servir de modèles dont le visage se prêtait, par la mobilité des traits, à la traduction d'un sentiment intime.

Cet essai de Robert Lefèvre n'eut pas l'approbation de ses contemporains. Landon seul, — croyons-nous — dans ses *Annales du Musée* (1), trouva que le tableau se distinguait « par la vérité et la simplicité de l'action, de l'expression et du coloris ». Ailleurs ce fut un tollé presque général. Les moins prévenus (2) déclarèrent que sa composition « manquait de l'élévation et du style sévère que comporte le genre historique ». Suivant eux, son Phocion avait une « allure bourgeoise et commune ». Et l'on ajoutait: « Le peintre d'histoire qui néglige le genre noble et ne fait plus que le portrait, ainsi qu'un comédien qui passe en province, oublie les traditions, se rouille et affaiblit son génie. » Par une plaisanterie, qui courut tout Paris, le peintre Gérard donna le coup de grâce à son confrère. Comme il passait devant la toile de *Phocion buvant la ciguë*, l'auteur du *Bélisaire* et de *Psyché* ôta gravement son chapeau. Et la personne, qui l'accompagnait dans sa promenade au Salon, lui ayant demandé qui il saluait: « Parbleu, répondit-il, je salue *Monsieur* Phocion! »

Le peintre qui croyait, par cette épigramme, venger les traditions classiques, à son avis outragées par Robert Lefèvre, ne se doutait peut-être pas qu'à la même heure, un plus passionné que lui de l'enseignement académique lui reprochait amèrement d'avoir sacrifié aux faux Dieux.

(1) Page 37 du t. I^{er}, Salon de 1812.
(2) *Dictionnaire de la Conversation*, à l'article *Largillière*.

« Quand je vis, écrivait un Premier prix de 1790, le peintre Réattu (1), que M. Gérard s'abaissait à peindre des culottes courtes et des souliers à boucle, je compris que l'art était perdu, et j'abandonnai cette capitale où un peintre digne de ce nom ne pouvait plus vivre. »

En apprenant qu'on lui faisait un crime d'avoir essayé d'introduire un peu de vie dans un genre momifié, Robert Lefèvre fut peut-être lui-même bien étonné de s'être rendu coupable de tant d'audace. Dans tous les cas, ce qu'il y a de certain, c'est qu'il renonça pour longtemps à peindre des sujets historiques. Il revint au portrait et fit bien. Car ses véritables qualités de peintre l'y ramenaient invinciblement.

Quand il croyait brosser un tableau de genre, comme une *Femme pleurant son enfant*, ou la *Princesse russe remettant à son fils l'épée de son époux*, en réalité il n'exécutait qu'un portrait, dont les personnages étaient occupés. Et, lorsqu'il peignait un paysage ou une nature morte, ce n'était encore qu'une étude préparatoire, des sortes d'accessoires à usage de portrait. En un mot, c'est pour le portrait qu'il était né. Et, comme nous allons le voir, il y excella toutes les fois qu'il consentit à s'appliquer sans se fier aux hasards de son pinceau.

(1) *François Gérard, peintre d'histoire*, par Ch. Lenormant, 2ᵉ éd., p. 71.

II.

Le portraitiste.

Un pamphlet (1) contre les peintres du jour, publié sous le titre de *Revue du Salon de l'an X*, était précédé d'une estampe qui servait en quelque sorte de préface en donnant, sous la forme d'une image, le résumé des théories de l'auteur. La peinture moderne y est donc représentée sous les traits d'une femme gigantesque, ornée d'oreilles d'âne. Près d'elle on voit par terre le Génie de la Peinture qu'elle a étouffé, et, à ce génie, on a substitué un singe, emblème de l'imitation.

L'allégorie est claire. Après la révolution opérée par David, le critique des beaux-arts de l'an X, conservateur forcené, défendait encore à outrance le genre poncif de l'école classique. Il fallait que, sous peine de porter le bonnet d'âne, le peintre ne s'inspirât que de ses cours d'humanités. Celui qui reproduisait simplement, avec son pin-

(1) Dans son numéro du 15 frimaire an XI (6 décembre 1802), le *Journal des arts, des sciences et de littérature* consacre un assez long article à l'examen de ce pamphlet, dont il ne blâme d'ailleurs que la violence.

ceau, ce qu'il voyait tous les jours, n'était qu'un ignorant copiste, un vulgaire imitateur, en un mot : un singe !

Robert Lefèvre eut le grand mérite de s'exposer à être disqualifié par cette épithète. Car, bien qu'élève de Regnault, rival de David, il eut le courage et le bon sens de tourner le dos à son ancien maître et de profiter du nouvel enseignement, qui ressortait de l'examen des portraits de *Lavoisier,* de *M^{lle} Lepelletier de Saint-Fargeau* et, surtout, du *Marat assassiné.*

Ouvrier de premier ordre, d'une habileté de main étonnante, l'artiste bayeusain n'avait rien de la puissante initiative qui invente ou connaît le secret de faire du neuf avec du vieux. Ce n'est pas lui qui aurait été capable, comme le demandait le poète de la *Gastronomie,* de nous délivrer des Grecs et des Romains. Mais il eut le talent — car c'en est un — de suivre l'impulsion donnée par l'artiste de génie qui, renonçant lui-même aux *Horaces,* au *Socrate,* au *Brutus,* avec lesquels il avait pourtant commencé sa réputation, opéra un bouleversement dans le monde de la peinture, rien qu'en fixant sur la toile les événements ou les hommes de son temps.

En face de ses contemporains, David oubliait les formules consacrées de l'art académique. Observateur sincère, il retrouvait, en leur présence, la vérité des mouvements, le sentiment pur et exact de la forme, la sobriété du coloris. Car il avait au plus haut degré la vision franche et l'exécution simple. Tant qu'il resta ainsi lui-même, il fut

excellent et produisit ses chefs-d'œuvre : son portrait de *Madame Picquet,* celui du *Jeune homme coiffé d'un haut chapeau de feutre* avec des effets à la Rembrandt et surtout celui de *Pie VII,* une merveille, la nature même. Malheureusement, lorsqu'il voulait corriger la nature pour la ramener à un type uniforme et conventionnel, il redevenait le David des mauvais jours. Et c'est ainsi qu'il gâta les meilleurs portraits du *Couronnement* par une mise en scène théâtrale. Et ce défaut s'exagéra encore, dans la *Distribution des Aigles,* par le ridicule du geste consacré.

A un moindre degré, avec cette distance qui sépare l'homme de génie de l'artiste de talent, Robert Lefèvre fut également portraitiste excellent, médiocre ou détestable, suivant qu'il s'inspira ou s'éloigna de la nature, comme le maître dont il était devenu l'élève inconscient. Toutefois, si David exerça sur lui une influence décisive, il faut dire que l'impulsion qu'il en reçut le trouva déjà bien préparé.

Parmi les grands peintres du passé, il avait étudié Rubens et surtout Van Dyck. Ce dernier était son peintre préféré, et il en possédait plusieurs originaux dans son atelier. Soit imitation, soit dispositions naturelles, il est certain qu'on put remarquer plus d'une analogie entre la manière de Robert Lefèvre et celle de l'auteur du portrait de Charles Ier. Comme lui (1), il soigne particulièrement les mains de ses

(1) Dupuy, dans ses *Essais hebdomadaires sur plusieurs sujets intéressants* (Paris, Ganeau, 1730, 2 vol. in-12), raconte cette anecdote :

« Vandick fit le portrait d'Élizabeth, reine d'Angleterre, avec un visage

modèles et sait les occuper, sans trop insister. Tel est ce tableau du Musée de Caen représentant une femme assise au milieu d'un paysage et qui tient son chapeau sur ses genoux dans un mol abandon; tel aussi ce portrait du député Manuel (Musée Doucet, à Bayeux) dont l'index, par un geste sobre et bien étudié, suffit à trahir un professionnel de la tribune. Comme Van Dyck (1) aussi il aime à s'écarter de la mode de son temps, pour imaginer un costume de fantaisie qui fait de son personnage une figure sans date. C'est ce que Robert Lefèvre a essayé par exemple avec son portrait de Madame de Riencourt, et celui d'une dame assise dans un boudoir, qu'il exposa au Salon de 1819. En agissant ainsi, le peintre croyait-il inventer le vêtement qui lui procurerait le meilleur thème à de belles lignes et à de belles couleurs? Plus ambitieux, espérait-il que son œuvre vieillirait moins avec un costume d'une époque indéterminée. Ou, plus naïvement, se contentait-il d'imiter son maître favori jusque dans ses fantaisies les plus personnelles?

Cette dernière hypothèse nous paraît peu vraisemblable.

laid (cette princesse n'étoit pas belle) et des mains beaucoup plus belles qu'elle ne les avoit; elle lui demanda pourquoi il avoit embelli les mains et non pas le visage : « Madame, lui répondit Vandick, je n'ai point flatté votre visage, parce que je n'en espère rien, mais j'ai flatté vos mains, parce que j'en attends quelque chose. » Par politique, elle parut contente de cette réponse ; dans son âme elle ne le fut nullement ».

(1) Nous citerons seulement le portrait du peintre *Martin Ryckaert* et celui de *Van Dyck jeune par lui-même*.

Car Robert Lefèvre n'employa pas servilement les procédés qu'il avait étudiés chez Van Dyck. Comme lui, il savait rendre merveilleusement, et avec une étonnante précision, les riches accessoires, rideaux aux plis soyeux, draperies, fourrures, dentelles, pierreries. Mais Van Dyck, qui mettait tant de luxe dans sa vie et en son atelier, ne travaillant que richement vêtu, avec une longue chaîne d'or au cou, Van Dyck aimait la sobriété du costume pour les autres et se plaisait à représenter simplement les plus grands personnages du XVIIe siècle. Son duc de Richmond, descendant d'une des plus anciennes familles d'Angleterre, tient à la main une orange qu'il vient de cueillir; son Charles Ier est en costume de chasse, comme le premier venu de ses gentilshommes campagnards.

Robert Lefèvre, au contraire, dans ses portraits officiels, ne se contente pas du décor que peut lui offrir le palais des Tuileries. Il renchérit sur la solennité du lieu et l'éclat des vêtements impériaux. Ainsi, dans son portrait en pied de l'Empereur, du Salon de 1806, il place le trône de Napoléon près d'une longue galerie qu'il orne des statues de Charlemagne, Alexandre, Jules César, Scipion l'Africain, etc., toute la lyre des grands hommes de guerre ! Et la critique s'empresse de le louer d'avoir su écarter, de la salle du trône, tous meubles ou ornements mesquins. « C'est, dit-elle (1), éviter très heureusement un défaut dans lequel

(1) *Pausanias français ou description du Salon de 1806*, p. 183 et suiv.

sont tombés les grands maîtres et même Van Dyck, en peignant des souverains ; ils ont, d'une manière très inconvenante, placé des sceptres et des couronnes sur des tables, des plians, etc., peu dignes de porter de tels ornemens. Le trône est d'une belle forme ; il est riche et majestueux ; toutes les étoffes, les ornemens, les velours du tapis, sont peints à faire illusion. L'architecture y est bien en perspective ; en général elle est, dans tout ce tableau, plus exacte que l'on n'avait droit de l'exiger d'un peintre de portraits. Nous avons connu un très grand peintre d'histoire qui est obligé de faire mettre ses tableaux en perspective. »

Le critique aurait pu ajouter qu'il y avait des portraitistes, comme l'Anglais Thomas Hudson, qui se contentaient d'exécuter la tête et envoyaient ensuite leur toile à un spécialiste, pour la pourvoir d'un corps, de vêtements et de draperies.

Robert Lefèvre était trop expert dans l'art de brosser les accessoires pour avoir recours à de tels collaborateurs. Il y excellait ; on peut même dire que, sur ce point, son habileté dépassait la mesure. Car il abusa presque toujours de son savoir-faire, sauf dans son superbe portrait de Lebrun, duc de Plaisance, où il parvint à garder un juste équilibre entre les soins donnés à la figure (1) et les trésors de coloris,

(1) Le portrait de Lebrun appartient au Musée de Coutances. On pourrait peut-être critiquer la petitesse de la tête, dont il aurait fallu plus de sept (nombre exigé) pour représenter la longueur totale du modèle. Mais il n'y a là qu'un défaut voulu, comme dans beaucoup d'antiques et d'œuvres classiques.

répandus sur un costume d'une richesse inouïe de broderies et de fourrures.

Avec de telles ressources, le peintre bayeusain aurait dû égaler, ou peut-être dépasser tous ses rivaux dans le genre de la peinture officielle. Malheureusement ses grands portraits en pied des Bonaparte ou des Bourbons sont gâtés par la recherche des accessoires. Il semble s'y perdre, s'y noyer et oublier le sujet principal. Lui, qui était doué d'une rare mémoire, puisqu'il fit de souvenir les portraits de Désaugiers et du duc de Berry, il ne sut donner parfois que de pâles et approximatives effigies de Napoléon, de Louis XVIII et de Charles X. La ressemblance, cette chose essentielle et cependant inférieure dans l'art du portraitiste, y fait trop souvent défaut. Préoccupé de rendre la pompe extérieure où s'encadrent ses hauts personnages, le peintre les étouffe sous la roideur des plis majestueux ou le poids des ornements. Pour leur donner trop de dignité, l'artiste les fige dans une immobilité statuaire. Ses Napoléons officiels manquent de vie. Le regard, si particulièrement impressionnant de l'Empereur, pâlit sous le reflet ambiant de l'or et des pierreries. Et plus le portraitiste officiel produit, moins il semble se perfectionner en faisant mentir le proverbe qui veut que l'ouvrier s'affine en travaillant. Dans ses dernières toiles, il accentue tellement sa manie décorative que les critiques du Salon de 1819, à propos du portrait en pied de M^{me} la comtesse d'Osmond, lui jettent successivement ces deux avertissements renouvelés de Boileau: *holà!* et *hélas!*

« Oh! la belle robe (1)! s'écrie-t-on en apercevant le portrait de M`me` la comtesse d'Osmond. N'y a-t-il pas quelque maladresse à un peintre d'effacer ainsi sous des flots d'or et de pierreries les formes délicates de son modèle? Quel teint de rose pourrait tenir au voisinage de quatre-vingts rubis, et quel regard, eût-on six cent mille livres de rente, entrera jamais en rivalité avec le feu d'une triple ligne de diamans? Des personnes patientes et minutieuses, qui sont parvenues à découvrir M`me` la comtesse d'Osmond à travers tant et de si belles choses, prétendent qu'en cherchant bien, on y retrouve une partie de ses grâces et la touchante expression de sa physionomie. »

La deuxième épigramme est encore plus mordante : « Jamais la palette de ce peintre n'a versé tant de trésors sur la toile (2). Voyez un peu ce portrait, n° 962. Assise dans un fauteuil doré, les pieds sur un tabouret doré, tenant un livre doré sur tranche et sur reliure, vêtue d'une robe dorée par devant, dorée sur les manches, dorée en haut, dorée en bas; coiffée d'une toque brodée en or; chargée de rubis, d'émeraudes, de saphirs, de perles, que cette femme est riche! »

La critique était juste. Mais, si Robert Lefèvre a souvent abusé de la facilité qu'il avait à peindre de riches accessoires, il ne faudrait pas en conclure qu'il se montra toujours inférieur dans ses tableaux officiels. Nous comprenons qu'on

(1) *Lettres à David sur le Salon de 1819*, p. 140.
(2) Salon de 1819, pages 137-138 du t. XXII des *OEuvres complètes* d'Étienne Jouy.

n'aime pas la plupart de ses grandes toiles d'apparat. Il ne nous semble pas surprenant que, lors de l'*Exposition des portraits du siècle,* le vicomte E.-M. de Vogüé soit passé indifférent, même dédaigneux, devant le Napoléon (1) de Robert Lefèvre « mou et noyé dans une graisse jaune ». Ce n'est pas dans ses portraits en pied que l'on découvrira le vrai talent de l'artiste, mais dans les simples études qu'il fit pour mettre en scène ses personnages historiques. Là, devant ces toiles de petite dimension, sans souci de l'effet, il retrouvait toutes ses précieuses qualités d'observateur. C'était bien l'homme qu'il étudiait, non l'acteur, qui poserait plus tard devant le public, gâté par le geste et compassé sous le poids de ses oripeaux.

Alors, bon copiste en face de la nature, il fixait exactement, avec des lignes précises et des couleurs vraies, la physionomie morale, ou le caractère historique propre à chaque modèle. C'est ce qu'il réussit parfaitement dans son Bonaparte du Musée de Lisieux, ou son Charles X, de la collection de M. Georges Villers, à Bayeux.

Voilà le général avec son habit vert, brodé d'or. Le collet rouge laisse voir la cravate noire, que dépasse un col de chemise légèrement rabattu et déjà froissé. Rien d'apprêté, comme on voit. Le héros est dans son négligé, et le peintre ne s'est pas donné beaucoup de peine pour les broderies et

(1) *Aux portraits du siècle,* par le vicomte de Vogüé; *Revue des Deux-Mondes* du 1ᵉʳ mai 1885.

les boutons d'or, largement indiqués. L'oreille n'est guère qu'ébauchée, et les cheveux se collent, éparpillés par la brosse, sur le front et les tempes. Mais les yeux d'un bleu vert fluide, profonds, incisifs, sont ceux d'un penseur, ou d'un observateur qui scrute quelqu'un jusqu'au fond de l'âme. Les lèvres, sculpturalement dessinées, sont tout un poème de volonté impérieuse. Quant à l'ensemble de la figure, c'est une transition entre Bonaparte maigre et Napoléon engraissé. Ce portrait, en buste, dans un petit cadre ovale, est d'une intensité de vie extraordinaire. Il nous paraît bien devoir être un de ceux qui se sont le plus fidèlement rapprochés du modèle.

L'étude en buste de Charles X n'est pas moins digne d'attention. Dans cette toile d'où sortirent les grands portraits en pied, le peintre a maintenu une savante harmonie entre le fini de la figure et les soins apportés aux habits royaux. Ceux-ci se composent d'un large manteau d'hermine jeté sur un vêtement de velours, aux plis soyeux, constellés de broderies. Le col du manteau monte jusqu'aux oreilles et s'ouvre sous le menton de manière à laisser voir une cravate blanche, dont les bouts descendent en cascades de dentelles jusqu'à une large croix du Saint-Esprit. Celle-ci est suspendue à un double collier qui s'étale sur la poitrine. Comme pour le fixer, sur l'épaule droite, s'épanouit une large opale dont les tons laiteux et bleuâtres ont des transparences douces, où semblent courir des reflets d'arc-en-ciel. Cet étonnant bijou et les flocons légers des tissus, qui

saupoudrent de leurs blancheurs la neige de l'hermine, sont rendus avec une perfection dont Rigaud pourrait être jaloux.

La figure n'est pas inférieure aux accessoires. Voilà bien cette longue tête de Charles X, dont le nez presque droit n'a conservé qu'un rudiment de l'arc bourbonnien. Les yeux noirs et grands sont superbes. Un coup de brosse a ramené des cheveux clairsemés sur de maigres favoris et quelque peu garni un front, qui se développe démesurément sans bosses géniales. La ressemblance doit être frappante; car il est visible que le peintre, résolu à être vrai, n'a songé nullement à flatter son modèle. Nous n'en voulons pour preuve que le dessin réaliste de la bouche. Voilà bien ces grosses lèvres sensuelles, dont l'inférieure descend, molle et sénilement pendante. C'est le trait saillant, avec la longueur du nez, dont la caricature devait s'emparer. Que l'on compare en effet la peinture de Robert Lefèvre avec la célèbre lithographie de Decamps: *Le Pieu Monarque*, et l'on pourra se convaincre que le portrait le mieux réussi est celui qui sait avouer les défauts que la caricature exagère (1).

Dans ces deux portraits, où il n'a cherché qu'à être exact sans se préoccuper de l'attitude à donner à ses personnages, Robert Lefèvre a montré ses véritables qualités. Ce ne sont toutefois que de modestes études. Et il sera tout à fait supérieur quand il aura devant lui des modèles qu'il repro-

(1) Voir encore, si l'on veut, cette image populaire de 1830 sur Charles X qui a pour légende : *Le grand Casse-noisette du 25 juillet.*

duira largement, du premier coup, tels qu'il les surprend dans la vie et dans le milieu, dénué de pompe et de solennité, où ils se contentent d'être simplement ce qu'ils sont tous les jours: des gens de talent ou d'esprit. C'est ainsi qu'il comprit et exécuta une série de chefs-d'œuvre, parmi lesquels nous signalerons seulement ses portraits de M. Delaville, ancien maire de Cherbourg, figure exquise où il y a autant de sérénité que d'intelligence; du peintre Pierre Guérin, de Robert Lefèvre par lui-même, et surtout de Vivant Denon, directeur des musées impériaux.

Imaginons ce dernier dans l'atelier de Robert Lefèvre et voyons ce qui va se passer entre le modèle et le peintre. Celui-ci, qui devait tant à son illustre protecteur, se gardera bien pourtant, comme Rigaud, toujours porté à idéaliser son homme, de sacrifier la ressemblance au désir de rendre une figure agréable. Réaliste avant le mot, il ne se souciera pas de corriger la nature et s'attachera, comme Troy, à la fidélité de l'imitation plastique.

Et en face du baron Denon, il y avait quelque courage pour l'artiste à rester implacablement exact. Car le directeur général des musées avait, dans ses traits, des défauts assez frappants pour que deux de ses contemporaines nous aient conservé, de sa laideur, un double témoignage peu discutable.

« Un de nos Français les plus aimables, écrit Mme Vigée Lebrun dans ses *Souvenirs* (1), non sous le rapport de la

(1) Page 246 du t. I de l'édition Charpentier, 1869.

figure, car M. Denon, même très jeune, a toujours été assez laid, ce qui, dit-on, ne l'a pas empêché de plaire à un grand nombre de jolies femmes. »

M^me la duchesse d'Abrantès dit encore de lui (1) : « Denon, laid, mais spirituel et malin comme un singe. »

A cette laideur, attestée par ces deux jolies femmes, il y avait donc un puissant correctif, dont le peintre ne manqua pas de se servir avec habileté : l'esprit, un esprit de tous les diables dont les preuves abondent. Car c'était chez Denon une vocation qui s'affirma dès ses plus jeunes années. Presque enfant, il aurait dû à cette verve étonnante d'être nommé gentilhomme ordinaire de Louis XV. Il paraît même qu'à Versailles (2), le roi, interrompant un courtisan qui lui racontait une histoire plaisante, mais mal débitée, se tourna tout à coup vers le jeune Denon en lui disant: « Allons, Denon, racontez-moi cela. » Lady Morgan, qui nous a conservé cette anecdote, apprécie plus loin, en quelques mots, le genre de talent de Denon : « Des bagatelles, légères comme l'air, prennent dans sa bouche un intérêt puissant. »

On devine ce que furent les séances de pose entre un tel modèle et le peintre dont il avait contribué à assurer le succès. Dans les intervalles où il se levait, tant pour se reposer que pour venir voir travailler l'artiste, que de piquants propos ne dut-il pas laisser tomber de ses lèvres ironiques ! Ce n'étaient pas seulement de brillantes impro-

(1) *Histoire des Salons de Paris*, p. 363 du t. V.
(2) *La France*, par lady Morgan, p. 307 et suiv. du t. II.

visations, des mots inédits ; car sa mémoire était meublée de drolatiques aventures, dont il avait été le héros ou le témoin. Il lui suffisait de faire un retour sur le passé pour y dénicher quelque désopilante histoire, comme la bévue de Mme de Talleyrand félicitant Denon de sa rencontre avec *Vendredi* pendant son voyage en Égypte (1).

Il y eut donc dans l'atelier du peintre des éclats de gaieté qui ajoutaient encore au rayonnement d'une physionomie tout animée de malice.

Mais, en psychologue accompli, le portraitiste n'a pas commis la faute de fixer sur le visage du baron Denon un de ces éclairs passagers de belle humeur.

Ce sont les habitudes du corps et du geste, résultant d'un état particulier d'âme, que Robert Lefèvre a eu la prétention d'éterniser sur sa toile. Observateur à la façon de Latour, lorsqu'il a regardé son modèle, ses yeux ne se sont

(1) Dans ses *Souvenirs* (p. 335 du t. II de l'édition Charpentier), Mme Vigée Lebrun nous raconte ainsi l'aventure: « M. de Talleyrand, donnant à dîner à M. Denon qui venait d'accompagner Bonaparte en Égypte, engagea sa femme à lire quelques pages de l'histoire du célèbre voyageur, auquel il désirait qu'elle pût adresser un mot aimable, et il ajouta qu'elle trouverait le volume sur son bureau ; madame de Talleyrand obéit, mais elle se trompe et lit une assez grande partie des aventures de Robinson Crusoé; à table la voilà qui prend l'air le plus gracieux et dit à Denon: « Ah! monsieur, avec quel plaisir je viens de lire votre voyage ! qu'il est intéressant, surtout quand vous rencontrez ce pauvre Vendredi ! » Dieu sait à ces mots quelle figure a dû faire M. Denon et surtout M. de Talleyrand ? Ce petit fait a couru l'Europe, peut-être n'est-il pas vrai ; mais, ce qui est incontestable, c'est que madame de Talleyrand avait fort peu d'esprit: sous ce rapport, à la vérité, son mari pouvait payer pour deux. »

pas arrêtés à la surface, « mais ont descendu au plus profond de lui-même pour l'en ramener tout entier ». Avec son portrait du baron Denon, ce n'est plus un homme qui sourit en disant un bon mot, c'est l'esprit fait homme. Il y en a partout dans cette physionomie endiablée, dans la finesse du regard et le pli du coin de l'œil, dans la bouche, malgré la grosseur des lèvres, dans la fossette du menton, dans ce nez, trop fort et raboteux, se ridant comme celui d'un chien qui va mordre. Et ce n'est pas seulement le conteur spirituel, c'est aussi l'artiste qu'était Denon avec ce front largement développé, cette chevelure intelligemment ébouriffée sans pose. Le costume et l'attitude à l'avenant. Le fameux directeur des musées est représenté en buste, le bras gauche appuyé sur une table. La main, étonnamment bien dessinée, tient un rouleau de papier et n'a pas l'air préoccupée de ce qu'elle fait. Son abandon naturel est en harmonie avec l'état méditatif de la tête, qui est bien celle d'un homme d'esprit qui réfléchit. Le vêtement avec collet de velours bleu, le col de la chemise rabattu sur une cravate blanche, arrêtée par un gros nœud, ont de la simplicité sans recherche. C'est exactement l'administrateur-artiste surpris dans l'intimité de son cabinet de travail. Et sur tout cela un coloris lumineux, vrai, brillant, qui fait valoir la saillie des reliefs et jette des reflets de santé sur le visage d'un homme resté jeune aux abords de la vieillesse.

Prudhon avait fait aussi le portrait de Denon vers la même époque. Mais les yeux du spirituel baron y sont

d'amour pour les jours ouvriers et mon habit d'amour des dimanches. » Pendant plus de neuf mois, l'enfant alla se promener journellement dans la campagne avec tout son attirail d'amour, un carquois sur l'épaule et son arc à la main. Et Mme de Genlis n'était alors qu'une petite fille de la très petite bourgeoisie !

Qu'on ne s'étonne pas, après cela, que Robert Lefèvre, à qui manquait l'esprit d'initiative, ait eu la déplorable idée d'exposer au Salon de 1795 le « portrait d'un enfant mort à six mois, sous la forme d'un petit ange ». Dans l'air qu'il respirait, il y avait toujours des ailes, que ce fussent celles d'un amour ou d'un ange. C'était une hantise, une suggestion, comme on dirait aujourd'hui. Vénus, l'Amour, les Grâces, voilà le monde factice, artificiel, l'ornière où il était embourbé et d'où il n'aura jamais la force de se dépêtrer. Et c'est avec ces réminiscences de la mythologie qu'il gâtera les qualités maîtresses de certains de ses portraits.

Un exemple :

Sous le premier Empire, probablement (1) vers 1813, un industriel fort intelligent, M. Langlois, fondateur de la

(1) Voici pourquoi cette date nous paraît probable :

M. Langlois, qui avait dirigé avec succès la manufacture de porcelaine de Valognes, et obtenu des mentions honorables aux expositions des produits industriels des années 1802 et 1806, se retira à Bayeux à l'expiration de la société, le 7 juin 1812. Libre de tout engagement, il s'y fixa et y établit, avec sa femme, la manufacture de porcelaine dans le local de l'ancien couvent des Bénédictines. Au passage de Marie-Louise à Bayeux, à son retour de Cherbourg, les deux industriels lui firent offrir deux vases dits

rapetissés, éteints et noyés dans les estompes d'une grâce maniérée.

Robert Lefèvre, auteur de piètres imitations du genre mythologique, aurait été bien incapable de lutter avec cet éminent artiste, surnommé le *Corrège français,* auquel nous devons ce pur chef-d'œuvre: *Le jeune Zéphyr se balançant au-dessus de l'eau.* Et, cependant, dans cette circonstance, il lui fut supérieur.

C'est que le peintre bayeusain a souvent excellé dans le portrait. C'était là son vrai domaine, et il y eût tenu certainement le premier rang, s'il n'avait compromis sa réputation par une production effrénée, qui lui attira quelquefois de cruelles critiques. Négligeant l'art pour le métier, il lui arriva de travailler trop vite, et, suivant les conventions, d'en donner, comme on dit, aux gens pour leur argent. Après avoir fait poser des souverains devant son chevalet, il ne dédaignait pas d'aller peindre à domicile des personnes de toute condition. Les notabilités des sciences, des lettres et des arts auraient dû lui suffire. Malheureusement il étendit sa clientèle jusqu'à toutes les classes de la bourgeoisie. Juges, avocats, notaires, commerçants, tout le monde eut l'honneur, plus ou moins rétribué, d'être fixé sur la toile par son pinceau. Une si vaste entreprise, plus ou moins industrielle, lui valut d'être qualifié malicieusement de *Van Dyck des Notaires* (1).

(1) Robert Lefèvre avait peint le portrait de Denis de Tillières, doyen des notaires de Paris. C'est là peut-être la cause occasionnelle du sobriquet

Cette production immodérée ne devait pas être la seule cause de discrédit du peintre, sinon auprès de ses contemporains, du moins pour la postérité. Comme nous l'avons vu, Robert Lefèvre avait peu d'invention, et, dans ses tableaux mythologiques ou religieux, il ne fut qu'un reflet des maîtres du genre. Un peu humilié peut-être de n'être toujours classé que parmi les bons portraitistes, il essaya plus d'une fois de donner à ses portraits l'importance, ou au moins l'apparence d'une composition. Mais cette tentative ne lui réussit pas. Comme il avait peu de ressources dans l'imagination, il ne sut pas se dégager de l'ambiance de mauvais goût dans laquelle il avait fait ses premières études. Par sa jeunesse, il appartenait encore à cette école déplorable où un portraitiste, pour ne pas rester au-dessous de la dignité royale, se croyait obligé de représenter les quatre filles de Louis XV en *déesses des quatre éléments.*

C'était le temps aussi, où, même dans la vie privée, on confectionnait pour les petites filles des habits d'amour couleur de rose. « J'avais, dit Mme de Genlis dans ses *Mémoires* (1), de petites bottines couleur de paille et argent, mes longs cheveux abattus et des ailes bleues. On trouva que l'habit d'amour m'allait si bien qu'on me le fit porter d'habitude ; on m'en fit faire plusieurs. J'avais mon habit

qu'on lui donna. — Dans le roman d'Edmond de Goncourt: *Chérie* (éd. Charpentier, 1884, p. 248), il est fait mention de ce portrait qui fut lithographié par Mauzaisse.

(1) *Mémoires de Mme de Genlis*, t. I, p. 75 et suiv,

fameuse fabrique de porcelaine de Bayeux, chargea Robert Lefèvre d'exécuter le portrait de ses trois enfants, avec prière de les grouper dans le même cadre. Pour un portraitiste de la valeur de Robert Lefèvre, la besogne se présentait sous les meilleurs auspices; car les trois modèles étaient charmants. Il y avait d'abord une toute jeune fille aux cheveux noirs abondants, puis deux jeunes garçons non moins jolis, deux adolescents aux traits presque féminins. Cette dernière circonstance fut probablement la cause de la regrettable invention qui surgit tout à coup dans la cervelle du peintre. Après avoir fait placer la sœur entre les deux frères, dans une pose naturelle, si Robert Lefèvre se fût contenté de les copier simplement, avec les ressources sobres et justes de la palette qui nous a valu l'exquis portrait de Pierre Guérin, il nous eût gratifié d'un nouveau chef-d'œuvre.

Malheureusement la belle vision de ces trois adolescents,

« *Jassemins-Médicis* » par leurs enfants dont l'aîné, élève du Lycée de Caen, adressa un discours à l'Impératrice.

Le discours se terminait par cette requête :

« Puissiez-vous, Madame, en agréant ce faible hommage d'amour et de respect, que nous vous présentons au nom de nos parents, mettre le comble à leurs vœux en leur permettant de donner à leur établissement le titre de *Manufacture Impériale et Royale de Votre Majesté.* »

Ce vœu fut exaucé, et, tout fier de cette qualification accordée à sa manufacture, l'industriel voulut probablement avoir le portrait des trois enfants qui l'avaient sollicitée. L'âge du fils aîné, qui prononça le discours, est bien d'ailleurs celui d'un lycéen qui fait sa rhétorique.

(Voir *Journal du Calvados*, du 6 novembre 1843).

aux fraîches carnations, ramène l'artiste troublé au monde artificiel de sa jeunesse. Il voit rose ; il croit entendre le bruit d'ailes de M^{me} de Genlis, il broie sur sa palette les tons les plus tendres de Watteau et de Boucher, et il se réjouit, au lieu d'un simple portrait, de pouvoir donner un pendant à son *Amour aiguisant ses traits* ou à sa *Vénus désarmant l'Amour*. Tout enivré par ce rêve, il trébuche dans l'horrible joli, inventé par une mode qui resta constamment en opposition avec la nature.

Voici donc ce qu'il imagine. Au centre de sa toile, il place la jeune fille debout, les bras nus, vêtue d'une robe blanche, aux plis antiques, serrée sous les seins par une mince ceinture. Les cheveux noirs, abondants, dénoués, flottent librement et serpentent sur les épaules. De la main gauche, l'adolescente soulève un coin de son vêtement, qui fait poche, pour emmagasiner des roses ; la main droite, légèrement repliée, y va chercher une des fleurs. Ce détail n'est pas indifférent, c'est un symbole : car la jeune fille représente l'*Innocence*. Près d'elle, à sa gauche, son frère aîné, habillé d'une tunique à la romaine, agrafée sur l'épaule nue, se met un doigt sur la bouche, pour personnifier la *Discrétion*. Enfin, le plus jeune garçon, la tête inclinée sur l'épaule de sa sœur, se penche en cherchant, de la main droite, un point d'appui sur le haut du bras de la jeune fille. Celui-là est tout nu, sauf une draperie qui arrive à point pour satisfaire la pudeur classique. Mais s'il n'a pas de vêtement, soyez certain qu'il a ses attributs, des ailes,

qui lui battent sur le dos. N'allez donc pas croire que c'est un petit Langlois. C'est bien l'Amour par un grand A. Et, avec son frère et sa sœur, il complète la composition qui s'appelle: *L'Amour, l'Innocence et la Discrétion.*

Et dire que ce portrait de famille serait peut-être une des meilleures toiles de Robert Lefèvre, si l'artiste s'était résigné à couper les ailes de son Amour pour l'habiller, lui, son frère et sa sœur, avec les vêtements bourgeois du premier Empire. Car les têtes sont jolies, parfaitement dessinées ; et la jeune fille, bien posée, avec ses bras élégants et ses mains finement modelées, est une figure incontestablement gracieuse.

Mais ne jetons pas trop la pierre au peintre ; car on pourrait facilement lui trouver des circonstances atténuantes dans le mauvais goût du jour. Même en 1820, dans un compte-rendu de l'exposition, un élève de David, J. Delécluze, sous forme de boutade (1), reprochait au portrait l'exactitude minutieuse avec laquelle il imite la nature. Il donnait l'alarme aux peintres d'histoire. Et pour les ramener, selon lui, dans la bonne voie, il leur citait le passage d'un écrivain anglais, où il était question d'un tableau dans lequel on avait représenté un brave père de famille sous les traits d'Hector, sa femme en princesse troyenne, son fils avec le costume du jeune Astyanax.

« Cette scène de famille, d'un goût nouveau, concluait

(1) *Revue universelle des arts,* t. XVIII, p. 236 et suiv.

l'auteur, m'a fait tant de plaisir que j'ai pensé qu'elle méritait une mention particulière. Je voudrais que ce genre de peinture devînt à la mode. Si, au lieu de garnir un appartement de portraits séparés, on réunissait toute une famille dans un seul cadre, où elle serait représentée sous un emblème historique, assorti à son rang et à son état, les portraits, aujourd'hui méprisés généralement et à juste titre, pourraient devenir d'une valeur réelle pour le public ; par ce moyen, on encouragerait les peintres d'histoire... »

Ne croirait-on pas que Robert Lefèvre ait voulu se conformer strictement à ces prescriptions en réunissant, sous la forme d'une allégorie, les trois enfants Langlois? Sauf les défaillances, qui résultaient d'une production trop hâtive, les erreurs du peintre bayeusain ont donc, la plupart du temps, leur excuse dans les déplorables théories artistiques de son époque. On ne pourrait donc lui reprocher que d'avoir été trop de son temps.

Comme portraitiste, tous ses contemporains lui reconnaissent un talent indiscutable (1). Mais, dans ce genre

(1) Dans ses *Études sur les beaux-arts,* voici ce que dit Guizot, à propos des œuvres exposées au Salon de 1810 par notre peintre : « Robert Lefèvre n'est resté en arrière de personne. *Son portrait en pied de M*me *la comtesse D**** est charmant ; la pose est agréable, la couleur vive, le fond et les accessoires bien entendus. Celui de *S. M. l'Empereur* et la *Tête d'étude* qui s'y rapporte sont d'une ressemblance frappante et peints à merveille ; j'en pourrais citer plusieurs autres où l'artiste a soutenu dignement sa réputation. »

« Pourrais-je oublier M. Lefebvre, dit le critique du *Pausanias français*

même, il n'eut pas toujours le souffle nécessaire pour se maintenir à une égale hauteur. Ce n'étaient pas cependant les ailes qui lui manquaient. Malheureusement, ces attributs de l'Amour, plus ou moins bien attachés, ne sont pas de force à soutenir leur homme. Ce qui lui fit toujours défaut, ce fut ce coup d'aile, qui permet au génie de prendre son essor et de planer au-dessus des conventions d'école ou des caprices de la mode.

ou *Description du Salon de 1806,* l'un de nos meilleurs peintres de portraits, dont le pinceau est si moelleux, dont la couleur a tant de charmes ? »

Dans la page 256 du t. VII de ses *OEuvres complètes,* Étienne Jouy écrit : « Robert Lefèvre, qui vivra par ses portraits, comme ses portraits feront vivre ceux qu'ils représentent. »

Nous pourrions multiplier les citations.

APPENDICE

I.

Tableaux exposés aux Salons par Robert Lefèvre

d'après les livrets des anciennes Expositions, depuis 1791 jusqu'en 1827

1791

N° 37. Des jeunes filles apportant des offrandes à Vénus, et l'Amour porté par les Grâces. — N° 51. Vénus embrassant l'Amour. — N° 53. Vénus enlevant les armes de l'Amour. — N° 108. Une jeune personne en Bacchante. — N° 666. Une jeune dame jouant de la harpe. — N° 688. Portrait d'une femme tenant son enfant dans les bras.

1795

N° 313. Vénus qui désarme l'Amour. — N° 314. Une Bacchante jouant avec un Satyre, un Amour lui tire les oreilles, deux autres enfants le tirent par la queue (Esquisse). — N° 315. Tête d'Héloïse en pleurs tenant une lettre d'Abélard. — N° 316. Portrait d'une femme serrant son nourrisson dans ses bras. — N° 317. Tête d'étude dans le costume antique. — N° 318. Portrait d'une jeune personne qui se regarde dans un miroir. — N° 319. Portrait d'une

femme, les bras croisés. — N° 320. Portrait d'un homme et de son cheval, en pied. — N° 321. Portrait d'un enfant mort à six mois (Il est sous la forme d'un petit ange).

1796

N° 270. Deux portraits en pied, *même numéro*. — N° 271. Portrait d'un artiste jouant la comédie. — N° 272. Portrait d'une jeune personne. — N° 273. Portrait d'homme. — N° 274. Portrait de deux sœurs, *même numéro*. — N° 275. Portrait d'homme.

1798

N° 260. L'Amour aiguisant ses flèches (Ce tableau est un prix d'encouragement obtenu dans un des concours). — N° 261. Portrait du citoyen Laquiante. — N° 262. Portrait de l'auteur par lui-même. — N° 263. Portrait de femme.

1799

N° 194. Andromède attachée à un rocher par l'ordre de Junon, pour être dévorée par un monstre marin. L'Amour pleure sur le sort qui attend cette malheureuse victime. — N° 195. Le portrait d'un chasseur se reposant et caressant son chien. — N° 196. Portrait de la mère de la citoyenne Devienne. — N° 197. Plusieurs autres portraits, *sous le même numéro*.

1801 (an IX)

N° 287. Portrait du citoyen Guérin. — N° 288. Un petit tableau de famille. — N° 289. Portrait d'une femme appuyée sur un tertre et tenant un portrait dans sa main.

1802

N° 245. Les Callipyges grecques (Sujet tiré d'*Athénée*). — N° 246. Les regrets (Tête d'expression). — N° 247. Portrait d'un amateur des beaux-arts. — N° 248. Portrait d'une dame tenant un livre de croquis. — N° 249. Plusieurs portraits, *sous le même numéro*.

1804

N° 386. Portrait en pied d'une dame vêtue de velours noir, se reposant sur un tertre et tenant son chapeau (Cette petite toile aujourd'hui au Musée de Caen, fut très remarquée et confirma la réputation de Robert Lefèvre comme portraitiste). — N° 387. Portrait de M. de Mazzaredo, fils de l'amiral espagnol. — N° 388. Portrait de Carle Vernet, peintre de bataille. — N° 389. Portrait de Van Daël, peintre de fleurs. — N° 390. Portrait d'Hyacinthe Gaston, traduisant l'*Énéide*. — N° 391. Portrait de M. de la Chabeaussière, homme de lettres. — N° 392. Portrait de M. Théremin. — N° 393. Portrait de M. Desnoyers, graveur. — N° 394. Une tête d'étude, exprimant le désir. — N° 395. Étude d'enfant tenant des fruits.

1806

N° 442. Portrait en pied de S. M. l'Empereur et Roi (Ce tableau est destiné à orner la salle des séances du Sénat conservateur). — N° 443. Portrait d'une dame avec son fils. — N° 444. Portrait de M. Bouilly, littérateur, composant *l'Abbé de l'Épée*. — N° 445. Portrait de M. Bertin, peintre de paysage. — N° 446. Plusieurs portraits, *sous le même numéro*.

1808

N° 509. Portrait en buste de S. M. l'Empereur et Roi. — N° 510. Portrait en buste de S. A. I. Madame Mère (Ce portrait est l'étude de celui fait en pied pour S. M. le roi d'Espagne). — N° 511. Portrait en pied de S. A. I. la princesse Borghèse (Ce portrait est l'étude de celui fait en pied pour S. M. l'Empereur). — N° 512. Portrait en pied de S. A. S. Monseigneur l'archi-trésorier de l'Empire. — N° 513. Portrait en buste de S. E. Monseigneur le Ministre du Trésor public (Ce portrait est l'étude de celui fait en pied pour S. M. l'Empereur). — N° 514. Portrait en buste de M. Le Couteux de Canteleux, sénateur. — N° 515. Portrait en buste de M. Lebrun de Rochemont, sénateur. — N° 516. Portrait en buste de M. le général Lebrun, aide de camp de S. M. l'Empereur. —

N° 517. Portrait de M. Denon, directeur général du Musée (Musée de Versailles). — N° 518. Portrait en pied d'une dame dans un paysage. — N° 519. Portrait en pied d'une dame tenant un porte-crayon et un cahier de dessins. — N° 520. Portrait d'une dame appuyée sur un coussin de velours vert. — N° 521. Portrait avec mains de M. Cochu, avocat au Conseil. — N° 522. Portrait en buste de l'auteur. — N° 523. Plusieurs portraits, *même numéro*.

1810

N° 692. Portrait en pied de S. M. l'Empereur et Roi. — N° 693. Étude pour les portraits de l'Empereur, que l'auteur a exécutés. — N° 694. Portrait en pied de M. le comte de Montesquiou, grand chambellan de l'Empire (Ce tableau a été exécuté par ordre du gouvernement). — N° 695. Portrait en pied de Mme la comtesse de D***. — N° 696. Vénus désarmant l'Amour (L'esquisse de ce tableau a été exposée au Salon de 1795). — N° 697. Psyché. — N° 698. Portrait de Grétry. — N° 699. Portrait de S. A. I. le grand-duc de Wurtzbourg. — N° 700. Portrait du général Boyer. — N° 701. Plusieurs portraits, *même numéro*.

1812

N° 778. Phocion. — N° 779. Portrait en pied de S. M. l'Empereur et Roi. — N° 780. Portrait en pied de S. M. l'Impératrice. — N° 781. Portrait en pied de M. le maréchal duc de Reggio. — N° 782. Portrait en pied d'un magistrat vêtu d'une simarre de velours noir. — N° 783. Portrait en pied de Mme la comtesse de Périgord, princesse de Courlande. — N° 784. Portrait en pied de Mme la comtesse de Walther. — N° 785. Portrait en pied de Mme de la Marre. — N° 786. Portrait de S. A. S. le prince archi-trésorier. — N° 787. Portrait en pied du fils de M. le duc d'Abrantès. — N° 788. Portrait en buste de S. A. Royale le Prince primat. — N° 789. Le buste-étude du portrait de S. M. l'Impératrice. — N° 790. Le portrait en buste d'un colonel de cuirassiers. — N° 791. Le portrait-buste de M. de Dampmartin. — N° 792. Plusieurs portraits, *même numéro*. — N° 793. Portrait fait après la mort de M. le baron de Bourgoin, ministre plénipotentiaire de

S. M. l'Empereur et Roi, près le roi de Saxe. — N° 1325. Portrait en pied de M. Grétry. — N° 1326. Portrait en pied de M^{me} la comtesse Saint-Hilaire.

1814

N° 795. Portrait de S. M. Louis XVIII (Ce portrait a été fait sans séance et entièrement de mémoire). — N° 796. Portrait en pied d'un magistrat. — N° 797. Portrait en pied d'une dame vêtue de velours noir. — N° 798. Portrait en pied d'une dame avec son enfant qu'elle vient de baigner. Elle est assise sur le bord d'un fleuve; les vapeurs de l'atmosphère indiquent la chaleur d'une belle soirée. — N° 799. Portrait en pied d'un acteur du théâtre français. Il étudie un rôle dans la campagne. — N° 800. Portrait en buste de S. S. le Pape Pie VII (Peint d'après nature, pendant son séjour à Paris). — N° 801. Portrait en pied d'une dame avec sa fille. Elle est dans la campagne, d'où l'on voit un port de mer. — N° 802. Portrait d'un maréchal de camp en colonel de cuirassiers. — N° 803. Portrait de M. Carle Vernet, peintre de bataille. — N° 804. Portrait de M. Monsigny, compositeur de musique. — N° 805. Plusieurs portraits, *même numéro*.

1817

N° 652. Portrait en pied de Sa Majesté en habits royaux. — N° 653. Portrait du Roi (Ces deux tableaux ont été ordonnés par le Ministère de la Maison du Roi). — N° 654. Portrait en pied de M^{me} la princesse Bariatinsky, avec sa petite-fille, dans le costume russe. — N° 655. Portrait de feu M. le marquis de Lescure, général en chef des Vendéens, en 1793 (Tableau ordonné par le Ministère de la Maison du Roi). — N° 656. Plusieurs portraits, *même numéro*.

1819

N° 957. Portrait de S. M. — N° 958. Portrait de feu le marquis de Lescure, général en chef des Vendéens, en 1793. — N° 959. Portrait de M. de Sommariva, chef d'escadron dans la garde

royale. — N° 960. Abélard. — N° 961. Héloïse. — N° 962. Portrait en pied de Mme la comtesse d'Osmond. — N° 963. Portrait du prince de Solms. — N° 964. Plusieurs portraits, *même numéro.*

1822

N° 1103. Roger délivrant Angélique. — N° 1104. Portrait de Malherbe. — N° 1105. Portrait de M. le marquis de Fontanes, dans le costume de grand-maître de l'Université, faisant une distribution de prix (Commandé pour la salle du Conseil royal de l'Instruction publique) (M. I.). — N° 1106. Portrait de M. le vicomte d'A....., dans un site de la Suisse. — N° 1107. Portrait de Mgr le duc de Berry, peint de mémoire, après la mort de S. A. R. — N° 1108. Un prêtre grec, d'après nature. — N° 1109. Plusieurs portraits et études, *même numéro.*

1827

N° 889. Le Christ en Croix. — N° 890. Portrait en pied du Roi, en uniforme de colonel général de la garde. — N° 891. Portrait de Mgr l'archevêque de Bourges. — N° 892. Portrait de Mme L. F. — N° 1527. Portrait de Mme B. — N° 1528. Portrait du docteur L***. — N° 1529. Plusieurs portraits, *même numéro.* — N° 1724. La Vierge portée au ciel par des anges (Tableau commandé pour le maître-autel de Fontenay-le-Comte) (M. I.).

II.

Tableaux, études, esquisses, dessins et croquis de Robert Lefèvre
ou Gravures et Lithographies d'après le même peintre,
qui se trouvent dans des collections publiques ou chez des particuliers (1)

AIREL (Manche)

COLLECTIONS PARTICULIÈRES: M. G. du Boscq de Beaumont, au château du Mesnil-Visey : *Portrait d'un enfant*, pastel ; — *Un caniche*, camaïeu.

AMIENS

MUSÉE : *Portrait de Joséphine;* — *Portrait de Louis XVIII.*

ANVERS

MUSÉE : *Portrait de Van Daël.*

AVIGNON

MUSÉE : *Portrait du comte d'Augier.*

(1) Ce n'est pas ici un catalogue complet des œuvres de Robert Lefèvre, mais une simple liste de celles que nous savons être conservées, soit dans des musées, soit dans des collections particulières. Comme les tableaux à l'huile tiennent la plus grande place dans cette nomenclature, nous ne mentionnerons que les pastels, dessins originaux, ou gravures et lithographies d'après le maître.

BAYEUX

Musée et Collection Doucet: *Descente de croix*, d'après Annibal Carrache; — *Vénus et l'Amour*; — *Une bacchante*; — *Portrait du député Manuel*; — *Portrait de Robert Lefèvre par lui-même*, lith. de Delpré.

Collections particulières: M. Saint-Ange Duvant: *Portrait de Robert Lefèvre (très jeune), par lui-même*. — Mlle Doucet: *Portrait de l'impératrice Joséphine*, en pied. — Georges Villers: *Portrait de Charles X* (acheté à la vente Villers, en 1901, par M. Malherbe, marchand d'antiquités).

BERLIN

Au Palais du Roi : *Portrait de Louis XIV* (Cette indication est donnée par M. Th. Lejeune, à la page 148 du t. III de son *Guide théorique et pratique de l'amateur de tableaux*. Ne s'agirait-il point plutôt d'un portrait de Louis XVIII?); — *Portrait de l'impératrice Joséphine*.

CAEN

Musée: *Jésus en croix*; — *Portrait de Robert Lefèvre par lui-même*; — *Les trois Grâces*; — *Portrait de Fleuriau*; — *Portrait de Mme Récamier*; — *Portrait de femme*, en pied; — *Le Lever de Vénus*; — *Souvenir du chapeau de paille de Rubens*; — *Portrait de Monsigny*; — *Portrait de Grétry*; — *Portrait du baron Denon* (liste dressée d'après le catalogue publié en 1899).

Dans les greniers du Musée: *Deux amours s'embrassant*; — *Tête de Grec*; — *Portrait de Robert Lefèvre, d'après lui-même*, par Élouis; — *Id.*, par Henriot; — *Portrait de la belle-sœur de Robert Lefèvre, d'après lui-même*, par Élouis; — *Portrait d'une famille comprenant le père, la mère et une petite fille*; — *Tête d'étude d'ange*; — *Portrait de Fontanes*; — *Portrait du duc de Berry*; — *Portrait de Malherbe*, sur bois; — *Portrait de Pie VII*; — *Portrait de Mlle Caffarelli*; — *Portrait d'une famille*, costume Empire; — *L'amour maternel*; — *Études de têtes*, sur la même toile; — *Le Chapeau de paille, d'après la copie de Robert Lefèvre*, par Mme Horeau; — *Tête de saint Pierre*, étude pour le Christ en croix.

Bibliothèque: *Portrait de Malherbe*, en pied ; — *Id*., sépia; — *Sainte Famille*, beau dessin à la sépia, rehaussé de gouache, acheté en 1900, pour la Bibliothèque de Caen, à la vente de la collection du marquis de Chennevières ; — *Sainte Famille*, dessin à la plume, avec cette dédicace mss. au crayon : « Hommage d'amitié offert à son compatriote, M. P.-A. Lair, par Robert Lefèvre. A Caen, le 15 septembre 1828. » ; — *Apothéose de saint Louis*, lavis au bistre ; — *L'Assomption*, mine de plomb ; — *L'Assomption de la Vierge*, ordonnée pour le maître-autel de Fontenay-le-Comte, grav. au trait, C. Normand sc., avec cette dédicace au crayon : « Hommage offert à Monsieur Trébutien par l'auteur. A Caen, 18 septembre 1828. Robert Lefèvre. » ; — *Christ en croix*, gravure au trait avant la lettre, avec cette dédicace au crayon : « Hommage offert par l'auteur à Monsieur Pierre-Aimé Lair. A Caen, 15 septembre 1828. Robert Lefèvre. » ; — *L'Amour aiguisant ses traits*, grav. color. ; — *L'Amour et la Fidélité*, lith. Chalopin; — *Vénus désarmant l'Amour*, Aug. Desnoyers sculpsit, 1799 ; — *Portrait de Charles X*, en buste, uniforme d'officier général. P. Sudré lithogr., 1825 ; — *Id*., impr. litho. de Mlle Formentin ; — *Portrait de la duchesse d'Angoulême*, en buste ; impr. litho. de Mlle Formentin ; — *Portrait de la duchesse de Berry*, en buste; Belliard del., lith. de Delpech ; — *Portrait de M. de Marchangy*, avocat général à la Cour de cassation; dess. par Mlle Th. Sandrié; impr. litho. de Mlle Formentin ; — *Portrait de Carle Vernet*, en buste ; lith. de Langlumé ; — *Étude au crayon noir*, datée du 13 septembre 1781 ; donnée à la Bibliothèque par M. Le Somptier.

Collections particulières: M. Alfred Le Cavelier: *Portrait des enfants de M. Langlois*. — M. Dumaine (rue Grusse): *La lecture en famille*, sur bois, provenant de la collection Gaugain. — Au presbytère de Notre-Dame: *Madeleine, Ecce homo, Mater dolorosa, Christ* en buste, étude pour le *Christ en croix*. — Chez les héritiers de M. d'Annoville, ancien président de la Société de tir de Caen: *Portrait de la grand'mère de M. d'Annoville ;* — *Portrait de M. de Beaumont.* — M. de la Groudière: *Un garde-côte.* — Mme la comtesse d'Angerville: *Portrait de M. Houssaye de Conteville;* — *Portraits de M. et Mlle de Conteville ;*— *Portraits de MM. de Conteville, père et fils,* tableau connu sous le nom de *L'Homme à la charrue.* — M. Ch. Hettier: *Fleurs,* panneaux. — Mlle de Saint-Jean (rue

d'Auge): *Un gentilhomme jouant au tric-trac* (portrait du grand-père de M{{lle}} de Saint-Jean), toile signée; — *Portrait d'un jeune homme*, fils du précédent; toile non signée, mais très certainement peinte par Robert Lefèvre. — M{{lle}} Adine Le Page: *Tête de jeune fille*, étude.

CHERBOURG

Musée: *Portrait de Louis XVI*, en buste, 0m58 sur 0m72.

Bibliothèque : *Portrait de M. Augustin Asselin*, ancien maire de Cherbourg et membre du Conseil des Cinq-Cents, en buste, 0m58 sur 0m72; signé : « Robert Lefèvre, fecit, an 7. » M. Asselin est représenté en costume de membre du Conseil des Cinq-Cents, avec le manteau rouge soutaché de noir, et les cordons et glands d'or. Ce magnifique portrait, donné par la famille de M. Asselin, orne la principale salle de la Bibliothèque de Cherbourg. Il en est fait mention dans le préambule de l'excellent *Catalogue méthodique de la Bibliothèque de Cherbourg*, publié par M. G. Amiot, bibliothécaire-archiviste.

Salle des délibérations du Conseil municipal: *Portrait de M. Pierre-Joseph Delaville*, ancien maire de Cherbourg. Cette excellente peinture ne porte ni date, ni signature, mais tous les artistes qui l'ont vue sont unanimes à l'attribuer à Robert Lefèvre.

Collections particulières : M. Boullement d'Ingremard, avocat à Cherbourg, rue de la Marine, 15: *Portrait de M{{lle}} Germaine-Françoise Maurice, femme de M. Edme Jolivet de Riencourt, entrepreneur des travaux de la rade de Cherbourg;* toile de 0m90 sur 0m72, non signée. — M{{me}} Paul Asselin, à Cherbourg, rue du Chantier, n° 42: *Portrait de M. François-Justin Asselin*, frère de l'ancien maire de Cherbourg, à l'âge de 16 ans environ; toile de 0m39 sur 0m47, non signée. — M. Ameline, juge au tribunal civil de Cherbourg, place Napoléon: *Portrait de M. François-Justin Asselin, à l'âge de 40 ans environ*, toile de 0m50 sur 0m61. Dans la marge, à gauche du personnage, on a tracé cette dédicace, non signée : « Amicus amico. » — M. Amiot, bibliothécaire-archiviste, à qui nous devons de précieux renseignements sur les travaux exécutés à Cherbourg par Robert Lefèvre, pense avec raison, croyons-nous, que l'on doit aussi attribuer à cet artiste un por-

trait (vigoureuse exquisse) d'un sculpteur cherourgeois deb talent, Pierre Fréret, né à Cherbourg en 1714 et mort dans la même ville en 1782.

COUTANCES

Musée : *Portrait en pied de Charles-François Lebrun, duc de Plaisance, archi-trésorier;* toile de 2ᵐ 73 sur 2ᵐ 47, signée : « Robert Lefèvre, fecit, 1807. » Ce magnifique portrait, dont le costume est d'une richesse incomparable, a été donné à la ville de Coutances, en 1847, par la famille du duc de Plaisance. Il a figuré à l'Exposition centennale de l'Art français, en 1900, sous le n° 415.

Collections particulières : Mlle de la Morinière: *Portrait d'une dame d'Annoville;* — *Portrait en pied de M. du Mesnil, en officier de l'ancien régime.*

DONVILLE (Manche)

Collections particulières : Commandant Aubert: *Portrait d'un jeune enfant.* Magnifique peinture signée : « Robert Lefèvre, 1811. »

ÉVREUX

Collections particulières : M. Paullet fils: *Portraits de M. Paullet, médecin-major de la Garde impériale, et de Madame Paullet.* Signés. D'après une note, qui nous a été obligeamment communiquée par M. Chassant, conservateur du Musée d'Évreux, ces portraits, d'une facture remarquable, ont dû être envoyés, de chez M. Paullet fils, à Paris, où ils ont été probablement vendus.

LISIEUX

Musée: *Portrait du général Bonaparte,* en buste ; toile ovale de 0ᵐ 64 sur 0ᵐ 53. Acquis par la ville de Lisieux le 6 avril 1839.

MONDEVILLE (Calvados)

Collections particulières : M. Douesnel, maire de Mondeville: *Portrait de Mlle L. de Grosourdy.*

MOON-SUR-ELLE (Manche)

Collections particulières : M. Max Regnouf de Vains: *Grisailles*, exécutées par Robert Lefèvre pour le manoir d'Airel, et ornant aujourd'hui le salon du château de Moon-sur-Elle.

ORLÉANS

Musée: *Portrait de Pierre Guérin*. « Sa taille était petite, dit la *Nouvelle Biographie générale* à l'article P. Guérin, et sa constitution plus que délicate. Sa physionomie, d'une extrême finesse, a été bien reproduite dans le portrait en pied peint par Robert Lefèvre. »

PARIS

Musée du Louvre: *L'Amour désarmé par Vénus*, signé, à gauche : « Robert Le Fèvre, invt et pxit. » 1m84 sur 1m30.

Galerie du Théatre-Français : *Portrait de l'acteur Armand*. « Ce portrait un peu sec, dit P. Marmottan dans l'*École française de peinture*, quoique présentant une grande pureté de lignes et d'harmonie dans la physionomie. »

A la Ville de Paris: *Portrait de Napoléon Ier*, en pied. Ce portrait a figuré, sous le n° 414, à l'Exposition centennale de l'Art français en 1900.

SAINT-LO

Musée: *Portrait de Louis XVIII*, en pied.

SAINT-PAIR (Manche)

Collections particulières: Mme Charles Dupont d'Aisy: *Portrait de Mme Robert Lefèvre par son mari*, panneau.

TOULON

Musée : *Portrait de Louis XVIII*, en pied.

VERSAILLES

Musée: *Portrait de Napoléon* (n° 4698). L'empereur est représenté debout près d'une table où sont posés les Commentaires de César et les Grands Hommes de Plutarque; — *Portrait de l'Empereur* (n° 5134), couvert du manteau de velours semé d'abeilles d'or, couronne en tête, sceptre en main, ayant près de lui le globe et la main de justice; — *Portrait de Marie-Julie Clary, femme de Joseph Bonaparte*, tenant par la main sa fille aînée (n° 4714); — *Portrait de Marie-Pauline Bonaparte, princesse Borghèse*, en pied (n° 4711); — *Portrait de Régnier, duc de Massa* (n° 4720); — *Portrait de Savary, duc de Rovigo* (n° 4731); — *Portrait d'Augereau* (n° 1129); — *Portrait de Oudinot* (n° 1157); — *Portrait de Tharreau* (n° 4778).

Dans *L'Art français sous la Révolution et l'Empire*, Fr. Benoit indique aussi, comme exposés au Musée de Versailles, les portraits de *Denon* et de *Lucien Bonaparte*.

Bibliothèque : *Portrait du général comte Wathiez*, à mi-corps, en uniforme de général; signé: « Robert Lefèvre, fecit, 1819 »; 0m70 sur 0m58. Au-dessous du portrait on a placé, avec une inscription, la balle dont le général fut frappé au combat de Burgos.

Avant de terminer cet appendice, nous conseillerons à toute personne qui s'intéressera à l'œuvre de Robert Lefèvre, de consulter le *Catalogue des tableaux, portraits, études, esquisses de M. Robert Lefèvre*, dressé, après sa mort, pour la vente de son cabinet en mars 1831. On y rencontre des numéros très curieux, relatifs au débutant et au peintre de paysage, genre que Robert Lefèvre cultiva rarement.

Citons entre autres les quelques numéros suivants:

9. « Jeune fille près de son lit et caressant deux colombes. Ce tableau est le premier sujet traité par M. Robert Lefèvre. Il le fit avant d'entrer à l'école de Regnault. H. 60, l. 38 ». — 115. « Vue du Havre, prise du petit pont du port, et à l'effet du soleil couchant. Les premiers plans sont ornés de barques et de vaisseaux, en partie dans la demi-teinte. T. l. 22, h. 14 ». — 116. « Paysage

au soleil couchant; sur un tertre élevé, le peintre a placé deux figures assises ; plus loin, des eaux tranquilles réfléchissant des arbres et une fabrique construite sur une colline; les fonds offrent des plaines ; le ciel est chargé de nuages ».

Ajoutons enfin que, si oublié et dédaigné qu'on veuille bien le représenter, Robert Lefèvre fait encore assez bonne figure dans nos ventes modernes. Exemples :

A la vente Souty, 22 janvier 1863, un portrait de Napoléon I^{er} par R. Lefèvre a été vendu 2.420 francs (Voir, au nom de R. Lefèvre, l'appendice général du t. III du *Guide théorique et pratique de l'amateur de tableaux*, par Théodore Lejeune).

A la vente de la galerie de M. Arsène Houssaye, les 22 et 23 mai 1896, le n° 69 du catalogue : *Portrait présumé du Roi de Rome avec M^{me} de Mesgrigny, attribué à Robert Lefèvre*, a été vendu 700 francs (Pages 551-552 de la *Gazette des Ventes* de la *Revue biblio-iconographique* par P. Dauze, 3^e année, 2^e série, 1895-1896).

A la vente de la collection du marquis de Chennevières, du 4 au 7 avril 1900, le n° 670 du catalogue de la deuxième vente : *Un jeune homme et une jeune femme dans un tilbury*, a été vendu 471 francs. Ce dessin en hauteur à la sépia, rehaussé de gouache, avait été détaché de l'album de M^{me} de Mirbel.

TABLE DES MATIÈRES

LA VIE

 Pages

I. Les débuts à Caen et au manoir d'Airel. — L'entrée à l'atelier de Regnault. — Salons de 1791 et années suivantes. — La Société philotechnique 5

II. Le tableau de *Bonaparte et Berthier* à la bataille de Marengo. — Violente polémique avec la femme du peintre J. Boze . . 36

III. Curieuse histoire d'un portrait de Bonaparte exécuté pour la ville de Dunkerque. — Vivant Denon, distributeur des commandes de l'État. — Robert Lefèvre, portraitiste de la Cour sous l'Empire et la Restauration 62

IV. Le tableau du *Christ en Croix* et les missionnaires du Mont-Valérien. — Prétendue avarice de Robert Lefèvre. — Caractère de l'artiste. — Son suicide 96

L'ŒUVRE

I. Le peintre de genre et d'histoire 121

II. Le portraitiste 139

APPENDICE

I. Tableaux exposés aux Salons par Robert Lefèvre, d'après les livrets des anciennes Expositions, depuis 1794 jusqu'en 1827. 165

II. Tableaux, études, esquisses, dessins et croquis de Robert Lefèvre, ou gravures et lithographies d'après le même peintre, qui se trouvent dans des collections publiques ou chez des particuliers 171

TABLE DES PHOTOTYPIES

 Pages

Portrait de Robert Lefèvre par lui-même. (Huile. Musée de Caen.) . 1

Portrait de femme; en pied. (Huile. Musée de Caen.) 22

Bonaparte et Berthier à la bataille de Marengo. (D'après une estampe de la collection Hennin, Bibliothèque Nationale.) . . 42

Portrait de Bonaparte; en buste. (Huile. Musée de Lisieux.) . . . 64

Portrait du baron Denon; en buste. (Huile. Musée de Caen.). . . 76

Portrait de Lebrun, duc de Plaisance; en pied. (Huile. Musée de Coutances.) 100

Vénus désarmant l'Amour. (D'après une gravure d'Aug. Desnoyers.) 124

Portrait des enfants de M. Langlois. (Huile. Collection Alfred Le Cavelier, à Caen.) 156

Imprimerie H. DELESQUES, rue Froide, 2 et 4, Caen

www.ingramcontent.com/pod-product-compliance
Lightning Source LLC
Chambersburg PA
CBHW071530220526
45469CB00003B/720